Käthe Kollwitz

카테리네 크라머Catherine Krahmer 지은이

1937년 동프로이센에서 태어나 1948년부터는 프랑스에서 거주하고
있다. 옥스퍼드, 뮌헨, 파리 등에서 사회학, 문학, 예술사를 공부했다.
미국에서 짧게 교수 생활을 한 뒤 파리로 돌아와 2023년 현재까지 살
며 연구자이자 작가로서 저술 활동을 이어오고 있다. 케테 콜비츠, 에
른스트 바를라흐를 비롯한 현대 미술이 주요 관심 영역이다. 페터 알
텐베르크의 저작을 프랑스어로 번역했고, 1998년에는 리하르트 데멜
과 프랑스 니체 번역가 앙리 알베르가 서로 주고받은 편지를 편집했다.
저서로 『이브 클라인의 사건Der Fall Yves Klein』(1974), 마이어 그레페
Meier-Graefe에 관한 수많은 에세이와 더불어 그의 서신을 다룬 『미술
은 미술사를 위해 존재하지 않는다Kunst ist nicht für Kunstgeschichte da』
(2001)와 『일기Tagebuch 1903-1917』(2009) 등 다수가 있다.

이순예 옮긴이

미학자. 홍익대학교 독어독문학과 교수. 서울대학교와 독일 빌레펠트
대학교에서 공부하고, 독일 철학적 미학 발전 과정을 연구하여 박사학
위를 취득했다.
저서로는 독일에서 출간된 *Aporie des Schönen*(독일: Aisthesis)을 비롯해
한국에서 출간한 『아도르노와 자본주의적 우울』(풀빛), 『예술, 서구를
만들다』(인물과사상), 『예술과 비판 근원의 빛』(한길사), 『아도르노: 현
실이 이론보다 더 엄정하다』(한길사), 『민주사회로 가는 독일적 특수
경로와 예술』(길), 『테오도르 아도르노: 계몽의 변증법』(커뮤니케이션
북스) 등 다수가 있다. 아도르노 강의록 한국어 번역 출간을 기획하고
『아도르노의 부정변증법 강의』(세창출판사)를 번역했다. 그 밖의 역서
로는 『아도르노-벤야민 편지 1928~1940』(길), 『판단력 비판: 첫 번째
서문』(부북스) 등이 있다.

표지 ____ 〈이별〉(1910년경). 〈죽음, 여인과 아이〉를 위한 습작.
오른쪽 ____ 〈자화상〉(1924).

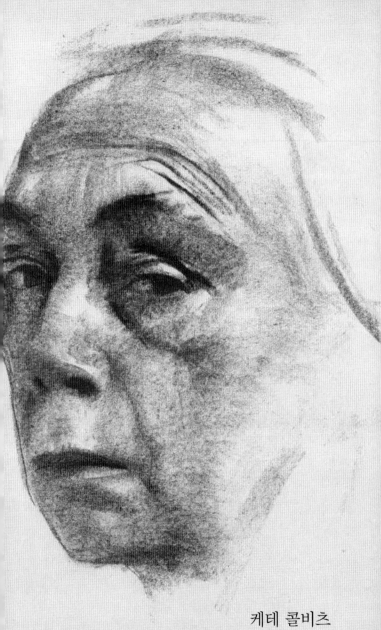

케테 콜비츠

카테리네 크라머 지음 | 이순예 옮김

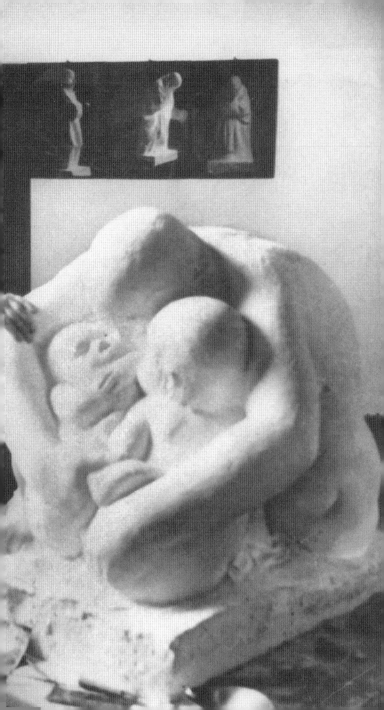

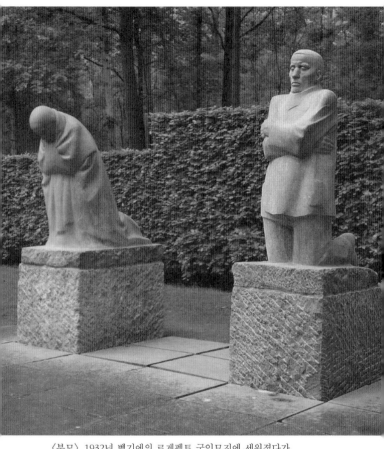

〈부모〉. 1932년 벨기에의 로게펠트 군인묘지에 세워졌다가
1955년 독일의 블라드슬로 군인묘지로 옮겨져 지금에 이르고 있다.

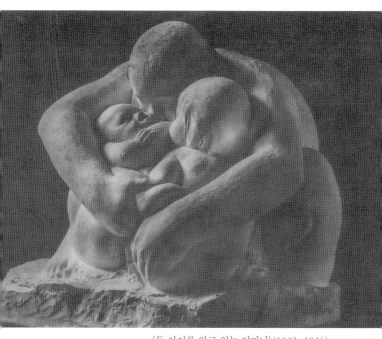

〈두 아이를 안고 있는 어머니〉(1932~1936).

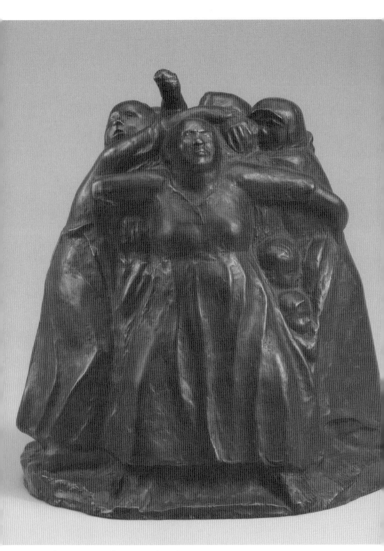

〈어머니들의 탑〉(1946년경). 청동.

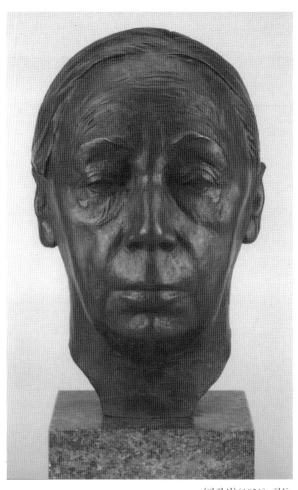

〈자화상〉(1951). 청동.

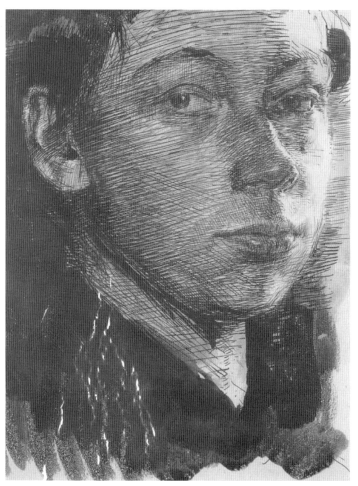

〈자화상〉(1890). 펜과 붓, 혼합.

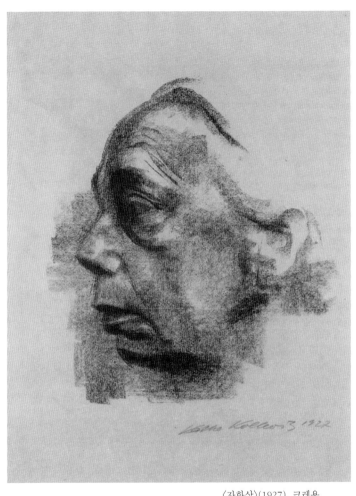

〈자화상〉(1927). 크레용.

〈아이의 얼굴을 감싸 쥔 어머니의 손〉(1900). 연필.

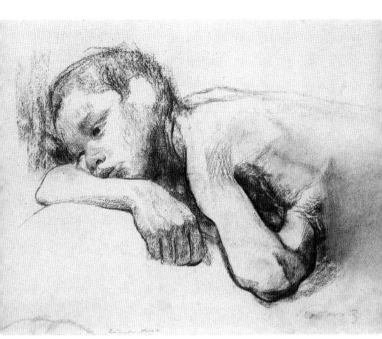

〈쉬는 소년〉(1905). 목탄화.

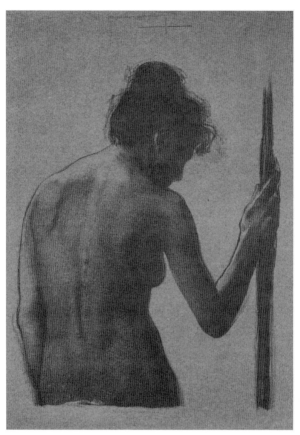

〈벌거벗은 여인〉(1901).

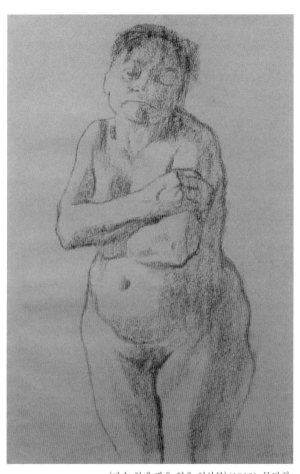

〈가슴 위에 팔을 얹은 임산부〉(1912). 목탄화.

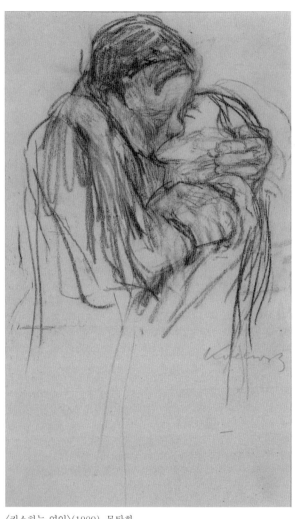

〈키스하는 연인〉(1909). 목탄화.

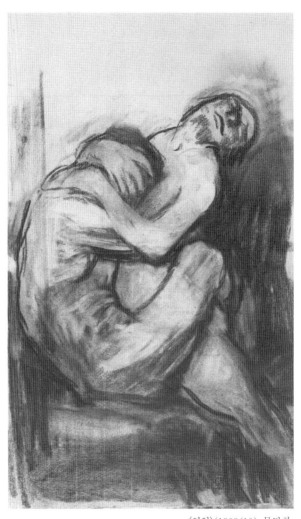

〈연인〉(1909/10). 목탄화.

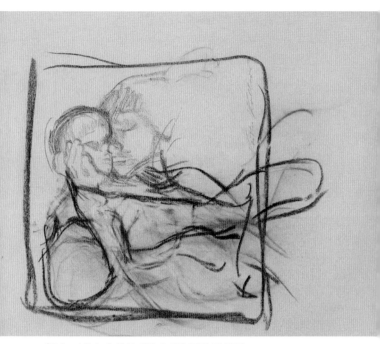

〈죽음, 여인과 아이〉를 위한 스케치.(왼쪽/오른쪽)

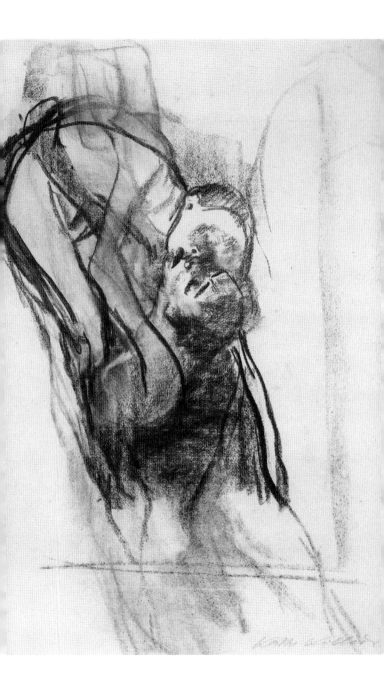

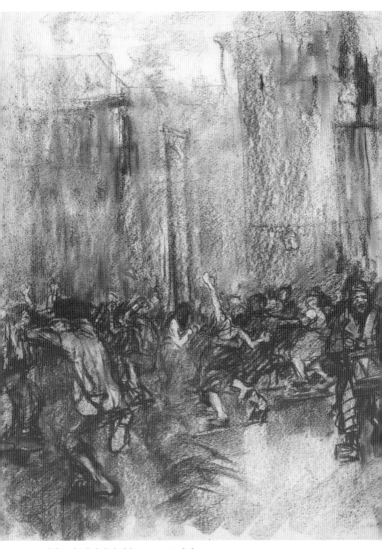

〈기요틴 옆에서의 춤〉(1901). 목탄화.

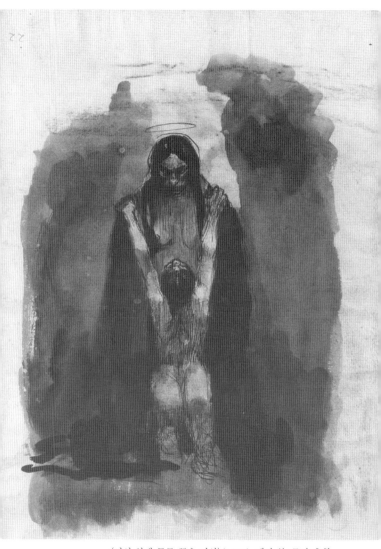

〈여신 앞에 무릎 꿇은 여인〉(1889). 펜과 붓, 물감 혼합.

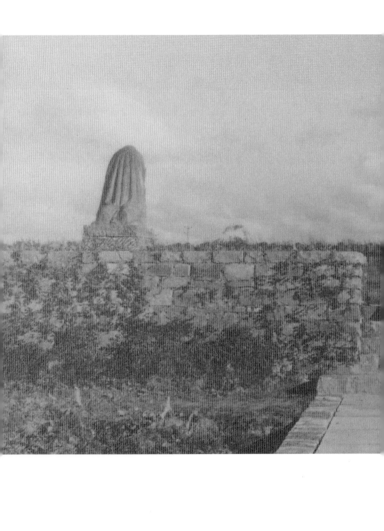

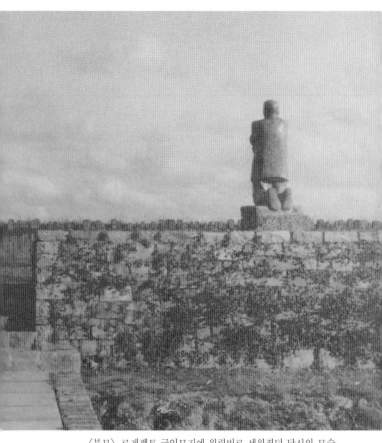

〈부모〉. 로게펠트 군인묘지에 위령비로 세워졌던 당시의 모습.

차
례

K. Kollwitz

케테 콜비츠 예술의 본질과 영향력

"어떠한 대작이든, 그 작품의 가치는 오로지
그 작품에 담겨 있어 그로부터 뻗어 나오는 정신이 결정한다."

——쇼펜하우어

함께 울고, 함께 느끼며, 함께 싸우고, 어려움도 함께한
다. 이 '함께'라는 단어만큼 강하게 공동체 감정을 뿜어내
며 케테 콜비츠Käthe Kollwitz의 인간성과 작품의 성격을 확
연히 드러내주는 말도 없을 것이다. 케테 콜비츠는, 성공
을 위해서가 아니라 마음 깊은 곳에서 솟구쳐 나오는 어
쩔 수 없는 힘에 이끌려 자기 시대에 관여해 영향력을 끼
쳤나. 케테는 스러저가는 나무의 말라 죽어가는 잎사귀이
기를 거부했다.

인간, 인간이 작품의 중심이다. 인간이 철저하게 작품을
지배한다. 풍경화나 정물화 따위는 케테의 작품 목록에

들어 있지 않다. 케테 콜비츠와 또 한 사람, 에른스트 바를라흐Ernst Barlach를 빼고 이 시기에 이처럼 철저하게 일관된 주제로 작품 활동을 펼쳤던 사람은 아마 없을 것이다.

아주 일찍부터 이 여성, 케테 콜비츠는 일상적인 소품들을 배격했다. 1907년부터 1909년까지 시사주간지 『짐플리시시무스Simplicissimus』에 그린 삽화마저도 일상의 그림이 아니었다. 단 한 사람뿐이거나 많아야 두어 명이 등장할 뿐인 화면에 대도시의 비극이 침묵으로, 아니면 아우성으로 아주 강렬하게 포착돼 있다. 이 작품들의 묘사는 너무 현재적이고 명료해서 부연설명이 필요 없다. 고야가

그러하였듯 오로지 인간적인 것에 관심이 집중돼 있다.[1]

케테 콜비츠는 '함께하는' 마음을 느껴야만, 바를라흐가 '고통 혹은 환희를 대변하는 것'이라고 짚었던 공감 상태가 되어야만 작업에 들어갈 수 있었다. 일기의 수많은 구절들 그리고 편지의 문구들을 보면, 케테가 이러한 충동, 함께해야만 한다는, 실로 강제라고 할 충동에 휩싸여 있음을 알게 된다.[2] 케테 콜비츠의 쉰 살 생일을 기념하여 파울 카시러Paul Cassirer가 케테의 작품전을 기획한 바 있다. 그 작품전을 앞두고 1917년 4월 16일에 케테는 이런 편지를 썼다.

〈제르미날〉(1893) 연작의 첫 장면. 〈직조공 봉기〉 작업에 들어가며 일시 중단되었다.

이번 작품전은 작품 한 점 한 점들이 모두 나의 삶의 한 부분들로서 내 생애 그 자체라고 할 수 있어. 그러니 무언가 의미가 드러나야만 해. 무심한 마음으로 만든 작품은 단 하나도 없어. 모두가 뜨거운 열정에 들떠 만든 작품들이야. 관람하는 사람들은 이 점을 분명히 느낄 거야.

그리고 1920년 10월 22일, 1914년에 세상을 떠난 아들 페터의 6주기를 보내면서는 일기장에 다음과 같이 심정을 토로했다.

아주 잘 뜨인 복사본으로 판화집을 만들어 사랑하는 카를(남편)에게 선물했다. 마지막 장이 〈부모〉였다. 옛날 내가 그 작품을 만들 때 울었던 것만큼이나 이번에도 또 울었다.

만약 케테가 일기나 편지 같은 글을 남기지 않아서 우리가 스케치, 그림, 판화, 조소나 조각작품 들만으로 그이가 말하고자 했던 바를 이해해야 한다 해도 전혀 부족하지 않을 것이다. 케테의 작품들은 대체로 표현이 강렬해서 보는 사람들의 감정을 일깨워 밀착시킨다.

격정이, 억눌려 있든 솟구쳐 나와 있든 격정이 심어져 있고, 감각적으로 충일되어 있다. 때문에 보는 이로 하여금 반발하게 하든가 직접 그 속에 빨려 들어가 앞의 그림과 자신을 일치시키도록 하면서, 심지어 그 그림의 무엇이

자신을 그렇게 만들었는지 하는 의문마저 잊게 만드는 힘이 있다.

본질적인 것, 케테의 작품은 여기에 집중되어 있다. 느낌을 있는 그대로 강렬하게 표출시키기 위해 부수적인 것을 모두 사장시키는 구성 방식을 택한다. 해가 갈수록 작품은 더욱 무게가 가중되었으며, 반면 선은 더욱 절제되어 표현됐다.

물론 초기 작품에서도, 예컨대 베를린에서 활동하기 시작할 무렵에 나온 〈제르미날Germinal〉(1893)의 동판 장면에서조차, 자연주의적인 세부 묘사로 빠지는 법이 없었다. 강렬한 몸짓, 표정 하나하나가 제각기 나름의 독자적인 표현을 이뤄낸다. 콜비츠의 손은 절망, 증오, 단호함뿐만 아니라 사랑과 연대도 표현할 수 있구나 하는 생각을 갖게 된다. 그러면서도 거기에 위협하거나 부드럽게 위안을 주는 사신死神의 손이 얼핏얼핏 어른거린다.

〈농민전쟁Bauernkrieg〉(1903~1908) 연작을 시작하면서 케테는 거리를 두지 않고 밀착 파악한 인물들이 강한 표현성을 지닐 수 있도록 응축시킨 개별 형상들에 더욱 표현을 집중시켜나갔다. 〈날을 세우고Beim Dengeln〉 편에서 여성 인물을 묘사한 부분이 주는 중압감은 그 무엇과도 비교할 수 없을 정도다. 이 연작의 다른 작품들, 가령 〈밭가는 사람Die Pflüger〉과 같은 작품에서도 역시 선동하고 뒤흔드는 직접성으로 현세의 고난을 일깨우는 가운데 러시아 무성영화의 강력한 형상들을 앞서 선취하는 듯한 일면

마저 보인다.

케테 콜비츠는 쾨니히스베르크(현 칼리닌그라드) 출신
이다. 천성적으로 슬라브 기질이 있다. 따라서 프랑스적
형식 감정은 아주 희박하다. 프랑스에서 그녀가 합당한
평가를 받지 못하는 것도 어찌 보면 당연하다 할 것이다.
케테 콜비츠를 완강하게 무시한 나라로서 이처럼 프랑스
를 드는 것은, 어쨌든 그 나라가 일정 부분 현대예술의 역
사를 써왔다는 측면에서 보더라도, 케테 콜비츠 예술이
지닌 또 다른 중요한 면, 즉 적절하게 시류를 따라잡기에는
부적합한 일면을 반증하는 좋은 실례도 되기 때문이다.

1924년 케테 콜비츠는 라이프치히에서 중부 독일 사회
주의 노동운동 청소년대회가 열렸을 때 포스터 〈전쟁은
이제 그만!Nie wieder Krieg!〉을 제작했다. 같은 해, 존 하트필
드John Heartfield의 정치적 사진 몽타주의 첫 작품에 해당하
는 〈10년 후: 1924년의 아버지들과 아들들의 그때 모습
Nach zehn Jahren: Väter und Söhne 1924〉이 완성된다. 이 두 작품
은 모두 독일에서 날로 강고해져가는 군국주의를 겨냥해
사람들의 주의를 환기시킬 의도로 만들어졌다. 그런데 근
본적으로 형상화 방식이 서로 다름에도 두 작품은 엇비슷
한 메시지와 호소력을 불러일으킨다.

케테는 늘상 사용해오던 형식 언어로 작업했다. 플래
카드는 직접 손으로 일일이 선을 그은 대형 석판화다. 격
정에 곧바로 호소해 들어가는 표현으로 사람들의 마음을
온통 빼앗는다. 반면 하트필드는 가위와 접착제를 사용

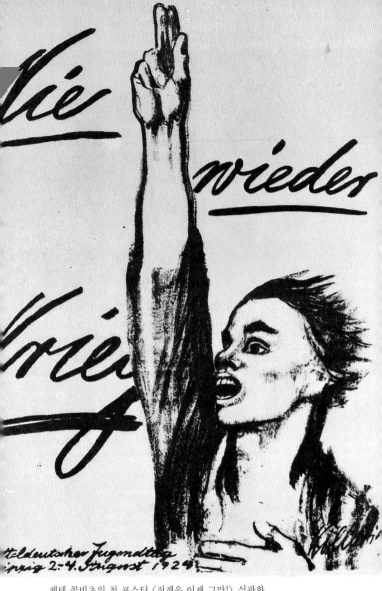

케테 콜비츠의 첫 포스터 〈전쟁은 이제 그만!〉. 석판화.
1924년 8월 2~4일 라이프치히에서 열린 청소년대회에서 사용됨.

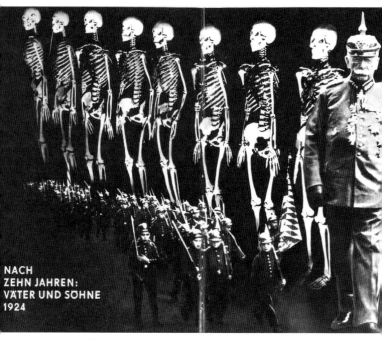

NACH
ZEHN JAHREN:
VÄTER UND SÖHNE
1924

하트필드, 〈10년 후: 1924년의 아버지들과 아들들의 그때 모습〉. 콜라주.

하여 한편에는 제복을 입고 행진하는 아직 어린 아들들을
배치하고, 그와 나란히 투구를 쓴 프로이센 장교 앞에 도
열해 선 아버지들의 죽은 골격을 대비시켜놓은 '낯설게하
기' 방식으로 그에 못지않게 강렬한 충격을 준다.
 케테 콜비츠가 전쟁을 반대하고자 나선 포스터 속의 젊
은이에게 직접 몰입해 들어갈 것을 요구하고 있다면, 하
트필드는 대상에 대한 거리감을 유발시키는 방식으로 선

동 효과를 불러일으켜 생각을 하게끔 유도하는 동시에 분출하는 폭발력도 겨냥한다. 밀착과 직접성이 케테 콜비츠 작품의 특징이라면, 하트필드에게는 거리감과 그 가운데서 일어나는 동일화가 있다.

당시 '선진적'인 아방가르드 예술이 나아갔던 경향과는 반대로, 우리는 케테 콜비츠에게서 형식의 비틀림과 파열을 통한, 아니면 콜라주를 사용해 시선을 분절시키는 방식에 의한 낯설게하기를 전혀 찾아볼 수 없다. 해체되지 않은 인간의 형상을 보존해 예술적 감정과 인간적 감정, 즉 동감同感, Mitleid이 일치되도록 도모한다.

케테의 작품 창작에는 묘사된 대상에 자기를 동일화시키는 동감이 전제돼 있다. 작업 시 필수적으로 요구되는 반성적 거리를 유지하는 가운데 이러한 자기 동일화 과정을 통해 창작을 계속한다. 이에 따라 케테의 작품에는 전기적 특성이 크게 두드러지게 되었다. 이 여성 예술가가 창작 활동 기간 전반에 걸쳐서 1백 점도 넘는 자화상을 그렸다고 해서만이 아니라 (이 점에서 가히 렘브란트에 비견될 만하다) 무엇보다도 전 작품에 전기적 특성이 면면히 흐르고 있음을 볼 수 있기 때문이다.[3] 실제로, 본격적으로 자신을 묘사한 작품과 다른 작업들과의 차이가 분명하게 구분되지 않을 때가 종종 있다. 여기에 바로 진보적인 혼융混融, 즉 보다 일반적인 주제의식 속에 자화상적 요소가 녹아들어가 있음을 주목해볼 필요가 있다.

이 여성 예술가는 작업 도중이나 아니면 마무리 후에

비로소 자신의 얼굴 모습이 그림 속에 들어가 있는 것을 보고는 스스로 놀란 일이 여러 번 있었다. 1928년 4월, 아들 페터를 기리기 위해 어머니상을 제작했을 때 어떻게 완성하게 되었는가를 다음과 같이 기록하고 있다.

나는 여동생 리제에게 어머니상의 머리 부분을 어떻게 할지 좋은 생각이 나게 해달라고 부탁했다. 무엇이 필요한지는 정확하게 안다고 믿었다. 그런데도 나는 계속할 수 없었다. 불현듯 아홉 달 이상이나 다시 풀어보지도 않은 채 아틀리에 구석에 처박아둔 석고 자화상이 생각났다. 겉포장을 풀면서 내 자신의 두상을 아주 유용하게 쓸 수 있으며, 이 초등신대初等身大의 습작품을 기초로 작업해나갈 수 있으리라는 생각이 환하게 비쳐들었다.

후일, 이 초등신대의 형상이 화강암으로 만들어져 마침내 벨기에 딕스뮈덴 근방의 로게펠트 졸다텐프리드호프 광장에 세워졌을 때는 이렇게 썼다.

나는 그 어머니상 앞에 서서 그녀의 얼굴을 들여다보았다. 바로 내 얼굴이었다. 울면서, 눈물에 젖어 그녀의 뺨을 쓰다듬었다. (일기, 1932년 8월 14일)

언제나 자기 자신을 묘사하려는 이러한 충동을 일종의 자기 연민이라고 단순히 규정해버릴 수는 없다. 케테의

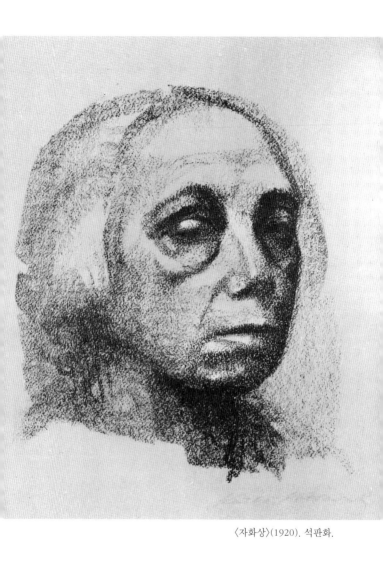

〈자화상〉(1920). 석판화.

자화상은 오히려 어떤 인생 그리고 어떤 시대에 대한 답변이자 증언이며 검증이요 시금석에 가깝다. 다른 작품들에서는 감정이 매우 고조돼 있는 데 비해, 자화상의 표현은 대부분 더욱 냉담하고 거리감을 둔 채 절제돼 있음이 크게 눈에 띈다.[4] 이 자화상은 숭고하며 초시간적이며 비개인적이어서 한 인간의 삶을 구성하는 '비밀들의 잡동사니 더미'(앙드레 말로André Malraux)로부터 떨어져 나와 있다. 여기에서도 역시 시류에 편승하지 않고 자신의 감정을 분절시키지 않은 채 슬픔, 고통, 멜랑콜리를 감싸 안는 케테의 면모가 드러난다. 케테는 연이은 자화상 작품들 가운데서 자기 시대를 드러내는 기둥으로 우뚝 서 있다. 자화상에서 마주하는 바로 그 사람의 일기 구절은 이러하다.

힘. 인생을 있는 그대로 파악하고 살아가면서 꺾이지 않으며 비탄도 눈물도 없이 강인하게 자신의 일을 꾸려가는 힘. 자신을 부정하지 말며, 도리어 일단 형성된 자신의 인간성을 더욱 자신의 것으로 만들 것. 그것을 개선해나갈 것. 기독교적인 의미에서가 아니라 오히려 니체적인 의미에서 개선 말이다. 요행심, 사악함, 어리석음을 퇴치하고 보다 포괄적인 관점에서 보았을 때 우리 내부에 가치가 있다고 생각되는 것을 강화하라. '본질적인 인간이 될 것!' (일기, 1917년 2월)

성숙기로 접어들면서, 구체적으로 짚자면 약 1904년

이후부터 케테의 자화상에서 점차 '단순한' 사적 요소가 자취를 감추고 그녀가 작품에 등장시킨 가난한 사람들과 본능적으로 케테의 얼굴이 닮아갔다는 점을 우리는 주목해보아야 할 것이다.[5] 이때 점차 두드러져 표출된 특성을 단순화시켜 말하자면, 세련이나 감상이 배제된 묵직함이라고 할 수 있으리라. 생활이 여성 노동자의 얼굴에 남겨놓은 일종의 남성적 면모가 케테 자신의 얼굴 묘사에도 각인되어 나타났다.

다수의 판화작품들, 후기의 석판화 〈죽음이 부른다Tod ruft〉를 생각해보면 될 것이다. 케테는 바로 고릴라 같은 동물적 면모를 자신의 얼굴 모습에 부각시켰는데 고갱의 〈타히티 사람들〉을 연상시키는 원초성을 지니고 있다. 케테의 얼굴은 응축되어 일종의 탈 같은 모습이 되었다. 가공되지 않은 본질을 포착하여 그 특성을 새겨 넣은 탈, 인생의 중압감이 고요히 실려 있다.

한편, 케테 콜비츠의 예술이 감각적이라는 데 그동안 우리는 그다지 주목하지 못했다. 그이의 작품에서 사회 비판적 내용이 눈에 띄고, 그렇기 때문에 그 작품들의 감각적 매력, 그림의 설득력을 보장하는 감성이 가려져왔기 때문이다. 또 작품들이 인쇄화보다는 다시 사진으로 재생시킨 복사본들로 유포되고, 몇 안 되는 판화본과 특히 강한 필치의 도넌늘은 몇 해 전까지만 해도 극소수의 전문가들에게만 알려져 있었다는 사실도 원작의 예술적 가치가 손쉽게 간과되어버리는 요인으로 작용했다.[6]

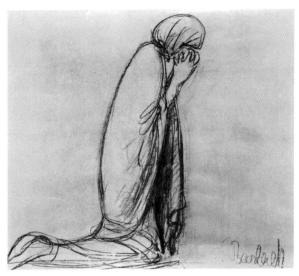

에른스트 바를라흐, 〈무릎 꿇은 여인〉. 목탄화.

그 밖에도 빗나간 평가를 조장한 선입견은 또 있다. 그 래픽 작품은 형이상학적 차원을 담기에 적합하고 감각적 인 면에서는 유화가 더 앞선다는 편견이 그것이다. 케테 콜비츠가 깊이 존경하여 그녀가 '조각칼 예술'을 위해 회 화를 포기하게까지 영향을 준 막스 클링거Max Klinger는, 회화와 판화의 이러한 차이를 뛰어난 저서 『회화 그리고 판화』(라이프치히, 1891)에서 체계화하였다. 클링거에 따 르면, 회화는 세상에서 우리가 맛보는 환희에 대한 가장 완벽한 표현이다. 반면 판화는 묘사하는 세계에 대해 보 다 자유로운 관계에 있으며 그리고 구체 세계의 황폐성을

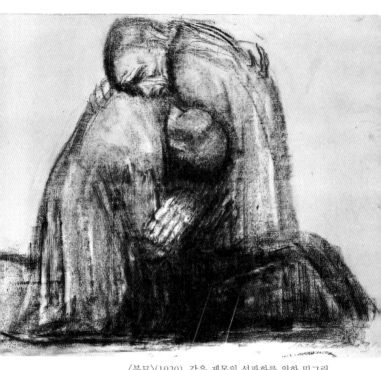

〈부모〉(1920). 같은 제목의 석판화를 위한 밑그림.

이념으로 보충하는 장르라는 것이다.

흥미로운 관점이기는 하다. 몇몇 예술가들에게는 적용될 수도 있다. 그렇지만 회화나 판화 원본의 무한한 가능성을 염두에 두지 않은 이야기이다. 막스 클링거 자신의 회화작품조차 이 같은 이론적 주장을 뒤엎는 형편이다. 그리고 케테 콜비츠의 판화작품으로 말하자면, 이념으로 묘사의 구체성을 대체하고 있다고 보기 어렵다. 석판화 〈부모Die Eltern〉의 스케치 밑그림과 바를라흐의 〈무릎 꿇은 여인Kniende Frau〉을 나란히 놓고 보면 케테 콜비츠의 작품이 얼마나 감각적이고 육감적인지, 그에 비해 바를라흐의 그림은 정신적이고 몽환적임을 확연히 알 수 있다. 1929년 6월, 케테는 예술에서 육체의 눈과 정신의 눈이 언제나 살아 결합한다고 본 괴테를 상기시킨 적이 있다. 비록 강조됨은 서로 다를지라도 진정한 예술가라면 누구에게나 이러한 결합이 존재하기 마련이다. 그리고 케테는 '육체의 눈'이 훨씬 발달한 경우이다.

케테는 말하자면 흰색과 검은색을 사용하는 화가였다. 타고난 판화가였음에도 유감스럽게 회화작업을 한 조지 그로스George Grosz와는 반대로, 케테는 잠재적인 색채 화가였다. 일례로 1901년에 나온 판화 모음집에 실린 〈변두리 마을Vorstadt〉을 비슷한 시기에 제작된 하인리히 칠레 Heinrich Zille의 사진작품과 비교해보면, 케테의 작품이 내용과 영향력에서 얼마나 회화적인지 알 수 있다.

또 이처럼 '회화적'이라는 면에서, 판화가라기보다는 사

진가에 더 가까운 편이라고도 할 수 있다. 딱딱한 선의 흔적을 전혀 남기지 않고 빛에 의한 명암의 대비만으로 완벽한 분위기를 연출한다. 대상을 묘사했다기보다 직접 옮겨놓은 듯, 그 부피가 손에 잡히는 듯한 후기의 작품, 즉 석판으로 구현한 〈자화상─얼굴Selbstbildnis en face〉(1934)이나 같은 해에 나온 〈죽음이 부른다〉와 같은 흑백 회화작품을 보면 비할 바 없이 풍부하고 투명하게 내면의 빛으로 비추어 있음을 알 수 있다. 어떤 색채 그림보다도 훨씬 다채롭다. 심지어는 목판화에서조차도, 목판화는 쉽사리 도식적이 되고 또 건조하거나 딱딱하게 흐를 수 있는 기법임에도 불구하고, 케테는 회화적이고 감각적인 효과를 내 훌륭한 판화를 완성시키고 있다.

목판화 〈마리아와 엘리자베스Maria und Elisabeth〉(1928)의 세 번째 판은 섬세하게 명암을 잡아 기이하게도 친밀감과 따뜻함을 느끼게 한다. 공기와도 같은 가벼운 느낌을 주면서도 묵직한 정감이 밀려온다.

예술이란 모름지기 감성에 그 깊숙한 뿌리를 두고 있다고 할 만하리라.[7] 따라서 예술가의 전기적 특성을 강하게 드러내는 케테 콜비츠의 예술은 이 부분에서 아주 까다로운 문제를 발생시킬 수 있다. 바로 여성 특수적 감성이 이러한 경우에 어느 정도로 영향을 미치게 되는가 하는 문제 말이다.[8] 작품을 앞에 두고도 도면이나 주형물 혹은 사진으로 제시된 대상에 대해 동일화를 느끼도록 강요한다든지, 아니면 온몸으로 느끼고 자기 몰입 속에 빠져드는

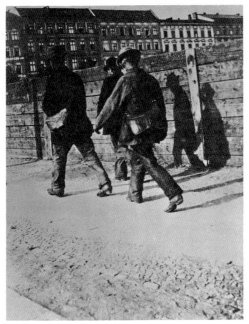

하인리히 칠레, 〈집으로 돌아가는 노동자〉(1902). 사진.

점 등을 남성에 비해 여성 예술가들의 작품 안에서 훨씬 빈번하게 경험하게 되지는 않는가? 강력한 남성성을 보여 주기도 하는 케테의 감각성이 여기에서 다른 방식으로 발현된 경우에 불과한 것일까?[9]

1918년 1월 30일의 일기에는 케테가 자신의 작업을 다음과 같이 세 단계로 나누는 구절이 나온다.

첫 번째 단계는 무관심을 떨치고 녹아들어 다시 느끼는 식

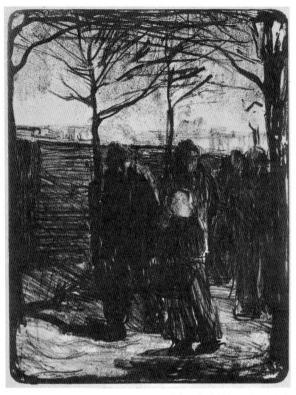

〈변두리 마을〉(1901). 목탄화.

의 감수성이 발현되는 시기이다. 두 번째 단계로 접어들면 실제적이고도 쾌활한 관심이 생겨나면서 이제 이런 방향의 정당성에 대해 회의하지 않는다. 그런데 세 번째 단계에서는 일이 마치 짐처럼 등에 매달려 즐겁다기보다는 부지런해져야 하는 틀 속에 갇히게 된다. 해야만 하는 것이다.

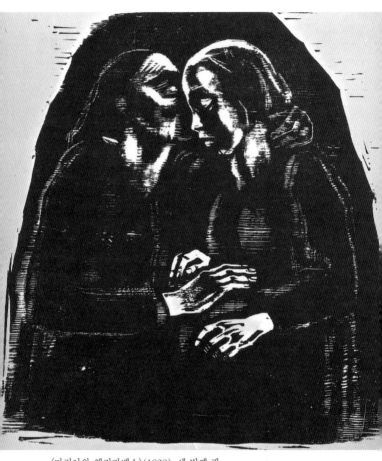

〈마리아와 엘리자베스〉(1928). 세 번째 판.

케테 콜비츠는 말하자면 강요된 의무처럼 일했다. 일하기 위해서라도 자기 행위의 정당성을 회의하지 않을 필요가 있었다. 만일 자기 내부로부터 무언가를 끌어내야 할 필연성을 느끼지 않았다면, 굳이 그렇게 되지는 않았을 것이다. 케테는 자신의 작품을 검토하고 또 검토하길 반복했다. 질적 수준을 높이기 위해서만이 아니라 어떤 작품이 반드시 지녀야만 하는 필연성을 고심하느라 그러하였다. 1916년 2월 19일 일기에는 이렇게 썼다.

괴테의 편지에서 놀라운 구절을 읽었다. '나의 소망은 단지, 방랑하는 아름다운 모습으로 나에게 마주 걸어오는 나 자신을 실제로 한 번 보는 것이다.'

필연성을 요구하는 이러한 감정은, 진지함 혹은 진실, 필연적으로 느껴진 것이라는 의미에서 진실이라고 표현할 수 있다. 그리고 케테의 작품을 감상하는 사람에게 그대로 전달된다.

케테 콜비츠는 단 한 번도 외적으로 파악한 주제를 다뤄보지 못했다. 이것이 바로, 케테의 작품 중에 가령 정물화 같은 것이 왜 단 하나도 없는가 하는 질문에 대한 충분한 답변이 될 것이다. 막스 리버만Max Liebermann 같은 인상주의 화가라면 정물화를 그리든 자화상을 그리든 거기에 어떤 본질적인 차이가 있을 수 없다. 초상화가 더 어

려울지 모르겠으나, 풍경화든 자화상이든 무엇보다 한 편의 그림이라는 사실이 리버만을 비롯한 인상주의 화가들에게는 결정적인 문제다. 그리고 리버만은 잘 그려지기만 했다면 주제의 차이는 구별하지 않았는데, 그러한 방식으로 과거와 현재의 경계마저도 제거시켜버린다.

예술에는 과거의 것이나 새로운 것이 없다. 오직 좋은 예술과 나쁜 예술만 있을 뿐이다.

이 마지막 주장에 대해, 케테 콜비츠도 반박할 생각이 없었을 수 있다. 예술 자체의 문제는 그녀에게 아무런 관심의 대상이 되지 못했으며, 따라서 예술 장치들도 유행과는 무관한 것들을 사용했다. 물론 그럴 수 있던 것은 오히려 그녀가 자기 시대에 가장 깊숙이 뿌리박고 있었기 때문이다.

그녀의 관심사는 인간의 운명과 그 미래였다. 가족적 전통과 생활환경의 영향을 받아 인간의 운명이 무엇보다도 유물론적으로 결정된다고 느끼고, 그런 관점에서 자신의 소질을 닦아나간 케테 콜비츠는 항상 구체적인 사회현실로부터 자신의 재능이 유리되지 않도록 노력하였다. 언제나 삶과 예술에서 권리를 박탈당하고 고통받는 사람들 편에 섰으며, 수탈당하는 사람들의 진보적 투쟁에 동참하였다. 이러한 궤적을, 물론 이것만이 전부는 아니지만, 우리는 그녀의 예술에서 만나게 될 것이다.

유년기와 초기의 명성

"묘사된 사물이 미美를 구현할 수 있는 것은,
인간이 그 사물을 묘사하고자 하는 소망을 가졌기 때문이다."
—— 장 프랑수아 밀레

1923년, 케테 콜비츠는 아들 한스의 간절한 청에 응하여 『회상Erinnerungen』을 집필했다.[1] 이 작품은 편지나 일기에서 내용을 추려 모으거나 그 뒷이야기를 이어 붙인 성격의 글이 아니다. 케테는 1908년 마흔한 살이 되던 해부터 일기를 써왔고, 객관적인 어조로 사실을 기록해갔다.

나는 우리 집에서 다섯째 아이로 태어났다. 어릴 적 우리 가족은 쾨니히스베르크 바이덴담 9번가에서 살았다. 어렴풋하게 내가 그림 그리던 방이 떠오른다. 다만 뜰과 정원은 기억 속에 생생하다. 집 앞의 자그마한 정원을 지나면

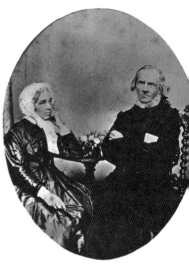

(왼쪽) 케테 콜비츠의 부모 카타리나와 카를. (오른쪽) 외할머니와 외할아버지 율리우스 루프.

널따란 빈터가 나오는데, 여기에서 프레겔까지 갈 수 있었다. 그곳엔 평평한 거룻배들이 들어와 부린 기와가 포개어 쌓여 있었다. 그 사이사이를 헤집고 다니면서 우리 남매들은 어머니와 함께 놀았다. […]

그 당시 부모님에 대한 기억은 매우 희미하다. 아버지는 무척 할 일이 많으셨던 것 같다. 우리는 이미 그때부터 집 짓기 장난감을 가지고 놀았는데, 아마도 아버지가 배려해 주셨기 때문일 터이다. 크고 단단한 원목 장난감으로 우리는 수도 없이 집을 짓고 또 지었다. 또 아버지의 작업실에는 설계도면으로 쓰이는 직사각형 꼴의 길쭉한 종이가 매

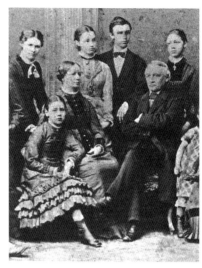

가족 사진. 부모 뒤에 서 있는 사람이 언니 율리에, 오빠 콘라트, 그리고 케테. 어머니 앞에는 여동생 리제가 앉아 있다.

우 수두룩했다. 이 종이로 우리는 그림을 그리면서 놀았다. 콘라트 오빠는 늘 그림을 그릴 때면 썰매를 타고 가다가 늑대나 날짐승에게 쫓겨 다니는 따위의 공상을 펼치곤 했다. 그렇지만 아버지는 어느 것도 무심히 지나쳐버리는 법이 없었다. 우리가 이리저리 휘갈겨놓은 잡다한 것들을 소중하게 보관하셨다. 그 당시 어머니가 어떠셨는지에 대해서는 아무런 기억이 나지 않는다. 항상 우리 옆에 계셨고, 그것으로 족했다. 어머니의 공기를 마시면서 우리 아이들은 성장해갔다. 어머니는 콘라트 오빠 위로 아이를 두명이나 잃었다. 외할아버지의 이름을 따 율리우스라고 이

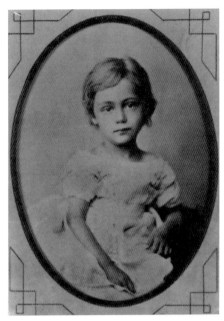
다섯 살 무렵의 케테.

름 지은 첫째 아이를 무릎에 안고 있는 사진이 있었는데
'첫번째 아이—성자'라는 구절이 적혀 있었다. 그 후에 태
어난 아이도 잃었다. 이 사진 속에서 어머니는 루프의 딸
답게 고통 속에서도 침착함을 잃지 않는 자태를 보여준다.

고귀한 품성을 지닌 외할아버지 율리우스 루프Julius Rupp
는 신학자이자 탁월한 목사였다. 그는 1846년 복음주의
신앙의 뿌리가 깊은 쾨니히스베르크에 최초의 자유신앙

학창 시절의 케테.

교구를 일으켰다. 교의에 얽매이지 않는 자유신앙 때문에 국가와 교회의 박해를 받았지만, 그래도 자신의 신조를 굽히지 않았다. 3월혁명에도 관여한 바 있으며 파울스키르체의 대의원을 역임하였고 훗날 잠시 동안(1862~1863) 쾨니히스베르크 대의원으로 하원에 파견되기도 하였다. 루프는 자신의 일생을 '자유신앙 교구운동'에 바쳤다. 이러한 그가 '실종된 거인'으로 남게 된 까닭은, 아마 종교적 도덕적 이상에 대한 그의 언격한 요구가 유물론 시대의

시류에 맞지 않았던 탓이리라.[2]

케테 콜비츠가 열일곱 살 되던 해, 외할아버지가 돌아가
신다. 그제야 비로소 케테는 외할아버지의 위대함을 알게
된다. 1918년 6월 30일 일기에 이렇게 고백하고 있다.

자유신앙 교구 움직임은, 최소한 그 운동이 시작된 초기
10년 동안 얼마나 큰 의미를 지녔던가. 이제야 비로소 짐
작하게 됐다. 어느 월간지에 실린 글에서는 외할아버지의
영향력을 논하면서 현대 종교생활에서 외할아버지의 의미
가 노동운동에서의 마르크스에 비견된다고 평가하였는데,
카를이 이에 대해 나에게 설명해주었다. 또한 그렇게 평가
돼야 마땅하다고도 하였다. 그 옛날 나는 외할아버지를 이
해하고 싶어서 일단 그에 관해 어머니와 함께 매일 무엇이
든 조금씩 읽어나갔으면, 하고 바란 적이 있다.

외할아버지 댁의 옛 문화(어머니에게서도 풍기는 이러한
분위기를 케테는 '루프식 기율 및 태도'라고 이름 붙였다)를
케테 역시 몸에 익히고 있었다. 항상 고도의 도덕심과 의
무감을 느슨하게 하지 않고 자기 자신과 상대방을 대한
다는 마음가짐으로 생활했다. 게오르크 파가Georg Paga는
율리우스 루프에 대해 "한마디를 하더라도 신념을 담아
말했으며 내면에서 우러나지 않은 말은 결코 입 밖에 내
지 않았다"[3]고 했다. 이러한 '성자 같은 진지함'은 케테 콜

비츠의 작품과 행동에도 그대로 배어 있다.

케테의 아버지 카를 슈미트Carl Schmidt 역시 자유주의적 사회주의 사상을 지닌 진솔한 사람이었다. 그는 법관 생활을 청산하고 미장이의 삶을 택해 기능인이 되었다. 아버지 역시 프로이센 정부 관리로서의 성공적인 경력보다는 자신의 신조를 더 중요하게 생각하는 사람이었다. "다른 곳도 마찬가지겠지만, 특히 이곳 프로이센에서 진보적인 생각을 가지면 '국가 질서를 위협하는' 행위가 되기에 '국가의 공복' 노릇을 계속할 수가 없다"며 나가던 직장을 그만두었다. 나중에는 명성 높은 장인의 종교 강의를 이어받아 뒤를 잇기도 하였다. 이처럼 약간은 비범한 집안의 분위기가 어린 시절의 케테에게는 부담스러웠던가 보다. 그래서 다음과 같이 자신에 대해 엄격해지기도 한다.

나는 독자적으로 사고하고 판단하는 법을 배울 수 있는 사람들 속에서 성장하였다. 그런데 나는 그렇게 되지를 못했다. […] 도대체가 나는 도덕적으로 약간 손상돼 있었다. 왜 그랬을까? 부모님은 공평하고 애정이 깊었으며 분별력도 있었다. 아마도 내가 그분들의 도덕적 우위를 너무 지나치게 의식한 나머지 부담을 느끼게 된 건지 모르겠다. 그리고 당시 나는 쾨니히스베르크 사람들 중 뮌헨에서 예술적으로 감각적 발전을 경험한 날 이해해줄 이는 아무도 없다고 생각했다. (일기, 1911년 2월)

그래도 『회상』을 마무리하면서는 바르게 판단하고 있다.

우리는 조용히 성장해갔다. 그렇지만 속이 꽉 차게 한층 무르익어가는 고요함이었다. 이 울타리를 벗어나 바깥세상으로 나가 베를린으로, 그리고 나중에 뮌헨으로 갔을 때, 인생은 전혀 다른 파고를 타고 밀려와 투쟁과 환희가 그렇게도 나의 마음을 빼앗았다. 너무나 대단해 보였다. 한때 내가 쾨니히스베르크, 무엇보다도 자유신앙 교구를 극복하여 그로부터 벗어났다고 여겨진 때가 있었다. 그렇지만 그런 생각이 들 때는 잠시뿐이고 근본적으로 언제나 고향에 대해 애정과 소속감 그리고 감사하는 마음을 갖고 있었다.

언니 율리에와 동생 리제 그리고 오빠 콘라트와 함께 케테가 성장했던 시기는 바로 비스마르크와 어린 황제의 탄압에 맞서 사회주의 운동이 가열차게 불붙던 시기였다. 콘라트와 그의 친구들—뒤에 케테의 남편이 된 카를 콜비츠도 이 친구들 중 하나였다—은 학생 신분에 이미 사회민주주의자가 되어 있었다. 모두들 아우구스트 베벨 August Bebel이 『여성과 사회주의Die Frau und der Sozialismus』에서 전개시킨 사상을 열렬히 옹호했다.

노동자들이 부르주아지의 도움을 기대할 수 없는 것만큼이나 여성도 남성에게서 어떠한 도움도 기대해선 안 된다.[4]

소녀 시절의 케테.

여자 친구 헬레네 프로이덴하임 블로흐Helene Fruedenheim
Bloch는 다음과 같이 회상한다.

훗날 쾨니히스베르크에서 우리 둘은 나의 아틀리에에서
매주 만나 함께 마르크스 사상을 쉽게 풀어 쓴 카를 카우
츠키Karl Kautsky의 저술을 읽었다. 그때 케테는 오빠 콘라
트로부터 영향을 많이 받고 있었다.[5]

당시 이미 '마르크스주의자'로 자타가 공인하던 콘라트 슈미트는 사회민주주의 진영으로부터 마르크스와 엥겔스의 전통을 이어받을 인물이란 기대를 한몸에 받고 있었다.[6] 나중에 『사회주의 월간지Sozialistische Monatshefte』 발간에 참여했고, 네 살 아래 여동생 케테가 혁명적인 〈직조공 봉기Weberaufstand〉를 선보이고 나서 독일 황제 측근들로부터 '쓰레기 같은 미술가'라는 모욕을 들은 바로 1898년 즈음에는 독일 사민당 내에서 수정주의를 주도하는 논객이 돼 있었다.

　　케테는 아주 일찍부터 예술적 소질로 두각을 나타냈다. 정신적인 가치를 높이 여긴 케테의 부모는 적실하고도 진지한 보살핌으로 이끌었다.

　　열네 살 때부터는 쾨니히스베르크에서 가장 좋은 선생님들에게 배울 수 있었다. 처음에는 동판 조각가 마우러Maurer의 사사를 받았고 나중에는 화가 에밀 나이데Emil Neide에게 배웠다. 1885년에는 어머니 그리고 여동생 리제와 함께 엥가딘을 여행하다가 여기에서 다시 베를린으로 또 뮌헨으로 갔다. 베를린에서 언니 율리에와 이웃해 살던 스물두 살의 게르하르트 하웁트만Gerhart Hauptmann을 알게 됐다.

　　우리는 모두 장미꽃 화원에 푹 싸인 채 포도주를 마셨다. 그러면 하웁트만이 '율리우스 카이사르'를 낭독했다. 모두

깊이 도취됐다. 얼마나 젊었던가. 이제 인생의 멋진 장이 새롭게 열려 그 후로 나는 조금씩, 그러나 간단없이 그 길을 헤쳐나갔다.[7]

이처럼 베를린에서 하웁트만과 그 지인들과 어울려 보낸 저녁이 그 후로도 계속 케테에게 적지 않은 영향을 미쳤듯, 뮌헨에서 루벤스의 작품을 본 경험도 깊은 감명을 남겼다.

루벤스에 완전히 빠져버렸다. 그런데 뮌헨은 루벤스에게 무엇인가! […] 난 그때 자그마한 괴테의 책자를 한 권 들고 있었는데 책이 더럽혀지는 것을 전혀 개의치 않고 여백에다 '루벤스! 루벤스!'라고 단번에 써넣었다.

이렇게 해서 넓은 세상과 처음으로 대면한 후, 케테는 아버지의 뜻에 따라 베를린으로 가서 1885년부터 1886년까지 예술 수업을 받는다. 오빠 콘라트는 베를린에서 대학을 다니다 머지않아 런던으로 간 뒤 그곳에서 노년의 엥겔스와 교류하며 지냈다. 케테는 기숙사에 살면서 여자 예술학교에 다니게 되었다. 이 학교에서 슈타우퍼베른의 가르침을 받게 되었다.[8]

나는 회화를 하고 싶었는데 그는 나에게 계속 판화를 해보라고 권하였다.

슈타우퍼베른은 케테가 막스 클링거에 관심을 갖도록 설득했다.

베를린의 한 전시회에서 클링거의 〈어떤 인생〉 연작을 보았는데 전시 상태가 좋지 못했다. 그때 처음 본 그의 그림은 섬뜩했다.

베를린에서 이 시기를 보낸 후 다시 쾨니히스베르크로 돌아와 당시 의학도였던 카를 콜비츠와 약혼한다. 그리고 다시 뮌헨의 여자예술학교에서 1888년부터 1889년까지 수학했다.

또다시 나는 루트비히 헤르테리히Ludwig Herterich 선생님께 배우는 커다란 행운을 잡았다. 선생님은 내가 꼭 판화를 계속해야 한다고 고집하지 않았다. 회화반에 들어갈 수 있게 해주었다. 그곳에서 나는 아주 활기차고 행복한 나날을 보냈다.

정작 물감을 손에 들지 않더라도 케테는 늘 작업에 몰두해 있었다.

시간 나는 대로 나는 막스 클링거의 『회화 그리고 판화』를 읽었다. 읽으면서 내가 화가일 수는 없겠다는 생각이 들었다. 그렇지만 나는 뮌헨에서 헤르테리히 선생의 탁월한 지

도로 제대로 보는 법을 배웠다.

뮌헨에서 그녀는 여자 친구들뿐 아니라 남자 친구들과도 여럿이 터놓고 사귀는 즐거움을 맛보게 되었다. 예프와의 오랜 우정이 시작된 곳도 여기 뮌헨이다.[9]

'그림 그리는 여자'의 자유분방한 어조가 나를 매료시켰다. 그러니까, 뮌헨에서 자유롭고 흡족한 생활을 보내는 동안 내가 그렇게 일찍 약혼한 것이 정말 잘한 일일까 하는 회의가 일었다. 이 자유로운 예술가 그룹이 나를 강하게 끌었다.

그 유혹이 너무도 강해서 한 학기를 더 뮌헨에서 보낸다.

그 기간은 기대만큼 그렇게 생산적이지 못했다. 후에 나는 베를린으로 가지 않은 선택을 여러 번 후회하였다. 그 사이 베를린에서는 많은 일들이 일어나고 있었다. 하웁트만의 「해 뜨기 전」이 무대 위에 올려졌고 국내외적으로 젊은 층에 의해 새로운 문학이 급속도로 발전하였다. 조형 예술가들과 문인들의 그룹들이 아주 활기차게 이곳에서 활동하고 있었다. 나의 약혼자 또한 의사로서 반년간의 의무복무 기간을 채우기 위해 일찌감치 베를린으로 옮겨와 있었다. 오빠 콘라트는 『전진』지의 편집 일을 보았다. 뮌헨에서의 생활에 비할 때 이곳은 부산스러웠다. 내가 이 삶의 소용돌이에 나를 던졌더라면 아마 어떤 결실을 맺게 되었

을는지도 모른다. 어쨌건 나는 1890년 되던 그해, 다시 쾨니히스베르크로 돌아왔다.

쾨니히스베르크에서는 노동자들과 친숙하게 지냈다. 케테 콜비츠는 갑갑하고 옹졸한 소시민의 생활에 비해 노동자 계급의 세계가 아름답다고, 물론 낭만적인 생각이지만, 느꼈다.

쾨니히스베르크의 짐꾼이 나에게는 아름다워 보였다. 민중의 활달함이 아름다웠다. 소시민적 생활을 하는 사람들에게는 아무런 매력을 발견할 수 없었다.

프롤레타리아 생활의 속내를 들여다보면 고난과 비극의 삶이라는 사실을 케테는 베를린에 와서야 비로소 깨닫게 된다. 1909년 8월 30일의 일기는 그 어조나 감정 상태가 이전과 판이하게 다르다.

남자는 아랑곳 않고 여자는 탄식하는데 언제나 똑같은 가락이다. 질병, 실직 그리고 또 술! 늘 그 신세다. 열한 명의 아이를 낳았는데 그중 다섯만 살아남았다. 큰 아이들이 죽고 나면 또 자꾸 작은 아이들이 태어난다.

여자는 기력이 소진되어 쭈글쭈글하게 늙고 게다가 병까지 들어 늘 콜록대며 어느 때는 아무것도 할 수 없을 지

경까지 되었는데 반대로 남자는 아직 젊고 정력이 남아 있는 상황이었다. 케테는 몰랐던 것이다.

노동자들의 결혼 생활은 남편과 아내가 모두 건강할 때라야 유지될 수 있다. 그래서 내가 종종 노동자의 아내들을 보는 판단 기준 역시 바로 이것이다. '그녀가 일을 할 수 있는가, 없는가.' 노동자들의 세계는 부르주아의 그것과는 완전히 별개의 세계다. 전혀 다른 가치 척도가 지배한다.

이 글을 쓸 때는 이미 케테 콜비츠가 베를린에서 18년이나 살고 난 후였다. 1891년 북부 베를린으로 옮겨와 결혼을 하고 남편 카를 콜비츠 박사와 함께 바이센부르크가 25번지, 현재는 '케테 콜비츠가'로 이름이 바뀐 동베를린의 한 구역에서 살았다.

여기에서 카를 콜비츠는 의료보험조합 소속의 개업의가 되었고 케테는 동판화와 석판화 작업에 몰두했다. 그리고 두 아들, 한스와 페터가 자랐다.

케테에게 카를 콜비츠가 얼마나 중요한 사람인지는 이루 다 말하기 힘들 정도다. 카를은 의사로서 무료 진료소에서 일했다. 아내 케테가 하층민의 고통과 불행에 다가가도록 도왔다. 물론 그 정도로 카를을 이루 다 설명할수는 없다. 환자들이 케테의 방까지 올라왔다가 가는 경우도 있었다. 또 처음 결혼했을 때 이따금 남편 카를의 일을 옆에서 도우면서 몇몇 노동자 가족을 방문하기도 했

다. 일상에서 이념을 관철시켜나가는 확신에 찬 이성적 사회주의자라기보다는 온화한 성품의 이상주의자인 카를이 옆에 있다는 사실이 케테에게는 훨씬 더 중요했을지 모른다. 카를은 이성보다 본능에 따라 행동하는 케테를 제어해 현실로 돌아오게 하였다.

카를 콜비츠는 본성적으로 마음이 고양되어 극단적으로 나가는 법이 없는 사람이었다. 대신 인생에 대한 신뢰와 인간적으로 내면화된 신념이 있었다. 극단적인 혁명을 추구하지는 않았지만 그렇다고 어정쩡한 개량에는 반대하는, 흔들리지 않는 신념을 지니고 있었다. 카를은 사민당의 시의원을 지냈고, 국제사회주의투쟁연맹의 회원이기도 했다.

케테가 이성이 요구하는 바와 감정 사이에서 이리저리 찢길 때, 카를은 자신과 가까운 지인에게는 사회주의적으로 설득하기를 잊지 않는, 케테에게는 이상주의자인 동시에 현실주의자인 반려가 되어주었다. 일찍 죽은 아들 페터를 위해 세운 기념비의 아버지상에 비치는 얼굴, 선량하고도 진지해 보이는 그 표정을 보는 것으로 이 점을 충분히 짐작할 수 있으리라.

정신적 활기로 분주했던 이 세계적 도시를 회상하면서 케테 콜비츠는 산업 프롤레타리아의 새로운 등장과 그로 인한 사회의 분화에 대해서는 별로 언급하지 않는다.

그 당시의 조용하고 근면한 생활이 확실히 이후 나의 발전

에 큰 도움을 주었다.

1926년 1월 리젠 산맥을 여행하면서 아들 한스에게 이렇게 털어놓았다. 한데 그런 환경은 이미 베를린 시절 초기부터 마련돼 있었다.

내 인생에서 가장 중요한 것 세 가지. 아이들, 그토록 충실한 나의 반려, 그리고 나의 일.[10]

이처럼 고요한 가운데 중요한 세 가지 일에 몰두하는 생활이 바이센부르크가의 집에서 근 50년 이상이나 계속되었다. 여동생 리제의 말이다.

그 집은 종교적 상징이 부여된 성소같이 그렇게 변함이 없었다. 커다란 전등이 있는 큰 방이 콜비츠 가족 생활의 중심이었다. 거기에서 모든 일이 이뤄졌다. 유모차가 세워졌다가, 케테 언니의 첫 동판화 작업이 완성됐다. 그러다가 히틀러 시대에 갈 곳을 잃은 케테 콜비츠의 조형 작품들이 그곳으로 피신해 들어왔고, 차츰 손님 접대용 탁자로까지 사용돼야 했다. 매년 그 손님들은 얼마나 많고 또 각양각색이었던가. 처음엔 아이들의 친구들이 도보여행을 하다가 들렀고, 종전 후에는 젊은 남녀 화가들이 자기 작품을 들고 무수히 드나들었다. 모두들 마음에 고통을 안고 있었다. 케테는 그들의 괴로움을 함께하며 잘 들어주었다.[11]

전혀 남을 의식하지 않고 혼자 쓴, 말 그대로의 일기. 그것도 수십 년 동안 계속된 일기는 꾸밈이 없는 법이다. 케테 콜비츠의 일기는 주목할 만한 기록이다. 그 내용을 모두 읽어보면, 아주 조금만 출판되어 유감이지만, 케테의 본질을 이해할 수 있고 삶과 집안의 정신적 분위기까지 생생하게 엿볼 수 있다. 작품이 그러하듯 사용하는 언어 또한 그녀의 본질을 그대로 드러내준다. '노동자 토론 클럽'에서의 일을 기록한 이 구절에서처럼 꾸밈이 없고 힘차다.

내 맞은편에 앉은 노동자 브라운은 기묘하게 보이는 친구다. 완전히 혼동된 상태에서 무언가를 골똘히 생각하는 머리가 무거워 보인다. 코 밑으로는 입 주위에 잔주름이 깊이 패었으며, 눈은 무언가를 궁리하는 듯하면서도 멍한 표정이다. 작고 뚱뚱한 몸집에 어깨는 넓고 팔은 짧다. 그러고는 그 넓적한 손으로 머리를 감싸 쥐고 앉아 있는 것이다. (일기, 1921년 여름)

케테는 소박하면서도 직선적이었는데, 유명해진 뒤에도 이러한 본질을 잃지 않았다. 어떠한 겉치레나 꾸민 말투, 과장된 태도를 케테는 경멸했다. 심지어, 스스로 높은 수준의 교양을 갖추고 있었으면서도 교양과 문화에 회의적이기조차 했다. 단, 정신적 유산 중에서 그녀를 이끌어준다고 여겨지며, 행동으로 확인하고 의지를 고취시키는 것

만은 계승하였다.

세계문학의 훌륭한 구절들이 일기에서 자주 언급되는 것만 보아도 이 점을 알 수 있다. 케테는 당대 작가들보다도 괴테나 미켈란젤로 같은 과거의 거장들과 더 많이 대화했다. 아들 한스의 미래 문제를 두고 한 친구와 대화하면서는 이렇게 말한다.

결혼의 문화적 측면에 관해 대화하면서 드러난 의견 차 때문에 무척 놀랐다. 나는 결혼이라는 것이 어쩔 수 없이 자기만족을 추구하는 힘들의 산물이라는 견해를 지닌 반면, 한스는 자신을 세련되게 만들고자 하는 소망의 가치가 늘 존재한다는 걸 인정했다. 나로서는 동의하기 어려운 부분이었다. (일기, 1911년 8월)

외모나 행동거지에서도 케테는 인습에서 벗어난 소박한 면을 보여주었다. 렌카 폰 쾨르베르Lenka von Körber의 말을 들어보자.

그녀의 옷차림은 당대 유행하는 패션을 따르지 않는 고유한 취향이 있었다. 무채색 옷감과 표백 처리하지 않은 울이 독특한 분위기를 자아냈다.[12]

케테는 곁가지가 사방으로 뻗지 않고 모든 것이 통일된 인간이었다. 그런 면에서 자신의 선대에서 이어져온 전통

〈책상에 앉은 아이〉(1894). 초기의 수채화 작품.

에 충실히 따랐다.

케테 콜비츠의 가족은 함께 모여 책을 읽고 서로 낭독하는 즐거운 시간을 보내며 결속력이 강해졌다. 이 습관은 외할아버지 루프 때부터 내려오는 전통이었다. 식구들에게 괴테, 첼터C. F. Zelter, 훔볼트A. Humboldt의 편지 구절을 읽어주던 순간의 놀라움은, 케테가 "어머니는 오빠 콘라트, 언니 율리에, 나 그리고 동생 리제가 자식들이라는 생각을 잊고 우리를 당신의 형제 자매로 착각하고 계신 듯했다"고까지 말할 정도였다. 한 사람 한 사람 흩어져갔지만 전통은 그대로 지속되었다. 케테 콜비츠 자신도 1945년 1월 25일, 죽음을 석 달 앞둔 말년의 피곤한 상태에서도 여동생에게 이런 편지를 보냈다.

사랑하는 리제, 내 머리는 정말 뒤죽박죽이야. 이렇게 저렇게 생각하고 꿈꾼 모든 것이 죄다 북적거리며 아우성을 쳐댄다.[13]

그러면서도 괴테의 시구에 빠져들었다.

"괴테의 작품 중 무엇을 가장 좋아하는지 말씀해주실 수 있겠습니까"라고 엥켈린 유타가 물었다. "전부예요, 전부! '늙은이는 늘상 리어왕이다.' 이 탄식을 보세요."[14]

베를린 생활 초기 근면하고도 차분한 생활을 영위하던

케테는 1893년 2월 바로 '자유무대'에서 초연된 게르하르트 하웁트만의 〈직조공들Die Weber〉을 보고 강하게 충격 받는다.

이 공연으로 내 작업에 한 획이 그어졌다. 먼저 시작한 〈제르미날〉 연작을 버려두고 〈직조공 봉기〉에 몰두하였다.

케테 콜비츠가 문학이라는 우회로를 거쳐서야 비로소 사회적 불평등과 참상에 대해 눈떴다고 할 수는 없다. 다만, 이 일은 무대 공연이 어떤 강력한 자극제가 될 수도 있음을 보여주는 실례라고 할 수 있다. (고리키의 작품들을 접하고 난 뒤에야 비로소 사회의 그런 면을 주의 깊게 보기 시작한 포겔러Vogeler와는 경우가 다르다 하겠다.)[15]

그냥 마음에 들어온 한 편의 공연 정도가 아니었다. 이 공연이 촉발시킨 사회적 반향은 익히 잘 알려진 터이다. 1894년의 '직조공 봉기'는 그저 무대 위로 끌어 올린 사회 역사극 정도로 받아들여진 수준이 아니었다. 바로 오늘 혁명적 투쟁을 예고하는, 살아 있는 작품으로 받아들여졌다.[16] 이 점은 황제 빌헬름 2세도 인정했던 바로서, 이 작품 공연을 계기로 그는 극장의 궁정 특별석을 없애버렸다. 이윽고 담화를 통해 황제는 이러한 통고를 내린다.

사회민주주의자들이란 하나같이 제국과 조국에 해를 끼치는 인사들이다.

게르하르트 하웁트만의 〈직조공들〉 공연 장면(1894).

그러고는 케테 콜비츠가 〈직조공 봉기〉 작업을 끝내갈
무렵에는 파업 주동자들에 대한 징역형 선고법을 서둘러
제정했다. 이미 이 시기에는 '노동자도 인간이다'라고 선언
하기만 해도 혁명을 고무 찬양하는 행위가 되었다.[17]

하웁트만 작품 속에 고조된 혁명적 분위기에 케테 콜비
츠는 깊이 감동했다. 몇십 년 후 그녀는 〈직조공들〉을 다
시 보게 되었는데, 이번에는 '자유민중무대'가 아니라 대형

극장에서 공연을 보았다. 시대가 바뀌었음에도 불구하고, 케테는 새로운 감명에 휩싸이게 된다.

대형 무대가 주는 압도감. '총 든 사람들은 나와라! 총을 메고 나와라! 각목을 날라 와라!' 내가 〈직조공들〉을 처음 보았을 때 느꼈던 그 감정이 나를 다시 엄습했다. 직조공들을 들고일어서게 하는 '눈에는 눈, 이에는 이'의 감정. 그때 나는 그 감정으로 직조공들을 작품화했다. 나의 '직조공들'. (일기, 1921년 6월 28일)

케테 콜비츠의 〈직조공 봉기〉 연작은 단지 하웁트만의 희곡작품에 대한 삽화가 아니다.[18] 그 작품에서 내용에 대한 시사를 받기는 했어도 독자적인 작품이다. 마치 6막극처럼 구성된 여섯 점의 판화로, 일관된 주제를 형상화하고 있다. 케테는 1893년부터 1897년까지 4년 동안이나 이 작품에 매달렸다.

처음 두 점은 어느 직조공 가족의 빈곤과 이들을 위협하는 죽음의 그림자를 보여준다. 첫 장면, 곤궁이 손에 잡힐 듯 우리에게 다가온다. 전체적으로 어두운 화면에 전면에만 약간의 빛을 허용해, 출구 없는 절망감을 표현한다. 좁은 방에는 커다란 집기와 잡다한 용구들이 널려 있다. 생활과 노동이 비참할 정도로 뒤죽박죽 엉겨 있다. 발육부진으로 유난히 작고 뼈만 남은 젖먹이에게 유령처럼 덧씌워진 허기가 무겁게 장면을 짓누른다.

⟨직조공 봉기⟩ 연작 중 ⟨회의⟩(1898).

그다음 판화의 주제는 죽음이다. 사람의 해골에 모습을 드러낸 죽음의 유령. 화면은 한층 더 어둡다. 밤과 죽음, 칠흑이다. 세 번째 작품에 이르면 여전히 깊은 밤이지만, 석판의 연하고 부드러운 질감으로 표현된 어둠 속에서 행동에 옮기기 위한 '회의'가 열린다.

그다음, 보다 단단한 에칭용 철침을 사용해 인물들의 표정과 동작이 선명하게 부각되는 직조공들의 행진이 이어진다. 날이 밝아 장면 전체에 밝은 빛이 가득하다. 몇몇은 노래를 부르며 주먹 쥔 손을 높이 치켜들고 있고, 다른 이들은 속으로 생각하느라 굳게 다문 입에 손에는 도끼를 들고 있다. 어떤 부인은 잠든 아이를 등에 업고 간다.

다섯 번째 막은 '돌격'하는 장면이다. 악독한 사업주의 집을 습격한다. 여자들은 보도블록을 떼어내 잠긴 문을 공략하는 남자들에게 나른다. 이 작품을 두고 벨기에의 조각가 콩스탕탱 뫼니에Constantin Meunier는 드레스덴 동판화 수집가였던 막스 레르스Max Lehrs에게 "이런 식으로 묘사된 여자들의 손은 처음 본다"고 했다. 불안감을 주는 날카로운 에칭펜으로 화면에 흥분과 단호함을 표현한다.

연작의 마지막은 비극적인 결말로 맺음한다. 총에 맞은 봉기자들 시신이 직조공의 방으로 운반된다. 베틀 옆에, 마치 그것의 한 부분인 양 뉘어 있다. 모든 슬픔을 속으로 삼키면서 구석에 쭈그리고 앉은 여인 한 명이 보인다. 처음 세 작품처럼 전체적으로 어두운 화면에 문과 창문 사이로 가느다란 빛줄기가 새어 들어온다. 가느다란 희망의

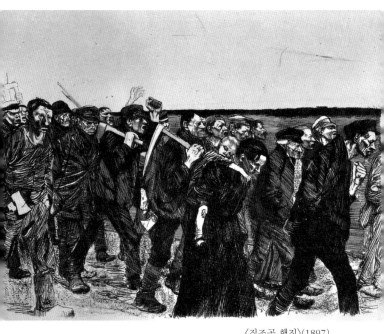
〈직조공 행진〉(1897).

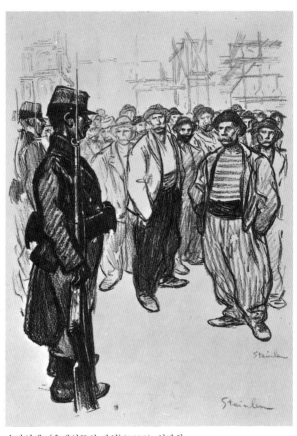

슈타인렌, 〈유대인들의 파업〉(1898). 석판화.

빛이다.

정신적인 뿌리가 같고 또 기질도 비슷하다는 두 가지 면에서 〈직조공 봉기〉는 하웁트만의 〈직조공들〉과 동렬에 놓을 수 있는 작품이다. 이 두 작품은 기층민들을 주인공으로 등장시켰다는 점에서 역사적으로도 똑같이 탁월하다는 평가를 받고 있다. 하웁트만이 행동하는 프롤레타리아를 무대 위에 올린 최초의 작가였다면, 케테 콜비츠는 조형예술 분야에서 계급투쟁을 설득력있게 형상화하려는 노력을 기울인 개척자에 해당한다. 이 작품들이 나온 시기가 사회주의자 규제법의 테러가 잦아들고 사민당이 독일의 가장 강력한 정당이 된 때였으며, 투쟁의 파고가 고조되어 사회주의자들의 사회적 영향력이 퇴색된 듯 보이던 때였다는 사실은 단지 결과일 뿐이다.

하웁트만의 희곡 작품과의 차이는, 케테의 경우 묘사가 직조공들의 실존, 그들의 삶과 투쟁에 전적으로 집중되어 있다는 점이다. 다른 측면, 즉 기업가와 공장주들 같은 이른바 억압자들의 모습은 등장하지 않는다. 그렇지만 계급투쟁이 묘사되고 있다는 사실만은 분명하다. 알렉상드르 슈타인렌Alexandre Steinlen이나 훗날 조지 그로스 작품 안에서처럼 계급적 대치 상황을 직접 끌어들이지 않고도 계급투쟁을 말하는 것이다.

케테 콜비츠의 작품은 우리에게 어떤 변증법적 과정을 통과하도록 이끌지 않는다. 명확한 진실을 제시하고 우리에게 바로 동일화할 것을 요구한다. 전적으로 직조공들

편에 서서 묘사한다. '연대'와 '형제애'. 이것이 〈직조공 봉기〉의 인간적 고백이다. 이 작품은 오늘날에도 하웁트만의 〈직조공들〉처럼 그녀의 작품 중에서 가장 민중적인 내용을 담은 것으로 평가된다.[19] 따라서 케테가 이 판화작업으로 "사반세기 동안 독일의 젊고 이상적인 사회주의 세대에 이른바 성서화와 같은 역할"[20]을 했다는 일부의 평가도 근거가 없다고 하기는 어렵다.

케테 콜비츠는 훗날 『회상』에서 이때의 "내 성공은 뜻밖이었다"고 기록한다. 그렇지만 역사가의 관점에서 보면 그의 성공은 결코 뜻밖의 일이 아니었다. 이 작품의 민중성이 그토록 감동을 주는 것은, 바로 케테 콜비츠의 세계관이 작품 속에 사회적 상황, 시대의 사회투쟁과 일치되어 녹아들어 있으며, 동시에 적합한 표현수단으로 형상화돼 있기 때문이다. 〈궁핍Not〉〈죽음Tod〉〈회의Beratung〉〈직조공 행진Weberzug〉〈돌진Sturm〉〈결말Ende〉로 이어지는 〈직조공 봉기〉 연작은 사회의 진보적 세력을 표현하되, 또 여기에 맞는 단순하고도 명료한 사실주의적 형식을 발굴하였다는 데 역사적 의의가 있다.[21]

앞에서 말한 '사실주의적'이란 말은, 주제와 관련해서가 아니라 케테 콜비츠가 관객을 염두에 두고 선택한 용어다. 케테 콜비츠는 가능하면 시민사회의 교양 계층을 넘어서 광범위한 대중에게 다가가고자 했다. 케테의 이러한 노력을 에두아르트 카이저를링Eduard Keyserling은 한 논문에서 '아틀리에 예술'에 대한 대치 개념으로서 '현실 예술'이

라고 정의한다. 이 논문을 언급한 케테 콜비츠의 일기를 보자. '아틀리에 예술'에 대해 이렇게 말한다.

그 실패는 당연하다. 왜? 대중적이지 않기 때문이다. 일반 관객은 그것을 이해하지 못한다. 그렇다고 일반 관객을 위한 예술이 평이해야 할 필요는 없다. 가벼운 작품도 그들의 마음에 들기는 하겠지만, 무엇보다 분명한 사실은 그들이 소박하고 참된 예술을 알아본다는 것이다.

나는 예술가와 민중 사이에 이해가 성립되어야 하며, 그 가장 적절한 시기는 늘상 존재해왔다고 생각한다. 천재가 된다면 훨씬 앞서가면서 새로운 길을 개척해보겠지만, 좋은 예술가는—나도 여기에 속한다고 자부하는데—천재의 뒤를 좇으면서 그동안 사라진 연결의 끈을 복구시켜야 한다. 순수한 아틀리에 예술은 비생산적이고 무력하다. 살아서 뿌리내리지 못하였기 때문이다. 왜 그럴 수밖에 없는가? (일기, 1916년 2월 21일)

행복한 시절

예술은 예술 그 자체의 목적을 위해
진지하게 취급돼야 한다.
이 점을 확실히 할 때,
그것은 하나의 사회적 힘이 될 것이다.
──하인리히 만

"서른 살부터 마흔 살까지는 모든 면에서 매우 행복했다."
케테는 『회상』에서 이렇게 밝히고 있다. 〈직조공 봉기〉
를 완성하고 나서부터 10년 동안이었다. 케테가 내면적
으로 친밀감을 느꼈던 아버지는 그녀의 첫 번째 판화 연
작이었던 이 작품의 전시회가 열리기 바로 직전에 세상을
떠났다. 그는 딸이 갑자기 유명해지고 이후 비중 있는 여
성 예술가일뿐더러 '사회적 여성 예술가'로서 인정받게 되
는 과정을 함께 지켜보지 못했다.

〈직조공 봉기〉가 성공하자 베를린 여자예술대학교에
서 강의를 해달라고 제안했는데, 몇 년 전 케테는 바로

이 학교에서 슈타우퍼베른의 제자로 공부한 적이 있었다. 이 학교에는 그녀 말고도 이미 두 명의 젊은 예술가, 한스 발루셰크Hans Baluschek와 마르틴 브란덴부르크Martin Brandenburg가 강의를 맡고 있었다. 이들은 리오넬 파이닝거Lyonel Feininger와 더불어 당시 새로 발간된 잡지 『바보배』(1898)에 '유쾌한' 사회비판적 그림들을 게재하고 있었다. "베를린에서 예술 활동을 하고 있던 사람들 사이에서는 사회주의 운동의 영향으로 노동자의 삶을 다루려는 움직임이 일기 시작했다." 나중에 자신의 삶과 예술을 이 운동에 쏟아부었던 화가 오토 나겔Otto Nagel은 이렇게 술회했다.[1] 케테도 10년 후에는 드디어 사회 풍자적인 주간잡지와 관계하게 된다. 1907~1909년까지 케테는 『짐플리시시무스』에 판화작품을 기고했는데, 유난히 이 작업을 즐거워했다.

〈직조공 봉기〉를 인정받으면서 케테는 베를린의 예술과 공연을 주관하는 공직 활동에 나섰다. 1899년에 그녀는 이제 막 창설되어 막스 리버만이 이끌어가던 베를린 분리파에 참여해달라고 요청받는다. 이 전시 공동체는 시간이 지나면서 차츰 진보적 엘리트 조합에서 '예술 거래소'로 변색되었다. 케테 콜비츠는 이 공동체가 '와해'되고 나서 1920년대 초 옛날의 분리주의자들이 새로운 학술원 회원이 되고 어제의 변혁 세력이 오늘의 고전주의자가 될 때까지 이 집단에 머물러 있었다.[2]

처음에 이 베를린 분리파는 케테 콜비츠가 자신의 작품

을 잘 전시할 수 있게끔 최상의 배려를 했다. 그녀가 '분리파 투쟁'에 적극적으로 참여하게 된 것은 아주 나중의 일이며, 그것도 1913년에 이 조직의 서기로 선출됐을 때나 1916년 심사위원으로 지명받았을 때처럼 별로 내키지 않는 마음 상태에서 그렇게 하였다. 여성 최초로 유일한 심사위원이라는 자리가 그녀로서는 불편했다.

항상 나는 여성의 입장을 대변해야만 했다. 그런데 도대체가 내가 확신을 갖고 그 일을 수행할 수가 없었기에 늘 지지부진해서 문제였다. 이 범위를 넘어서는 문제에서는 다른 심사위원들로부터도 동의를 이끌어내곤 했었는데, 무언가 모순적인 상황이었다. (일기, 1916년 1월 20일)

그럼에도 사람들은 "괴테라도 결코 여자는 되지 못한다"는 말을 남긴 케테 콜비츠를 '강력한 여성 해방적 전망을 지닌' 여성으로 보려 했다.[3] 실제로 케테는 여성운동에 때때로 직접 동참했다. 그뿐만이 아니다. 케테 콜비츠의 예술은 여성 억압과 착취에 대한 투쟁 속에 위치 지어진다. 그렇지만 1917년 2월 여성예술협회로부터 시 예술위원으로 추천 제안을 받았을 때는 고사했다. 자신이 그 직책에 적임자가 아니라고 판단해서였다.

그러한 지위라면, 달갑지 않게도 예술에 관련된 사안에서 여성의 변호인 역할이 부과될는지 모른다. (일기, 1917년 2월)

후일 사람들이 정형화시킨 바 탁월한 '프롤레타리아와 혁명의 여성 예술가'로서 정치적 입장을 선택해야만 한다고 압박 받았을 때, 케테는 다음과 같이 논박하며 대응했다.

실로 사람들은 한 예술가에 대해, 더구나 그가 여성인 경우에는, 요즈음처럼 어처구니없이 복잡한 상황에서 정확하게 자신의 입장을 세우기를 기대해서는 안 된다. 남자의 경우라면 좀 더 일관된 태도를 요구할 수도 있겠지만. (일기, 1920년 10월)

이 '행복한 시절'에는 아직 명성의 압박을 받지 않아, 케테 콜비츠는 여성으로서 그리고 예술가로서 마음껏 자신을 성장시킬 수 있었다. 이 시기의 작업들은 매우 다양한 경향을 보여준다. 분위기뿐 아니라 내용과 형식에서도 서로 다른 양식을 따르고 있다. 모두 세기 전환기 이전에 완성된 것이긴 하나, 그레트헨 비극을 주제로 제작된 석판화와 동판화도 있다. 괴테의 『파우스트』에 대한 암울한 상징과 더불어 고통 그리고 삶과 죽음에 대한 깊은 통찰이 담겨 있다.

반면 〈기요틴 옆에서의 춤Tanz um die Guillotine〉(1901)은 이 작품과는 달리 지극히 사실주의적인 방식으로 혁명적 몽환을 형상화한 동판화이다. 또 1900년 작 〈짓밟힌 사람들Zertretene〉에서 보이는 삶의 무늬를 통해 케테가 아직도

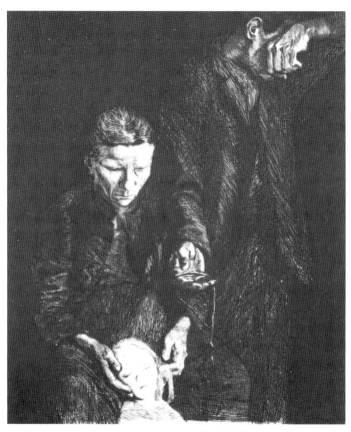

〈짓밟힌 사람들〉의 왼쪽 부분.

여전히 뵈클린, 클링거 그리고 슬루크로 이어지는 19세기 전통을 전적으로 수용하고 있음을 알 수 있다. 후일 케테 콜비츠는 파토스, 상징주의 그리고 감상성이 혼합됨으로써 '숙명'이 느껴지도록 하는 작품이라고 하였다. 또한 이 작품이 판에 박힌 성전 장식 그림의 가장 좌측에 위치할 만한 석판화일 뿐이라고도 했다. 출구 없는 상황에 대한 단순한 묘사. 노동자의 빈곤이 거의 '신성한' 분위기마저 풍긴다고 말할 수 있을 정도이다. 남편, 아내 그리고 아이에 이르는 세 인물의 배치가 기독교 예술의 〈신성 가족 Heilige Familien〉을 방불케 하기 때문이다. 고개를 수그린 아내가 거칠고 투박한 손으로 몹시 쇠약한 아이의 작은 머리를 조심스럽게 쓰다듬고 있다. 남편은 아내 그리고 아이와 완전히 밀착돼 있지만, 얼굴을 돌린 채 단 하나의 위로인 양 끈을 내밀고 있다.

사상적인 어떤 의도도 끼어들지 않은 건장한 노동자의 아름다움이, 1903년 당대 노동자 아내의 가슴을 형상화하는 가운데 온전히 표현되고 있다. 강인하고 흐트러짐이 없는 힘, 이러한 힘을 케테 콜비츠는 자화상에도 차츰 더 강력하게 부각시켜나갔다. 이처럼 사물을 참신하고도 직접적으로 포착한 표현을 우리는 변두리 마을이나 목로주점을 표현한 작품들 속에서도 보게 된다. 이 여성 예술가가 의도를 앞세우지 않을수록, 작품은 전통이나 시대적 양식의 부담을 덜 지게 되었다. 케테의 작업에서 어찌 보면 인물과 배경은 부차적인 자리에 있었다.

〈직조공 행진〉(1897)에서 〈폭동Aufruhr〉(1899)을 거쳐 〈폭발Losbruch〉(1903)로 이어지는 일정한 흐름에서는 어떤 연속성을 찾을 수 있다. 이는 '봉기'라는 주제를 완성하려는 의지를 지닌 '혁명적인' 여성 예술가가 되어가는 도정이었다. (무언가를 표현하려고 했을 때 그것을 끝까지 밀고 나가 완성하려는 소망, 이러한 소망이 케테의 경우에는 하나의 독특한 특성을 이루고 있다.)

케테는 〈직조공 행진〉에서 다뤘던 혁명적 봉기의 주제를 〈폭동〉에서도 계속 이어나갔다. 낫과 도끼를 들고 선두에는 기수를 앞세운 격앙된 농부의 무리가 머리 위를 날며 선동하는 한 여인의 이끎을 받고 있다. 그 뒤로 불타는 성이 보인다. 〈직조공 행진〉에서는 자신의 삶을 바꾸려는 의지로 충만한 개별 인물들을 우리 앞에 제시하고자 한 반면, 〈폭동〉에서는 봉기자들을 집단 의지에 따라 물밀 듯 앞으로 나아가는 대중으로 묶어서 제시한다. 이에 따라 〈직조공 행진〉에서보다 등장인물 수가 훨씬 줄어들게 되었다. 〈직조공 행진〉의 경우 각양각색의 얼굴 표정에서 작품의 효과가 나타나는데 〈폭동〉에서는 여기저기 들고 있는 낫 아니면 하늘로 들어 올린 팔에 의해 강조되는 집단의 움직임에서 효과가 발생한다. 그보다 4년 뒤에 나온 〈폭발〉에서는 광폭한 농부들이 그보다 훨씬 더 집단적 존재로서 용해돼 있다. 이끄는 여자도 이번에는 맨몸으로 허공에 떠도는 상징으로 형상화돼 있지 않고 강한 선으로 표현된 농부 여인이 나막신을 신고 등장한다. 검은 안나.

〈폭발〉의 스케치. 〈농민전쟁〉 연작의 다섯 번째 작품으로
1903년에 가장 먼저 완성되었다.

당시 나는 치머만W. Zimmermann의 『농민전쟁Bauernkrieg』을
읽고 있었다. 거기에서 농민들을 선동했던 여자 농부 '검은
안나'를 알게 됐다. 그래서 떨치고 일어서는 농부 집단을
대형 판화로 형상화했다. 이 작품에 의지하여 나는 연작을
완성해달라는 의뢰를 받아들였다. 이미 완성된 이 작품에

판화 〈폭동〉 스케치.

모든 것을 연결시켰다.[4]

　더 나아가 이 편지에서는 "〈농민전쟁〉에 대한 모티프들
을 학술적으로 어딘가에서 찾아내 끌어온 것이 아니"라고
밝히고 있다. 이것은 역사가 빌헬름 치머만이나 몇 년 후

에는 엥겔스가 그러하였던 것처럼 독일 농민전쟁을 과거에 있었던 하나의 사건으로 간주하는 태도다. 농민전쟁은 독일의 혁명적 전통에서 '한 계급이 전체적으로 혁명적 운동에 참여했던 독일 최초의, 그리고 현재까지도 유일한 사건'[5]으로 기록된다. 대형 동판화 연작인 케테 콜비츠의 〈농민전쟁〉은 〈직조공 봉기〉와 같은 구성으로 짜여 있다. 진행 과정을 묘사하고 있을 뿐 아니라 가장 강력한 감정 내용의 계기들을 아울러 포착하고 있는, 일곱 개의 화면으로 구성된 드라마와도 같다. 이러한 형식을 독일 판화에 도입한 막스 클링거의 판화 연작과 비교해보아도 케테 콜비츠의 판화 연작이 중심된 내용을 축으로 훨씬 더 강렬하게 짜여 있다. 케테의 대형 연작은 단지 몇 개의 판화로만 이루어져 있는데, 많지 않은 그림으로 한 주제의 감정 영역을 충분히 묘사하면서도 완결성을 유지한다.

〈농민전쟁〉은 유명한 판화 〈밭 가는 사람 Die Pflüger〉으로 시작하는데, 연작의 순서가 판화의 완성 일자와 차례대로 일치하지는 않는다. 〈밭 가는 사람〉의 두 인물은 케테 콜비츠가 농민들의 참기 힘든, 인간 이하의 존재 상황을 부각시킨 형상이다. 〈농민전쟁〉의 작품 하나하나가 모두 그러하였듯 이 판화도 각고의 노력을 다해 완성됐다. 이 동판화를 위해 설정해본 상황이 아홉 개나 된다는 사실은 오히려 부차적인 측면이다. 케테는 여섯 개의 상황을 제작하면서 그 이전의 동판화들을 차례로 폐기했다. 게다가 같은 주제를 새긴 석판화 두 개도 폐기해버렸다.

〈밭 가는 사람〉(1906). 동판화.

　이 작품들과 또 무수히 많은 습작품들을 보면, 우리는
케테가 얼마나 이 주제를 깊이 소화하였는지, 그에 따라
얼마나 점차 작품에 강렬함과 명료함을 부여해나갔는지
알 수 있다. 폐기된 작품들에서는 쟁기를 멘 아버지와 아
들이 화면을 대각선으로 끌고 간다. 일리야 레핀I. E. Repin
의 유명한 유화 〈부두 노동자Die Treidler〉(1870~1873)도 이
러한 구도이다. 관객을 향해 고통스럽게 끌고 와 보는 이
에게 그 노고가 전이되는 것이다. 초기의 작품들에는 또

한 쟁기 옆에 한 여자가 서 있거나 암담하게 보이는 여자 농부가 들판 위에 서 있었다.

이 모든 것들이 1906년 최종적으로 완성된 〈밭 가는 사람〉에서는 보이지 않는다. 여전히 대각선(바로크 예술의 가장 탁월한 수단이다)이 사용되고 있긴 하나 전체적인 구성을 고려하여 화면에 평행으로 기울어져 있다. 이 쟁기에서 우리는 사람을 쟁기 끄는 짐승으로 만드는 데 필요한 모든 것을 볼 수 있다. 이 그림의 예술적인 힘, 아울러 고발하는 힘은 모두 어떠한 장식도 허용하지 않는 묘사의 강렬함에 있다. (그림에서 대각선은 담화에서 수사적 표현을 사용하는 것과 같다.) 이처럼 감동적이고도 강렬한 형식의 단순성이 격정적인 인간성에서 비롯되지 않았다면 가능할 수 있었겠는가? 도미에의 프롤레타리아 여성의 묘사를 두고 에두아르트 푹스Eduard Fuchs는 아래와 같은 말을 한 바 있다. '무타티스 무탄디스Mutatis Mutandis(필요한 변경을 가하여—옮긴이)'란 바로 그러한 그림에 어울리는 말이다.

이 같은 소재를 그저 단순한 움직임의 모티프로만 보는 사람이 있나? 그렇다면, 감동을 불러일으키는 예술을 구현하기 위해 끝내 일깨워져야만 하는 추동력이 그이에게는 압류된 책이나 다를 바 없음을 의미하는 것이다.[6]

〈밭 가는 사람〉 다음에 케테는 〈능욕Vergewaltigt〉(1907)으로 넘어간다. 무성하게 자라나는 식물들 사이에 완전히

《서 있는 농부의 아내》(1905). 동판화.

쇠진하여 길게 누워 있는 여인의 몸이 적나라한 곤궁, 참혹한 궁핍 그리고 전쟁을 역설한다. 독특하게도 이 작품의 묘사에는 케테 콜비츠의 이전 작품에서는 찾아볼 수 없는 식물 세계가 등장하는데 그것이 의미하는 바는 놀랍다. 인간이 죽어 쓰러지면 이번에는 자연이 말하게 된다는 사실이다.

반전은 그다음 작품 〈날을 세우고〉에서 이루어진다. 습작과 변형은 접어두고라도 이와 관련하여 열두 가지 상황 설정이 있었다. 여섯 번째에 이르러서야 비로소 인물의 오른손이 무수한 손질을 거쳐 날 가는 숫돌을 든 뭉툭하고 거친 손으로 인상 깊게 형상화된다. 정방형의 화면을 사용해 상징적으로 압축시키면서, 동시에 당면 과제인 구체적인 무력도 곧장 담아낸다. 투쟁 의지가 가다듬어지는 것이다.

케테 콜비츠는 유사한 주제를 형상화한 〈격려Inspiration〉보다 〈날을 세우고〉를 더 마음에 들어 했다. 〈격려〉는 독자적인 구성방식을 취해 〈농민전쟁〉의 틀 속에서 제작된 것이긴 하나, 이 연작 속에 포함시키지는 않았다. 육중한 판화작품들과 특히 동판화 (투쟁에의) 〈격려〉는 그 독창성에도 불구하고 판화 〈날을 세우는 여자Die Dengelnde〉보다 1900년경에 유행했던 예술양식, 즉 라이프치히의 민중전투 기념비나 아니면 에거린츠Egger-Lienz의 인물들 그리고 심지어 호들러Hodler의 작업들에서도 발견되는 그 양식에 더 많이 침윤당해 있다. 〈날을 세우는 여자〉는 투쟁의

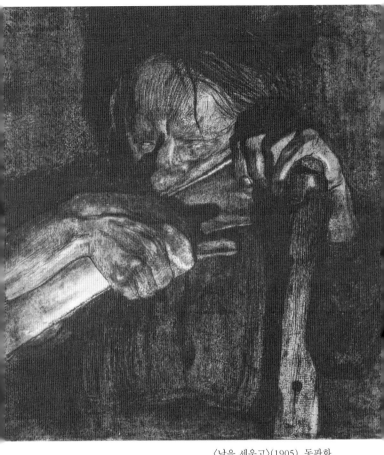

〈날을 세우고〉(1905). 동판화.

환희와 결단에 대한 생생한 상징이다.

〈날을 세우는 여자〉에 의해 그 후 두 작품, 그러니까 1906년에 나온 〈지붕 밑 방에서의 무장Die Bewaffnung im Gewölbe〉과 1903년 제일 먼저 완성된 〈폭발〉은 얼마나 고양되었던가. 〈지붕 밑 방에서의 무장〉에서 케테는 더는 참지 않으려는 지원군 무리를 매우 탁월한 구성으로 구현했다. 어스름한 지붕 밑 방에서는 어떤 인물도 분명하게 모습이 드러나지 않는다. 무기의 뾰족한 끝에 반사되는 불빛이 불안하게 번득인다. 반면 〈폭발〉은 적당히 가로가 긴 평면 위에 펼쳐진다. 동판화는 밑그림에서 훨씬 더 나아가, 떨치고 나오는 농부들의 무리와 신들린 지휘자처럼 진두에서 반란을 이끄는 검은 안나의 돌진이 제어할 수 없는 지경으로까지 상승된다. 후일 아들 한스 콜비츠는 어머니와 대화를 나눈 뒤 다음과 같이 일기에 썼다.

〈농민전쟁〉의 〈폭발〉을 완성했을 때, 어머니는 아마도 스스로 이보다 더 혁명적인 것은 만들 수 없으며, 이로써 스스로 완결되었음을 의식하셨을 것이다.[7]

이 같은 혁명적 정조의 정점을 지나 연작은 다음 두 편의 판화로 끝을 맺는다. 혁명의 실패를 암울한 결말로 묘사한 〈전투Schlachtfeld〉(1907) 그리고 〈잡힌 사람들Die Gefangenen〉(1908)이다. 〈전투〉에서는 또다시 여성을 중심에 두고 조명한다. 한밤중 시체로 뒤덮인 죽음의 전쟁터에서

램프를 손에 든 여인이 아들을 찾아 헤맨다. 이 판화는 부식법을 새로 발전시켜 그 부인이 밤의 어둠 속에 거의 묻혀버릴 정도로 어둡게 표현했다. 나중에 케테 콜비츠는 이런 말을 했다.

고통은 아주 어두운 빛깔이다. (일기, 1922년 12월 13일)[8]

〈농민전쟁〉의 마지막 작품은 음울한 분위기에 휩싸여 있다. 결박당한 농부들이 마치 짐승들처럼 한곳에 몰아넣어져 있다. 그렇지만 케테는, 전반적으로 이 장면이 의기소침한 분위기를 자아내는 가운데 현재의 족쇄가 단지 일시적일 뿐이라는 어떤 의지를 표현해내는 데 성공한다.

〈농민전쟁〉의 결말은 위대한 동시대인 고리키의 소설 『어머니』(케테는 이 작품에 대해 마음속 깊이 경탄했다)와 유사하다.[9] 이 소설은 혁명가에 대한 재판과 선고로 끝을 맺는다. 그렇지만 고리키는 이 재판 과정에서 혁명의 주모자 파웰의 어머니가 겪는 의식 변화를 통해 앞으로 승리할 혁명의 희망을 함께 묘사했다.

그 문제는 아들이 이미 말했던 것이므로 그녀에게는 새로울 것이 없었다. 그녀는 그러한 생각들을 알고 있었다. 그렇지만 여기 판사의 면전에서 처음으로 아들의 신념이 이상한 힘을 갖고 그녀의 마음을 빼앗아가는 것을 느꼈다. 파웰의 침착한 태도가 그녀를 놀라움에 빠뜨렸으며, 그의

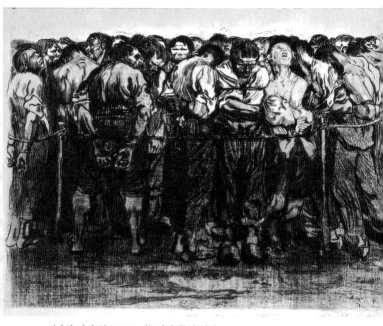

〈잡힌 사람들〉(1908). 〈농민전쟁〉의 연작.

진술이 그녀의 가슴속에 이러한 신념이 진리이며 승리할
것이라는 확신을 주는 빛나는 별이 되어 들어와 박혔다.

〈농민전쟁〉도 이와 똑같이 '마음을 사로잡는 신념의 힘'
에 이끌려 만들어진 것이다. 그런데 케테가 나이가 들면
서 이러한 신념은 차츰 퇴색한다. 혹은 정치적 사건의 중
압감 속에서 번거로운 일이 많아지자 내적 갈등에 빠지
게 된 결과일지도 모른다. 〈농민전쟁〉은 혁명적 증오, 보

복 의지로 가득 차 있다. 하지만 그 후에는, 케테의 작품은 바로 그녀의 신념에 대한 증거가 된다. 박탈당한 사람들의 부르주아지에 대한 증오가 더는 본질적으로 받아들여지지 않는다. 자신의 감정이 '범우주적'이 되었다고 케테는 아들 한스에게 털어놓았다.[10]

〈농민전쟁〉 판화들은, 레닌이 1905년 혁명을 두고 그렇게 말했듯이 이른바 1월혁명에 대한 '전반적인 시험기' 중에 나왔다. 이 시기에는 독일에서도 계급투쟁이 격렬하여 사회주의자들은 사상 유례없는 선전 선동으로 이 계급투쟁 과정에 참여하게 된다. 이러한 시대적 분위기 속에서 사회주의적 전통에 속해 있었던 사람들은 투쟁의 열기를 북돋웠으며, 케테 콜비츠는 마흔 살을 꼭 채운 나이로 가장 활동적인 때였다. 따라서 케테는 자기 자신의 힘에 시대의 힘이 가세된 본능의 힘에 이끌려 이 시대에 대응했다. 이러한 방식으로 만들어진 바로 이 작품이 케테를 '혁명의 여성 예술가'가 되게 하였다.

케테에게 이 시기는 개인적으로 매우 행복한 기간이었다. 자녀들이 무럭무럭 자라났고, 두 번에 걸쳐 파리 여행을 했으며, 장기간 이탈리아에 체류할 수 있었다. 막스 클링거에 의해 설립된 '장학재단'의 1907년 수혜자로 체재비를 지급 받았다. 그렇지만 이러한 여행이 그녀의 작업에는 별다른 영향을 주지 못했던 것 같다. 작품 내용은 여전히 어둡고 격정적이며, 형식 면에서는 프랑스나 이탈리아의 형식 감정과는 거리가 멀어 보인다.

케테는 1941년 『회상』에 "파리는 나를 감동시켰다"고 적었다. 1904년 서른일곱 살이 되었을 때 남편과 두 아들을 베를린에 남겨둔 채 그녀는 '조형예술의 기초를 확실히 이해하기 위하여' 아카데미 쥘리앙에 나간다. 후에 파리는 그녀의 꿈이자 열망이었던 조형예술을 계속하고자 한 소망을 실현시켜준다. 이 시기에 그린 아름답고 강렬한 누드 데생 여러 점은, 케테가 수없이 경탄했던 오귀스트 로댕Auguste Rodin의 '놀라운 형상 꿈들(—파울라 모더존 베커 Paula Modersohn-Becker)'과는 전혀 무관한 작품들이다. 그러면서도 본질을 포착한 대작임은 분명하다. 케테 콜비츠는 내적으로 안정된 완결된 형식을 추구했다. 뒤늦게나마 여기에서 비로소 조형예술로 나아가는 그 길고 수고스러운 도정이 시작된 것이다.

'놀라운 형상 꿈들'과 마찬가지로, 케테 콜비츠로서도 로댕과의 만남은 중대한 사건이었다. 케테는 로댕이 매주 예술가와 그의 찬미자들의 방문을 받아들이던 대학가 아틀리에로 찾아갔다. 그 밖에도 특별히 친한 사람들은 파리 근교 뫼동에 있는 로댕의 '박물관'에 초대받기도 했다. 지금도 그곳에 가서 손질 안 한 정원을 여기저기 거니노라면 석고상들과 먼지를 뒤집어쓰고 늘어선 조각들을 감상할 수 있다. 이곳에 가면 청동과 대리석 작품을 전시한 파리의 로댕박물관을 방문하는 것보다 훨씬 깊이 파고드는 분위기를 체험할 수 있다.

그 원로 예술가는 거기에 있었지만 이제 다시 그 모습

을 볼 수는 없다. 로댕은 작업이 바빠 대개는 손님들에게 자신의 작품을 보면서 시간을 보내라고 요구하기도 했다. 아직 일기를 쓰기 시작하기 전이었지만, 케테 콜비츠는 1917년 로댕을 애도하며 이렇게 적고 있다.

내 앞에 서 있는 그 땅딸막한 노인네는 너무 무뚝뚝한 모습이었다. 흰 수염을 길게 기르고 있어 선량한 인상이나, 간혹 교활하게 번득이는 작은 눈, 윗부분은 움푹 들어가고 눈 쪽으로는 힘있게 툭 튀어나온 이마. 커다란 펠트 실내화를 끌고 방바닥을 이리저리 쓸고 다니던 그. 당시 나에게는 로댕만이 온전하게 근대적인 조형예술을 창작하는 사람으로 여겨졌다. 그때의 인상을 돌이켜보면서 나는 스스로 반문했다. 그의 작품이 내뿜는 불가항력, 확신, 격정적으로 파고드는 힘은 도대체 어디에서 나오는 것일까?
여기에 대해 다른 대답은 있을 수 없다. 정신적인 내용을 그 내용에 꼭 맞게, 조형적으로 확신을 주는 형식으로 담아내는 그의 능력, 바로 그것일 따름이었다. 인간 로댕, 그의 작품이 구현하는 정신적 내용, 그가 이루어낸 형식. 이 셋은 동일한 하나이다.[11]

케테가 만난 또 다른 예술가에 대한 기록이 『회상』에 있다.

그 밖에 나는 슈타인렌의 아틀리에도 방문했다. 그 또한 나에게 전형적인 파리인의 모습으로 나타나 잊을 수 없는

인상을 남겼다. 커다란 바지 주머니에 질이 좋지 않은 담배를 넣고 다니면서 쉴 새 없이 담배를 말아 피웠다. 그의 부인, 그리고 쾌활하던 아이들.

이 도시에 와서 보고 만난 것들이 케테에게 아주 오래도록 영향을 끼쳤던 것 같다. 케테는 여러 박물관을 둘러보았다. 그렇지만 케테가 모더존 베커처럼 "나에게는 루브르가 알파이자 오메가다"라고 하지는 않았을 것이다.[12]

물론 케테는 쿠르베나 도미에의 작품들 앞에서 발길을 멈추고, 밀레의 그림 그리고 카리에르의 〈모성〉 등을 면밀히 관찰했을 것이 분명하다. 하지만 근본적으로 케테를 사로잡은 것은 파리, 그리고 파리적인 것들이었다. 케테는 시내를 여기저기 돌아다니고, 발 불리에와 몽마르트르의 댄스홀을 찾았으며, 시장 거리 주변의 지하 술집을 드나들면서 새로운 세계를 경험했다. 케테의 파리 스케치들은 그녀가 대도시의 번잡스러움에 관심이 쏠려 있었음을 말해준다. 케테가 자기가 본 것에 직접 개입해 공감을 표시한 유일한 때이다.

인상주의풍의 우아함은 아니되, 렘브란트 식의 밤에 둘러싸여 있고 자신의 그림에 직접 공감해 들어가는 것이 특징이다. 이 당시의 작품 중 우리의 주의를 끄는 것은 한 여가수가 등장하는, 구약성서와도 같은 장면의 지하 술집 천장이다. 대도시의 참상을 묘사하기보다 프랑스적인 대도시의 마력을 소중히 하는 마음이 앞서 있다. 잭 런던이

라 해도, 당시 파리에 대해서는 아마도 런던의 동부를 지옥으로 묘사한 『밑바닥 사람들The People of the Abyss』처럼 혐오감을 주는 보고서를 제출하진 못했을 것이다. 『밑바닥 사람들』이라는 이 책의 독일어 판 표지에 나중에 케테의 그림이 쓰이기도 했지만 파리 체류기의 작품은 아니다.

파리에서 케테와 교제한 사람들 중에는 독일어를 쓸 줄 아는 저술가들과 철학자들 그리고 여자 동료들이 포함돼 있었다. 저녁이면 몽파르나스의 술집에 국적별로 모여 앉았다. 철학자 지멜이 있었고 딜타이와 지멜의 제자로서 양차 세계대전 사이에 '좌파' 사상가요 자유주의자로서 파리의 문학 서클에서 탁월한 역할을 했으나 종종 정당한 평가를 받지 못했던 젊은 그뢰튀센Groethuysen도 있었다. 케테는 또한 편집자 오토 아커만Otto Ackermann과 그의 부인 화가 말레르린 슬라보나Malerin Slavona도 알게 되었다. 두아니에 루소Douanier Rousseau를 발굴하기도 했던 빌헬름 우데Wilhelm Uhde는 피카소와 브라크의 초기 작품에 경탄하며 회고를 남겼는데 이런 대목도 있다.

나는 케테 콜비츠와 러시아의 여성 아나키스트인 알렉산드라 카를미코프Alexandra Karlmikoff를 저 저급하고 거친 낙서들로 뒤범벅된 시장바닥 지하 술집에 데려가 기쁘게 했다. 당시 그 술집은 여전히 범법자들의 소굴로 정말로 위험한 지하 세계를 이끌고 있었으나, 그사이 우리 셋은 그들을 아주 잘 이해할 수 있게 됐으며, 케테 콜비츠는 그들

에게서 예술적으로 많은 자극을 받았다.[13]

요컨대 파리에서는 예술만이 중심사는 아니었던 것이다. 사람들이 케테에게 큰 흥미를 갖고 다가왔다.

이탈리아 여행 또한 예술적 체험이라기보다는 인간적인 체험의 폭을 넓히는 기회로서의 의미가 더 컸다. 장학재단은 반 년 동안 이탈리아, 그중에서도 피렌체에 체류할 것을 지정해 지원했다. 그리고 아주 아름다운 아틀리에를 사용할 만한 여건도 마련해주었다. 그렇지만 이 기간 내내 케테는 결코 열심히 작업하지는 않았다. 이탈리아로 여행했던 수많은 예술가들 중에서도 아주 드문 사례였다. 이탈리아의 풍경과 빛, 명징한 형식들과 조각품들을 접하며, 그것들을 꽉 움켜쥐고 싶다거나 예술의 보고를 본떠 더 좋게 자기 것으로 만들고 싶다는 자극을 받지 않았더란 말인가? 케테는 무척 폐쇄적이었음이 분명해 보인다.

죽기 1년 전인 1944년 3월 1일, 케테는 아들 한스에게 이런 편지를 보낸 적이 있다.

뒤러나 심지어 브뤼헐 같은 사람들이 이탈리아를 향한 그와 같은 열망에서 벗어나지 못하고 있음은 참으로 특기할 만한 일이야. 괴테의 경우는 사정이 달랐던 것이, 자신에게 절실하여 행했던 명백한 도피였기 때문이지. 그런데 그처럼 중요한 무엇인가를 브뤼헐은 이탈리아에서 찾아야만 했을까? 기이한 시대적 현상이다.

케테는 렘브란트 같은 사람에게 훨씬 친근감을 느꼈다. 렘브란트는 그곳을 여행하던 대부분의 동료들보다 이탈리아 르네상스에 대해 훨씬 더 많이 알고 있었고 깊이 있게 이해하고 있었지만 자신이 열망하는 남쪽 나라를 향해 알프스를 넘지는 않았다.[14] 1907년 5월 케테 콜비츠가 피렌체에서 여동생 리제에게 보낸 편지다.

물론 이곳에서 기일이 다 찰 때까지 머무를 작정이야. 그렇지만 파리에서보다는 더 가벼운 마음으로 집에 가게 될 거야. 이 모든 것이 나에게는 끝끝내 낯설어. 조각의 경우를 말하자면, 난 아주 뻔뻔스럽게도 팔라초 베키오Palazzo Vecchio를 천박하다고 했던 페테르헨과 전혀 다를 바가 없는 상태야. 이곳 왕궁들은 하나같이 적대감을 주고 무뚝뚝하며 탁월한 면모가 있기도 해. 시민전쟁이 빈발했던 까닭에 아주 실용적으로 지어졌지만 그 조각품들에 애정이 가지는 않아. 피렌체는 전반적으로 늘 침침한 인상이야.

전시품으로 가득한 박물관, 화랑 들에서 케테는 압박감을 느꼈다.

그래서 나는 좀 더 나은 기회가 될까 해서 교회들을 찾아다녀보기로 했다. 그곳의 프레스코 벽화들은 너무도 아름다웠다. 장소와 위치에 따라 그것들은 얼마나 달라 보였던

가. 성 마리아 성당의 프레스코 벽화에서 본 마사초의 작품은 지금까지도 나에게 가장 강렬한 인상으로 남아 있다. 카르미네Carmine라는 낙관이 찍힌 이 작품에는 엄한 표정의 사람들 사이에 벌거벗은 한 아이가 무릎을 굽힌 채 마리아의 품속에 앉아 있고, 이 아이를 품에 안은 마리아 자신은 다시 성녀 안나의 품속에 앉아 있다. 매우 아름다운 두 모습이다.[15]

여기에서 다시 한 번 〈농민전쟁〉의 마지막 작품인 〈잡힌 사람들〉(1908년 작으로, 이탈리아에서 돌아온 후 제작)로 돌아가 관찰해보면, 바로 첫눈에 이탈리아 르네상스로부터 렘브란트류의 작품들이 얼마나 많은 것을 취했는지 그에 대해 놀라운 사실을 깨닫게 된다. 그리고 앞에서 살펴본 마사초의 프레스코 벽화와 대단히 러시아적인 〈잡힌 사람들〉이 같은 계보에 속한다는 결론을 얻게 된다.

성 마리아 성당 프레스코 벽화의 구도와 마찬가지로 케테 콜비츠의 동판화에는 운집한 농부들이 화면에 평행이 되도록 배치돼 있고, 그들 사이에 결박당한 한 아이가 전면에 부각돼 있다. 이 아이와 마사초의 작품 전면에 등장하는, 무릎을 구부리고 앉은 아이는 모두 운집한 사람들과 똑같은 방식으로 대비되고 있다. 이처럼 두 세계가 서로 교차되어 대비를 이루는 장면에서 감정적인 효과가 불러일으켜진다. 이 두 작품 모두 비록, 비천한 처지에 있을지라도 아이에게는 품위와 진지함이 깃들 수 있도록 형상

마사초, 〈성 안나〉. 프레스코.

화되고 있다.

마찬가지로, 케테 콜비츠의 작품에서 미켈란젤로나 이탈리아 초기 조형예술의 영향을 찾아볼 수도 있긴 하지만, 많은 세월이 흐른 뒤에 비로소 나타나거나 특정한 주제를 다루는 경우에 한해서이다. 단순히 형식을 차용하는

것은 중요하지 않다. 형상을 통한 이념이나 체험의 지속적인 영향력이 중요하다.[16]

앞서 언급했던 성 마리아 성당의 〈성 안나Anna Selbdritt〉를 좀 더 살펴보기로 하자. 케테 콜비츠는 30년도 더 지난 말년에 이 작품을 또다시 언급한다. 제2차 세계대전 중이었으며 남편이 세상을 떠난 후인 1940년 여름 어느 날, 친구 예프에게 보낸 편지에서 이렇게 쓴다. 날로 더해가는 고독과 피곤함 속에서 케테가 거의 아무런 작업도 하지 못하던 때이다.

내가 또다시 무언가 새로운 것을 시작하게 되어 다행이야. 오래전부터 염두에 두고 있던 교회 예술 〈성 안나〉에서 착상을 얻었어. 한 사람이 거듭 다른 사람의 무릎에 앉아 있는 이 주제에 대해 오래전부터 흥미가 있었거든. 양각의 부조로 작업 중인데 단지 성 안나와 아이가 전혀 다른 모습을 취한 게 다를 뿐이야. 요즈음 아내들의 모습인데, 젊은 군인의 아내가 자기 아이를 무릎에 앉히고 다시 늙은 어머니의 품에 안겨 있어. 그런데 남자들은 '사람 죽이는' 전쟁터 한복판에서 노인이 아들을, 소년이 남편을, 어린아이가 아버지를…… 최근엔 내가 아주 천천히 작업하기 때문에 아직 완성하지는 못했지만, 이 작업에 매우 몰두해 있어. 손대기 시작하여 또다시 완성시켜야만 할 의무를 걸머지게 된 이 작업을, 살아 있는 한 계속 해나갈 거야.[17]

이렇게 하여 옛날의 종교적 휴머니즘 전통이 현재로 그 생생한 명맥을 잇게 된다. 케테 콜비츠에게 이탈리아에서의 본원적 체험이 무엇이냐고 묻는다면, 그녀는 아마도 '스탠stan'이라는 이름으로 대답할 것이다. 스탠은 당시 피렌체에 거주하던 젊고 활달한 영국 여자였는데, 기이하게도 단번에 케테의 마음에 들었다. 케테와 스탠은 함께 피렌체에서 로마까지 3주간 잊을 수 없는 도보여행을 했다.

주민들은 우리를 순례자로 생각해 무료로 숙식을 제공하면서 오직 성 베드로에게 자신들을 위해 기도를 올려주기만을 바랐다. 비록 내가 가장 가보고 싶었던 지역은 들르지 못했지만, 이탈리아를 가로지른 이 도보 여행에서 페루자와 아시시에서는 그 풍광과 주민들로부터 아주 독특한 인상을 받았다. 1907년 6월 13일 과도한 긴장으로 완전히 탈진한 우리는 밀비오 다리를 지나 영원의 도시에 이르렀다.[18]

로마에 도착한 케테는, 피렌체에서도 그러했지만, 잠시 머무는 것으로는 이 도시의 예술을 모두 다 둘러본다는 것이 불가능함을 알았다.

로마에서 나는 그 예술품들에 대한 연구를 시작한다는 일이 무모하리라는 인상을 받았다. 무진장한 고대와 중세 예술들로 나는 거의 질식할 지경이었다.[19]

그러고는 베를린에서 온 남편과 아이들 또한 스탠과 함께 라스페치아에서 몇 주 동안 행복한 휴식을 가졌다. 그녀의 이탈리아 여행은 『회상』에 기록한 대로 다음과 같은 단어로 끝을 맺는다.

그해 여름, 나는 마흔 살이었다. 태양과 지중해의 열로 검게 타고 수척해져서 우리는 마침내 다시 집에 돌아왔다.

케테가 압박감을 주는 주제를 즐겨 다뤘다는 사실만으로 그녀가 지닌 우울한 측면이 해명되지는 않는다. 한 작품이 뜻하는 내용은 본래의 주제보다도 더 많은 것을 말하게 된다. 음울한 주제 설정이 겉보기에 행복해 보이는 주제를 다룬 작품보다 더 많은 힘과 긍정을 담고 있을 수도 있는 것이다. 케테는 한때 이렇게 말한 바 있다.

기쁨은 힘만큼이나 본원적인 것이다.

이 힘을 우리는 행복했던 이 시절에 창작한 작품에서 느낄 수 있다. 〈농민전쟁〉의 모든 작품이 그러하며, 케테가 제작한 작품 중에서 가장 섬뜩한 느낌을 주는 작품, 〈죽은 아이를 안고 있는 어머니Mutter mit totem Kind〉(1903)에서조차도 이러한 느낌을 받는다. 친구 예프의 충격적인 이야기를 들어보자.

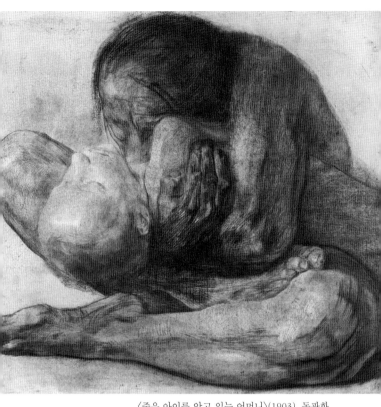

〈죽은 아이를 안고 있는 어머니〉(1903). 동판화.

빛을 받아 죽은 아들의 벌거벗은 몸뚱이가 드러난다. 한 어머니가 허벅지와 팔 사이에 이 몸뚱이를 붙들고 앉은 채 눈과 입술 그리고 숨결을 총동원해 이미 육체에서 떠나간 생명을 조금 전까지 자기 품에 안겨 있던 몸속으로 다시

불러들이려고 애쓰고 있다.

이 작품을 맞닥뜨렸을 때, 나도 모르게 한참 동안 아무것도 들을 수 없었다. 전시회장의 이 동판화 앞에 서자 불시에 걸음이 멈추어졌다. 다시 정신을 수습하기 위해 즉시 그 전시회장을 벗어날 수밖에 없었다. '저토록 무시무시한 작품을 만들게 된 것은 어린 페터와 어떤 연관이 있지 않을까?'[20] 아니다! 이것은 격정 그 자체, 이전까지 어머니라는 동물적 본성에 잠자고 있던 힘이었다. 마지막 베일에 가려둔 채 내맡겨버리는 다른 누구보다도 케테 콜비츠에 의해 포착되어, 여기 눈앞에 모습을 드러낸 것이다.[21]

이처럼 감당할 수 없는 격정과 긴장을 동반하는 작품은, 가장 강력한 삶의 의지 그리고 완전히 내면화된 에너지가 없이는 불가능했을 것이다. 그리고 동시에 바로 이 작품에서 우리는 '그녀 본질의 어두운 토대'를 인상 깊게 읽어낼 수 있다. 케테의 특징을 이렇게 규정화하는 것은 가장 가까웠던 여동생 리제에게서 시작된다.

내 생각에 케테의 본성에 내재하는 이러한 어두운 토대가 그녀의 예술을 규정하는 것 같다. 그녀의 작업 방식이 그러하고, 대체로 그녀 자신부터가 그러하다. 그리고 민중의 고난을 형상화하려 했던 그녀의 사회적 감정을 잘 드러내주는 일면이기도 하다. 이것은 분명한 사실이지만, 케테의 본질을 정곡으로 찌르는 것은 아니다! 오히려 어떤 형상을

화폭에 담기 전에 저 깊은 바닥에서 힘들여 작업하도록 하는, 무언가 해명되지 않은 힘들을 고찰해볼 일이다.[22]

케테 콜비츠의 삶과 작품은 암흑, 죽음과 겨룬 고투의 과정이었으며, 케테를 통해 어둠의 세계가 빛의 세계로 밀려나왔다. 아주 어릴 때부터 케테는 까닭 없는 두려움과 악몽에 시달렸다.[23] 훗날, 특히 아들 페터가 죽고 난 후의 일기에서, 그녀는 이러한 악몽을 무수하게 기록했다.[24] 삶에 대한 건강한 환희는 바로 케테의 어두운 본질의 밝은 면에 해당한다. 오래전부터 그러했지만, 페터가 죽은 후에는 더욱 심하게, 더는 생존해 있는 것을 새겨 넣을 힘을 낼 수 없으리라는 두려움에 휩싸이곤 했다. 몹시 침체된 어떤 순간에 이런 일기를 썼다.

좋지 못한 증상은 이렇게 나타난다. 어떤 일을 끝까지 생각할 수 없을 뿐 아니라 감정마저도 끝까지 느낄 수 없게 된다. 좀 더 심해지면 누가 갖다 뿌린 것처럼 완전히 깜깜해져버린다. 이전에는 손에 잡힐 듯 느껴졌던 감정들이 뒤편의 두꺼운, 들여다볼 수 없는 창유리에 가려져버리고 말아서, 피곤한 정신은 무엇 때문에 긴장하는지 느껴보려 할 수조차 없게 된다. (일기, 1921년 4월)

이와 같은 정신적 피로를 느끼게 된 것은 아들을 잃고 서부터가 아니었으며, 죽음을 형상화하는 데 몰두한 것도

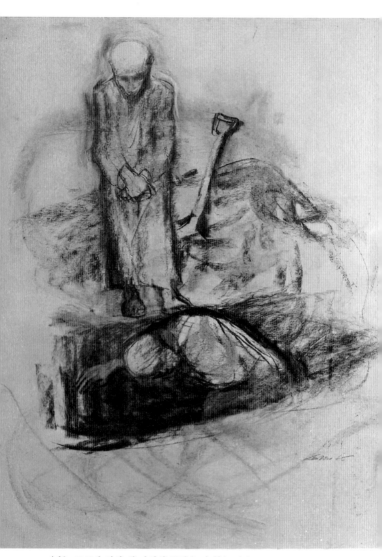

〈나는 그곳에 서서 내 자신의 무덤을 판다〉(1943).

이 같은 운명의 타격에서 비롯된 결과는 아니었다. 심지어 가장 행복했던 시절에 그녀는 가장 강력하고도 위압감을 주는 형상으로 죽음과의 고투를 작품화했다. 1910~1911년에 걸쳐 다시 다양한 변형을 통해 〈죽음, 여인과 아이 Tod, Frau und Kind〉로 개작했다가 1921~1922년 사이에는 〈죽음과 여인Tod mit Frau〉이라는 새로운 판화를 제작했다. 그리고 1923~1924년 사이에 〈이별과 죽음Abschied und Tod〉이라는 대형 판화를 완성했다.

1934~1937년까지의 기간 중에 만들어진 마지막 판화 작품들 중에서 일곱 개의 석판화는 '죽음'이라는 제목을 달고 있거나 그것을 중심 사상으로 한 작품이다. 궁극적인 해답을 얻기 위해 늘 고투했던 그녀로서는 죽음을 결코 '완성'할 수 없었다. 그녀의 이 싸움은 그녀가 가장 강력한 힘으로 대결했던 곳에서 가장 격렬하게 불붙는데, 다시 말해 우리가 지금껏 살펴본 바대로 창조 충동으로 가득 찬 생의 지점에서 가장 격렬하게 드러났다. 이 투쟁이 가장 감동적으로 표현된 것은 1943년 작품들에서처럼 '자기 무덤을 팔' 정도의 힘이 남아 있던 바로 그 지점이었다.

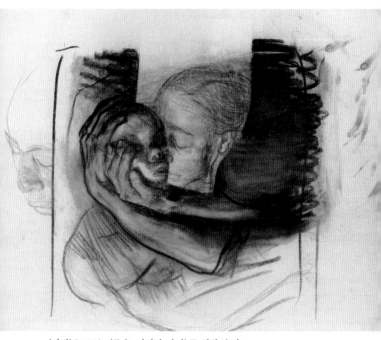

〈이별〉(1910). 〈죽음, 여인과 아이〉를 위한 습작.

1914년 이전

정말로 어렵고 해결할 수 없는 문제가 있다면,
그것은 오직 그 내용이 삶 전반에 관계되었기에
정형화할 수 없는 그런 것들이다.
—카프카

"그것은 그러하다. 자신이 강렬한 인상을 받았다고 생각하며, 매일매일이 자기 혼자만의 날인 양 생각하는 사람, 그런 사람은, 달리 말할 도리가 없으리라. 지나치게 과장하는 측면이 있지만, 그에게는 삶을 구성하는 온갖 사물들의 구체성과 날카로움이 중요하고 그것을 부각시키는 일이 중요하기 때문에 이러한 성향을 다듬어보려고 하지도 않는다. 그러한 인간은 일기를 씀으로써 '가라앉혀지지' 않으면 폭발하거나 산산조각 날 것임에 틀림없다."[1]
엘리아스 카네티Elias Caneti의 말이다.

케테 콜비츠는 바로 '그런 사람'이었다. '생리적으로 과

장을 하는', 다시 말해 인생과 작품에 대한 몰두와 격정으로 살았던 사람이었다. 이러한 '과장'이 작품으로 완전히 상쇄되는 한에서는 언어로 '가라앉힐' 필요를 느끼지 못했다. 실제로 1908년 9월 18일 일기를 시작하면서 그녀는 '매정한 파트너와의 대화'(카네티가 일기 쓰는 일을 두고 한 말)가 필요했다고 분명히 밝힌다. 이런 말들로 시작되는 것이다.

오늘 새로운 일을 시작하기로 했다. 감정이 아주 텅 빈 것 같이 되고 즐거움을 느끼는 일도 거의 없어져버린 요즘이다.

그 다음 날의 기록은, "나는 참담한 상태에서 몸서리를 치고 있다. 언제나 아무 일도 안 하면서"라고 적혀 있다.

일기를 시작하게 된 동기는 계속 무언가를 말해주는 듯하다. 종종 위기였으며, 나중에 가서 깨닫게 되기로는 하나의 전환기였으며, 동시에 새로운 시작이 도래하길 기다리는 침체기이기도 했다는 걸 보여주는 중요한 기록이다.

케테의 경우 1908년은 일종의 휴지기와도 같은 해였다. 이 시기에 일기를 쓰게 된 것이 결코 우연이라고만은 할 수 없다. 이 해에 5년여에 걸친 노고의 산물인 〈농민전쟁〉이 완성됐다. 그녀는 자신이 더 이상 이런 유형의 작품을 계속할 수 없을 것이며, 여기에 자신의 최상의 것을 쏟아부었다는 감상에 젖기도 했다. 오래전부터 도전해볼 생각이 있었지만 그 가능성은 아주 서서히 속으로 무르익어가

〈임시 숙박소〉(『짐플리시시무스』 1911년 1월 16일 게재).

는 중으로 남았던 작업이다. 늘 무료함에, '할 일이 없다'는 사실에, 이를 우리는 '무슨 일을 해야 할지 알지 못했다'고 이해해야 할 것이다. 시달려 계속 신음 속에서 지내야만 했다.

행복한 시절을 지나, 보도 우제Bodo Uhse가 케테 콜비츠의 일기와 편지들을 엮으며 서문에서 명명한 바 '전쟁 전야에 나타나는 불치의 갑갑증' 시기로 접어든 1907~1909년까지 『짐플리시시무스』에 판화들을 게재한다.[2] 유명한 풍자 시사주간지에서 하이네T. Heine, 알베르트 랑게Albert Lange와 함께 일하는 것이 케테의 개인적인 소망이기도 했다. 판화의 종류와 주제까지도 케테의 재량에 맡겨졌다. 그런데 이따금, 『짐플리시시무스』의 편집진에서 '케테 콜비츠답지 않은' 작품을 제작해달라고 의뢰하는 경우도 있었다. 이를테면 케테가 슬픔에 잠긴 여성을 그녀다운 정조로 형상화한 어떤 그림이 있었는데, 편집진은 '바덴의 노병을 기리며'라는 제목을 달고는 이런 설명을 덧붙였다.

내 아버지의 유해를 병원에서 해부실로 보냈다. 내가 지금 궁금한 것은, 그들이 시신의 영혼 속에 영원히 철십자가를 새겨 넣었는가 하는 사실이다. (『짐플리시시무스』 1909년 10월 11일)

이러한 설명에는 당시 전쟁광들에 의해 조장되던 국수주의적 기류가 반영되어 있다. 이 그림은 〈청원하는 여자

Bittstellerin〉였는데 북부 베를린의 일상생활을 통해 경험하고 남편의 빈민 의료사업을 도우면서 알게 되었던 궁핍과 고통을 표현했다. 케테로서는 아주 일상적인 작업이었다.

한 장면을 거의 아무런 말도 덧붙이지 않고 완성하는 방식은 모든 해석을 불필요하게 만든다. 대부분 극단적이고 강렬한 계기들(죽음, 사랑, 열망 등)을 통해 인생을 파악하고 있는 이 일기의 내용을 읽으면 사람들은 클라이스트가 연상될 것이다.

프리들랜더와 함께 플뢰첸세에서 예술가가 되려 하는 죄수를 만나보았다. 도랑 옆으로 난 길을 따라 돌아오다가 저 아래 물가 옆길에 한 노동자가 그의 아내와 함께 있는 것을 보았다. 그 아내는 바구니를 이고 있었다. 그녀는 마치 어린아이처럼 지분거리고 때리면서 장난을 치더니 갑자기 남편의 허리를 끌어안고 몸을 구부려 오랫동안 입을 맞추었다. (1912년 6월)

슈판다우에서 열세 살 난 소년이 물에 빠져 죽었다. 바로 전에 자신이 깎아 세운 나무십자가가 옆에 옷을 벗어놓은 채. (1912년 10월)

앞에서도 말했듯 케테 콜비츠는 파리 시절부터 대도시 생활의 풍경과 인물을 그리기 시작했다. 잡지『짐플리시시무스』에 게재한 대형 목판화에서 그녀는 대도시 생활의

비참함, 그리고 아주 가끔이기는 하지만 나름대로 즐거운 모습을 전형적으로 부각시키고 있다. 문학적 내용들을 담은 장면들인 주점, 길거리에서의 성탄절, 임시 숙박소 등에서 프롤레타리아의 일상생활을 감동적으로 묘사했다.

칠레는 자신의 판화작품들에서 언제나 관찰자로 남았고, 그렇게 거리를 취함으로써 조화로운 주석을 덧붙일 수도 있었지만, 케테는 다른 사람의 고통을 보면 고통스러웠으며, 타인의 열망과 기쁨이 곧 자신의 열망과 기쁨이 되었다. 그리고 케테는 삽화적인 듯 보이는 아주 사소한 것에서도 보편적인 것, 인간적인 것, 사회적인 것을 간파해내곤 했다. 그렇기 때문에 케테의 판화에 도미에에 필적하는 무게와 강렬함이 깃들 수 있었던 것이다. 케테 콜비츠가 『짐플리시시무스』에 기고했던 판화작품들은 이 매체에 기고한 다른 작가들, 심지어 하이네나 올라프 굴브란손Olaf Gulbransson의 작품들에 비해서도 훨씬 두드러져 보였다.

이런 풍자 잡지에 실리기에는 케테의 판화들이 너무 비중이 컸다고도 말할 수 있다. 일례로 〈가내 노동Heimarbeit〉(『짐플리시시무스』 1909년 11월 11일)과 같은 판화는 1906년 운터 덴 린덴가의 고대 아카데미에서 열린 독일 가내 공업 작품전시회의 포스터로 쓰일 만한 작품이다. 인간적으로 가깝고 친근함을 느끼게 하면서도 이 작품에는 무언가 기념비적 요소가 들어 있다. 아마도 진짜 포스터, 황후가 독일의 가내 공업을 다룬 작품의 전시를 직접 관람하겠다고 공표하기 전에 모든 광고탑 위에 붙어 있었던 포스터

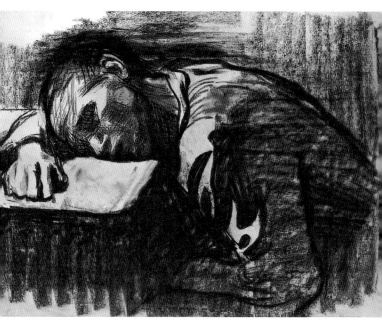

〈가내 노동〉(『짐플리시시무스』 1909년 11월 11일 게재).

보다도 훨씬 더 큰 반향을 일으켰으리라 짐작된다. 여성 가내 수공업자의 반신상을 단순하게 형상화한 판화인데 『짐플리시시무스』의 연작 〈비참의 형상들Bildner vom Elend〉 중 첫 번째 작품으로, 여인이 피로에 지쳐 책상에 엎드려 잠들어 있다. 낮은 임금으로 노예화되고 파괴된 생존이 전형적으로 드러난다.

『짐플리시시무스』에 기고하는 작업에 대해 케테는 친구

예프에게 보낸 편지에 이렇게 썼다.

신속하게 완성해야 한다는 것, 대중적으로 표현해야 할 필요성, 그러면서도 바로 『짐플리시시무스』를 위해서도 예술적으로 살아남을 수 있는 가능성을 확보하는 것, 그렇지만 그 무엇보다도 늘 나를 새롭게 사로잡아 오래도록 충분히 다 말하지 못해온 것, 침묵으로 일관하지만 공공연하게 대도시 생활의 무수한 비극을 다수 대중 앞에서 더 자주 표현할 수 있게 되었다는 사실, 이 모든 것들로 인해 난 유달리 이 작업에 애착을 느끼게 되었어. 단 하나 나쁜 점이 있다면, 내가 이 잡지에 그림을 그리기 시작한 후부터는 아이들이 스스럼없이 이 잡지를 보게 되었다는 거야. 나도 이제 이 잡지가 저속하다는 이유로 애들 눈에 안 띄도록 감출 수 없게 되었지.[3]

글의 행간에서 케테 콜비츠가 말하고자 하는 내용은, 나중에 가서야 명시적으로 언급하고 그래서 비난을 받기도 하였던 '예술을 통해 당파적인 입장을 취하는 예술관'일 것이다. 그녀가 여기에서 "다수 대중 앞에서 더 자주 표현할 수 있게"라고 한 말은, 자연히 다수 대중을 '위하여'로 읽힌다. 그리고 "대중적으로 표현해야 할"은 '이해되고 영향을 행사하려 한다'와 마찬가지 의미일 것이다.

케테 콜비츠는 항상 명확하고 영향력 있는 형식을 추구하였으며, 자기 예술에 대해 강력한 입장을 취했다. 케테

는 예술뿐 아니라 삶에서도 무관심하게 방관하는 성격이 아니었다. 〈직조공 봉기〉나 〈농민전쟁〉을 보면 특히 케테가 누구의 편에 서 있는가가 의심할 바 없이 드러난다. 사민당 내부에서 예술이 실제로 계급투쟁과 노동자계급 의식 형성에 적극적인 역할을 담당하는지 명확한 통찰을 얻지 못한 채 예술의 자율성과 당파성에 관해 논의가 무성했던 기간 중에도, 케테는 이러한 태도를 계속 견지했다.[4] 사람들은 예술이 사회적 산물(프란츠 메링Franz Mehring)이라고 파악하고는 있었지만 아직 원동력으로는 생각하지 않고 있었다. 레닌에 이르러서야 비로소 사회민주주의라는 기계를 돌리는 '톱니바퀴요, 나사못'이 되어야 한다는 예술의 당파성에 대한 요구가 제기된다.

그렇다고 케테 콜비츠를 레닌의 예술 이념을 앞서 선취하려 한 의식적인 투사로 생각할 수는 없는 일이다. 그녀는 자신의 욕구에 따라 본능적으로 노동계급의 투쟁적 전통을 이어 살리고 프롤레타리아의 존재 상황을 아주 함축적으로 묘사하여 고발하는 효과를 불러일으키는 예술을 창조했다. 당시 그녀의 작품을 둘러싸고 벌어졌던 항의와 소동을 보면 충분히 증명된다.

케테의 그림을 통해 노동계급은 자신을 재발견했다. 이전의 예술가들에게서는 전혀 불가능했던 일이 아닐 수 없다. 고리키에서 레닌을 거쳐 케테 콜비츠에게도 다음과 같은 말을 적용시킬 수 있다.

그녀로부터 비롯되어 나온다기보다는 그녀를 통해 역사가 말을 한다고 해야 할 것이다.

게르하르트 슈트라우스Gerhard Strauß가 『케테 콜비츠』에서 다음과 같이 주장한 것은 매우 일리가 있다.

독일 시민계급은 케테 콜비츠와 비슷한 형태로 노동계급을 위해 결단한 예술가들을 무수하게 배출시켰다. 하인리히 만, 안나 제거스Anna Seghers, 츠바이크를 비롯해 여러 명을 꼽을 수 있다. 그렇지만 시민계급의 전통을 이어받은 독일 조형 예술가들 중 이러한 태도를 취하면서 케테 콜비츠가 포괄했던 세계에 필적할 만큼 노동계급 내의 민중성을 획득하거나, 최소한 그러한 경지에 버금가기라도 한 사람은 없다.[5]

케테는 민중적이었으며, 또 민중적이 되고자 노력했다.

나로서는 평균적 감사원의 입장에서 그렇게 멀리 벗어나는 일이 하나의 위험으로 받아들여진다. 그런 입장과의 연결점을 잃었다. 나는 예술에서 찾아본다. 그런데 누가 여기에서 내가 추구한 지점에 이르지 못하였는지 어떤지를 알아볼 수 있겠는가? (일기, 1916년 2월 21일)

그래서 케테는 또한 민중적이 되기 위해 자신을 강제하

는 목적의식적인 작업을 선호했다. 물론 이 경우에도 그녀는 『짐플리시시무스』의 작품들이나 제1차 세계대전 이후 대량 살포된 인도주의적 혹은 정치적 목적을 지닌 포스터, 팸플릿, 포고문용으로 주문 받아 제작한 판화와 같은 후기의 작품들에서도 결코 예술성을 등한시하지 않았다. 1922년 여성 화가 에르나 크뤼거Erna Krüger에게 보낸 편지에서 이렇게 적고 있다.

다음에는 더 작은 작품을 할 생각이야. 국제노동조합총연맹으로부터 전쟁을 반대하는 포스터를 제작해달라는 의뢰를 받았어. 이 일을 생각하면 나는 즐거워. 어떤 목적을 지닌 작품은 순수한 예술일 수 없다고 여기저기서 많은 이들이 말하겠지. 그러나 내가 작업할 수 있는 한 나의 예술로 영향력을 행사하려는 의지를 버리지 않을 거야.[6]

할 일을 너무 많이 맡아 이따금 끙끙거리기도 하였는데, 친구 예프에게 보낸 편지에서 한 단면을 볼 수 있다.

이제 어디에서나 모두가 궁핍과 싸워나가는 과정에 내가 참여해줄 것을 요구하고 있어. 이것은 당연한 요구이자 지극히 정상적인 일이지. 나는 정말로, 기꺼이 나의 작품으로 이 일을 도울 거야. 그런데 이런 일은 기분 내키는 때 하는 것이 아니기 때문에 곧바로 큰 소리를 듣게 돼. 빨리 해. 빨리 포스터를 만들어! 노인복지를 위해! 아동복지를 위

해! 빨리 해! 바로 자명종이 뒤에서 울린다고 생각하고 빨리 해![7]

그렇지만 이렇게 작업할 때도 근본적으로는 완전히 '그 속에 영향력을 담고 있음'을 스스로 느끼고 있었다.

전쟁이 일어나기 전 몇 년은 케테 콜비츠에게도 좋지 못한 시간들이었다. 『짐플리시무스』 게재 작업이 끝난 후 그녀는 광범위한 대중과 접촉할 기회를 서서히 잃어갔다. 노동력과 창작 욕구도 느슨해졌다. 케테의 예술은 사회적 현실로부터 유리되어 자기 속에 움츠러든 한 인간의 내적 회의와 1차대전을 향해 쉼 없이 행진하는 시대의 압박을 반영하게 된다. 1910년경에 제작된 자화상들은 대부분 이마를 손으로 받치고 반쯤은 어둠 속에 잠긴 채 멍한 시선을 하고 있다. 아무 말도 하지 않고 무언가를 골똘히 생각하는 표정이다. 그중 한 동판화는 1954년 홍콩에서 『콜비츠』가 출간되면서 책의 표지에 쓰이기도 했다.

그래서 마흔한 살이 되던 해, 케테 콜비츠는 일기를 쓰기 시작했다. 처음에는 주저하면서 산발적으로 기록하다가 1910년부터는 규칙적으로 썼다. 때때로 중단하기도 했지만, 케테는 자기 자신과의 대화를 30년 이상이나 계속했다. 1933년 이후부터는 차츰 말수가 적어지다가 2차대전 기간 중에는 하루가 지날수록 침묵으로 일관하게 된다. 1935년 어떤 편지에서 그녀는 "나이를 먹으면 점점 더 말을 잃게 되는가 보다"라고 적고 있다.[8]

1943년부터 케테는 막내 손자 아르네가 1942년 성탄절에 선물한 기다란 장부책에다 메모를 적는 것으로 만족하게 됐다. 그녀를 제쳐두고 세월만 계속 가는 듯했다. 날씨 이야기를 자세히 쓰거나 때때로 맞아들인 방문객, 출판 소식 외에는 외부 세계에 대한 기록이 거의 없다. 그러다가 죽기 석 달 전인 1945년 1월 12일, 마지막 일기에 이렇게 끝을 맺고 있다.

"어제는 끊임없이 죽음에 대한 이야기만 했다."

그리고 끝으로 "눈이 아주 많이 내렸다."

이것뿐이다.

케테는 두꺼운 일기장 열 권을 아름다운 글씨체로 가득 채웠다. 여백을 거의 남기지 않았으며, 고른 필체로 주저하거나 고친 흔적이 없이 힘차고 명쾌하게 언어들을 적어 내려갔다. 1910년부터 이 일기는 케테에게 없어서는 안 될 파트너가 되었다. 다른 사람에게는 거의 털어놓지 않은 많은 말들을 여기에다 털어놓았다.[9]

카네티가 이 '파트너'를 두고 "참을성이 있으면서 고약한 버릇도 가진 친구. 상대방에 대해 조금도 너그럽지 못하며 모든 것을 꿰뚫어보는 친구. 아주 하찮고 사소한 일에까지 주의를 기울이고 있다가 쓰는 이가 변조하려 들면 격렬하게 그 사실을 들이댄다"고 불평한 말이 케테에게도 그대로 적용되었다.[10]

사실이지 일기만큼 한 사람의 모든 면모를 그대로 드러

내주는 것은 없을 터이다. 케테 콜비츠는 이 시험에서 아주 탁월한 인격자임을 증명받은 셈이다. 그녀는 허심탄회하고 꾸밈없이 자기 자신과 대면하였으며, 객관적이고 비판적이면서도 진지한 관심을 가지고 가까운 이웃과 낯선 사람들의 운명을 관찰했다.

이후 매년 마지막 날 밤이면 1년을 돌아보면서 방대한 양의 기록을 남겼는데 그녀다운 일면을 보여준다. 케테는 일기에서 연극과 콘서트 그리고 특히 자신의 강의에 대해서 자주 언급했다. 종종 이 강의의 개요를 적어두어 '자전적인 기록'으로서도 대단히 중요한 가치를 지닌 자료가 되었다. 가족, 남편과 아들, 친구, 죽음, 꿈, 휴일의 축제, 자기 회상, 보고 체험한 것 등이 일기의 소재였다. 자신의 작업에 대해서는 예외였지만 그 밖에 예술에 대한 소견과 관찰은 많지 않다.

무엇보다도 이 일기에는 자기 자신, 작품, 운명에 대한 투쟁이 담겨져 있다. 1917년 이후로는 자신의 정치적 입장에 대해 책임질 만한 태도를 견지하려고 노력하는 지식인의 한 모범적인 예가 드러난다. 확실히 일기에서는, 케테 콜비츠가 1925년 마지막 날 밤에 자인했듯 인생의 어느 한 측면, 즉 지지부진하게 잘 진척되지 않는 측면이 강하게 부각되고 있다. 그렇지만 활기차고 기쁨으로 가득 찬 삶의 모습 역시 쓰여 있다. 침체기를 맞아 거듭 어려움을 겪게 되었을 때 더욱. 물론 케테 콜비츠는 낙천적인 인물은 아니었다. 자기 자신에 엄격하면서도, 이따금 놀라울

만큼 활기에 넘쳤으며, 그 시대처럼 진지했다.

1909년 10월 어느 날의 일기에서는 니체가 자신의 누이에게 보낸 1887년의 편지 한 대목을 인용하고 있다. 여기서 우리는, 이 철학자에 대해서만큼이나 케테 콜비츠에 관해 많은 것을 알 수 있다. 하나의 '자전적 문구'로도 읽힌다.

기이한 일이야. 지난날에는 불신이 마치 병처럼 엄습해왔던 것 같거든. 그런데 해가 갈수록 점점 더 심해지고 있어. 내 건강이 극도로 나빠져서 가장 고통스러웠던 날들도 지금처럼 그렇게 희망이 없고 답답하지는 않았어. 이게 무슨 일이지? 반드시 그렇게 되고 말 일이 일어나긴 했어. 이전에는 신뢰했던 모든 이들에 대해 거리를 두고 있음이 명확해졌어. 사람들은 서로서로 자신의 기대가 어긋났다는 사실을 알아차리게 돼. 어떤 사람은 이쪽으로, 다른 이는 저쪽으로 방향을 돌려 모두 작은 집단이나 공동체를 이뤄나가지. 혼자 떨어져 남아 나처럼 지독한 고독 속에 빠져버린 무소속자는 없어. 맙소사! 나는 지금 외로운 거야.

전쟁이 일어나기 직전 몇 해 동안 케테 콜비츠의 심리 상태는 매우 불안정했다. 아무 결실도 없는 삭막한 삶을 이어가면서 자신의 작업에 대해 까닭 모를 염증마저 느끼던 시기를 어렵게 극복하고 창작과 가정생활에 행복을 느낀 기간이 잠깐 돌아왔다.

내 생애에서 요즘은 참 아름다운 날들이다. 살을 에는 듯한 큰 고통을 겪지도 않았고 사랑하는 아이들은 이제 다 커서 혼자 설 수 있게 되었다. 벌써부터 나는 애들이 떠나가는 때를 그려본다. 그리고 지금은 마음을 졸이지 않고도 그 아이들을 바라볼 수 있다. 왜냐하면 애들은 충분히 다 자라서 자기 인생을 감당할 수 있게 되었고, 그리고 나 역시 내 삶을 꾸려갈 수 있을 만큼은 충분히 젊기 때문이다. (일기, 1910년 4월)

1910년 8월의 일기에서 그녀는 "이렇게 모든 것이 끝나야 한단 말인가"라고 스스로에게 묻고 있다.

1910년 12월의 일기에는 "숭고하고 생산적이며 기쁨을 주는 사랑의 감정"을 갈망한다고 적혀 있다. 1912년 새해 첫날에는 이렇게 썼다.

생의 마지막 3분의 1에는 늘 마음이 이끌리고 젊게 하며 고무하고 만족을 주는 것이 아닌, 일만이 남아 있다.

그리고 1913년 12월의 일기를 보면 "오래전부터 나는 주기적으로 다 부질없는 일이라는 감정을 품게 되었다. 나는 내가 말해야만 했던 것, 나머지는 중요하지 않다는 말을 한 바 있다. 모든 것은 사필귀정이다"라고 기록했다.

1914년 초 케테는 청년운동 Jugendbewegung(20세기 초 독

일의 정신문화 쇄신운동─옮긴이)에 대해 이렇게 논박했다. 여기에 케테의 두 아들도 속해 있었다.

자유독일청년운동은 행동하지 않기 때문에 아마도 모든 것을 말로 해야만 할 것이다. 마흔여덟 살이 된 자유의 투사 사회민주주의자라면 즉시 일을 찾아내 말 대신 행동을 해야만 한다. 자유독일청년운동이 목표 달성을 위해 할 수 있는 일은 별반 없다. 위축되고 놀란 상태로 질질 끌면서 번지르르한 말로나 감쌀 것이다.

진리는, 자신이 할 수 있는 바로 그 일 속에 있다. 분명 아주 사소한 일일지라도 계속 자신들의 일로 견지해나간다면, 열광하느라 반쯤 그 의의가 삭감되는 위대한 행위보다도 더 인정받을 수 있다. 젊은이들이 이 운동을 그렇게 높이 평가한다는 말을 듣고 나는 그들로부터 거리감을 느낄 수밖에 없었다. 그들은 예술을 더 이상 높이 평가하지 않으며, 마찬가지로 나의 활동도 그다지 그들의 흥미를 끌지 못하였다. 물론 나 자신도 그러하였지만. 무언가 멋진 조형작품을 만들기 전에는, 그리고 카를과 애들 때문에라도 나는 죽을 생각이 없다. 그런데도 누가 죽었다는 말이 그렇게 애석하게 들리지 않는 시간이 점점 더 가까이 오고 있는 것이다. 가을에 나뭇잎이 아주 조용히 멀리 떨어져 이제 쓸모가 없다고 가지에서 밀려나는 것처럼 말이다.

1910년 10월의 일기부터는 '삼차원적인 것'이 떠오른다.

이해부터 케테는 조각을 시작했다. 이때부터 조각작품과 씨름하는 내용이 일기 곳곳에 나온다. 때문에 허드슨 워커는 케테 콜비츠의 일기 영문판을 발간하면서 "이 책은 '조각과의 전투'라 할 만하다"라고 쓸 수 있었다.[11]

케테는 어머니와 아이가 있는 군상을 조각하면서 바로 다음 작품을 떠올렸다. 작업 도중에 바로 그다음 작품을 구상하는 것은 자주 있는 일이었다.

아이를 밴 여인의 형상을 돌로 깎아보자. 무릎까지만 깎아 내려가 리제가 임신 중에 마리아에게 말하던 '마치 두 발이 완전히 땅 속에 뿌리 박은 것 같은' 인상을 주도록 하자. 움직일 수 없으며 묶이고 결박당한 모습. 팔과 손을 힘겹게 늘어뜨리고 머리를 아래로 숙인 채 온통 주의를 기울여 내면의 소리를 듣고 있다. 이 모든 모습을 묵직한 돌로 담아내보는 것이다. 그리고 이것을 '임신'이라고 부를 것이다. (일기, 1911년 9월 1일)

여기에서 중요하게 다뤄지는 것이 실제 조각의 이념만은 아니다. 케테 콜비츠가 추구하였지만 구현할 수는 없었던 조각의 형상形象에 관해 말하고 있다. 케테는 바로 내면으로 모든 주의를 기울이는, 완결된, 자기 속에 거하는 형식을 추구했다. 이러한 꿈은 또한 미켈란젤로와 그의 '노예' 작품들, 아니면 완성되지 못한 〈피에타〉를 생각나게 한다. 심지어 케테는 말년에 "내가 다시 태어난다면

나는 반드시 조각에 전념할 것이다"라고 말한 적도 있다. 그렇지만 본격적인 조각가는 아니었다. 점토와 석고로 주형 작업만 한 뒤 다른 사람이 청동이나 석상으로 완성하게 했다.

그럼에도 불구하고 미켈란젤로와의 유사성이 뚜렷하게 드러난다. 죽음과 속죄를 다룬 감동적인 판화 중 몇몇 작품에서도 확인되지만, 무엇보다도 완전히 밤의 어둠이 감싸고 있는 조각작품들에서 이러한 유사성을 찾아볼 수 있다. 1917년 파울 카시러가 개최한 케테 콜비츠의 기념 전시회 자리에서 케테의 여동생인 리제는 이 점을 이렇게 묘사하고 있다.

케테의 그림과 판화에서는 좀처럼 찾을 수 없었던, 어둠 때문에 가려졌던 요소가 여기에서는 형식화되지 않은 하나의 양量으로서 수용되고 있습니다. 그러한 가운데 어둠이, 전체적인 구도에서 일종의 기본 형식과 결말로 작용하고 있습니다. 때문에 이 돌덩이가 이해될 수 있습니다.[12]

몇 년 후, 전쟁터에서 전사한 아들 페터를 위한 기념비를 만드는 데 케테가 전력을 다하면서 나이와 신고를 한탄하고 있을 때, 로맹 롤랑의 『미켈란젤로 강의록』을 읽다가 스스로 감복하면서 이 거장의 운명에 진심으로 동감을 표하였다.

자신의 운명으로부터 그는 섬뜩한 그림, 슬프게도 자신의 마성魔性을 희생한 결과로 그림을 내놓았다. 휴식이나 기쁨을 모르면서, 심지어 인내심조차 적었던 그가 쫓기듯 일을 추진하였던 것이다. 노예와 같은 삶이었다.

그런데 내가 전혀 알 수 없었던 것은, 미켈란젤로의 천재성 중에 매우 적은 부분만이 발현되었을 뿐이며, 몇 해나 단순히 기계적인 것을 준비하느라 정력과 시간, 천재성을 낭비하면서 지나갔겠는가 하는 점이다. 마음 아픈 일이 아닐 수 없다. 그리고 무수한 병치레, 스스로 느끼는 노화, 각종 근심으로의 시달림. 슬프다! 슬프다!

그러면서도 안팎으로 몰려오는 저항을 뚫고 그렇게 많은 작품을 창작한 것을 보면 그는 정말로 대단한 천재임에 틀림없다. 처음으로 카라라에 와서 바다로부터 험준하게 솟아오른 산맥을 바라보았을 때, 그는 이 바위산이 그대로 멀리서부터 배들에게 하나의 확실한 지표가 되도록 하나의 군상으로 조각할 계획을 세웠다. 번개 치는 날씨조차 그의 계획에 포함돼야 한다면 그것도 해냈을 것이다! (1920년 6월 4일)

리제는 "케테 콜비츠가 조각을 시작하는 것을 애석해하는 사람들이 많았다"고 말했다. 그래도 조형예술에 이르는 길은 가까이에 있었다.

그를 둘러싸고 있는 모든 속박에서 인간을 풀어내어 무수

한 관계들을 원시적인 인간 감정으로 환원시키는 것, 이것이 바로 조각의 핵심이다.

순수한 예술적 관점에서 애석해했던 사람도 있었지만, 케테가 오랫동안 열심히 노력한 끝에 드디어 조각작품들 중에도 가장 잘된 판화작품들처럼 '오래 기억될 만한' 작품이 만들어지게 되었다. 애석해했던 사람들은 아마도 케테 콜비츠가 어떻게 해서 스스로 엄격한 비평가가 되어 1917년에 이처럼 말했는지 의아해할 것이다.

나의 조각품은 단지 자리바꿈한 판화가 아닌가?

케테가 조각으로 방향을 바꾼 것을 이전의 사회적 태도를 버리고 자기 자신에게로 회귀한 변화로 보아 달가워하지 않는 사람들도 많았다.

1914년 이전, 케테 콜비츠의 작품에 등장하는 주제는 암울하고 답답한 것(실직, 매독, 차에 치인 아이 등)이거나 인간의 보편적 본성이었다. 케테는 이별과 죽음의 문제를 다루는 데 소홀하지 않았다. 이 기간에는 정치적으로 투쟁적인 작품을 내놓을 만한 상태가 아니었다.

그리하여 1913년의 동판화 〈3월 자유광장Märzfriedhof〉이 정치적 투쟁과 연관성 있는 유일한 작품으로 남게 된다. 케테는 베를린 자유민중무대의 회원으로서 극장 측의 요청을 받아들여 이 작품을 제작했다. 3월혁명 기념일이자

'노동계급이 다 함께 기리는 날'인 3월 18일을 맞이하여 3월혁명의 희생자들을 추모하기 위한 작품이었다. 노동계급과의 연대가 강조돼 있으나 상대적으로 슬픔을 불러일으키기에 투쟁성은 결여되어 있다. 협소한 공간 안에서 본

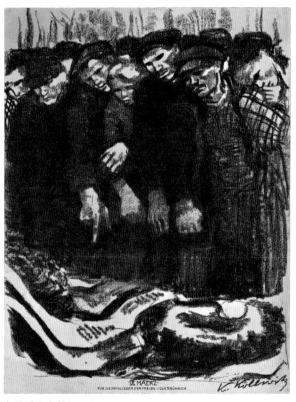

〈3월 자유광장〉(1913).

질을 드러낼 수 있는 아름다운 석판화를 만들려는 생각이 앞섰음을 확인할 수 있다. 꽃이 놓인 무덤 주위를 에워싸고 몰려 지나가는 노동자들의 단결된 모습을 보여주고 있다. 부드러우면서도 오톨도톨한 느낌을 주는 석판의 회색이 분위기를 자아내며 인물들을 평상심과 경건한 감정으로 묶는다.

1914년 이전의 일기에는 정치 이야기가 없다. 1911년 9월에 아무런 주석 없이 이렇게 적혀 있다.

9월 13일에 트레프토프 공원에서 평화를 위한 대중 집회가 열렸다.

그리고 1913년 12월 31일, 마지막 날의 일기에는 "이번 연말은 전쟁에 대한 온갖 이야기로 두렵고 가슴이 무거운 채 해가 바뀌었으나 별다른 일은 일어나지 않았다. 개인적으로도 별일은 없을 것이다"라고 적혀 있다. 여기에서도 케테는 나름대로 정치적 상황을 명확하게 판단하려는 노력을 기울이고 있기는 하다.

전쟁이 일어나자 케테는 의식의 분열 상태를 맞는다. 모두들 전쟁으로 들떠 흥분했지만 케테는 냉정한 거리를 취했다. 앞을 내다보고 있었던 것이다.

그런데, 열여덟 살이 된 페터가 전쟁에 자원하여 참전할 수 있게 해달라고 고집스레 졸랐다. 그런 결정을 내리지 않을 수 없었던 눈물 나는 상황이 일기 구절에 나와 있다.

저녁,[13] 페터가 카를에게 자기의 참전 결심을 밝히려는 데 함께 가달라고 부탁한 날이다. 카를은 할 수 있는 모든 말을 다 해보았다. 나는 카를이 페터를 위해 그렇게 열심인 것에 고마운 생각이 들었다. 이내 아무 소용이 없었음을 알아차렸다.

"조국은 아직 너를 필요로 하지 않아. 그렇다면 벌써 불렀을 거야." 카를이 말했다.

페터는 조용히 그러나 확고하게 대답했다.

"조국이 내 나이 또래를 필요로 하지 않지만 나는 필요로 하고 있어요."

그러더니 계속 입을 다문 채 자신을 위해 무슨 말을 좀 해달라고 간청하는 눈빛으로 나를 보았다. 마침내 페터가 말했다.

"어머니가 나를 꺼안고 이런 말을 하신 적이 있지요. 자신이 비겁하다고 생각지 마라. 우리는 모두 준비가 다 되어 있는 거란다."

나는 일어섰다. 페터가 뒤따라 왔다. 우리는 문가에 서서 서로 꺼안고 입을 맞추었다. 그리고 나는 카를에게도 페터를 위해 그렇게 하라고 일렀다.

다시 오지 않을 것 같은 이 순간. 결국 이 희생양이 나의 마음을 자기한테로 돌려놓았고, 다시 우리가 카를의 마음을 움직이게 하고 말았다. (1914년 8월 10일 월요일)

그다음 날 일기에는 이렇게 적혀 있다.

아침에 절망적인 상태에서 눈을 떴다. 페터를 보낼 수 없다는 생각이 들었다. 아침 식사 후에 페터와 이야기했다. 내가 어젯밤의 일을 취소하지는 않겠다, 네가 스스로 자신의 일을 결정해야만 하리라. 그렇지만 소집될 때까지 조금 더 기다려보지 않겠느냐고 말했다. 이 어린것들이 다시 살아 돌아올 가능성은 없었다. 공연한 걱정이 아니다. 그들이 앞으로 해야 될 문화적인 일들도 얼마든지 많은데, 이제 막 움트기 시작한 청소년기를 계속 알차게 보내야만 하는데, 이야기하는 도중에 다시 어제저녁 카를이 말할 때 느꼈던 그런 감정 상태가 되었다. 무슨 말을 해도 소용이 없었고, 조용히 듣고만 있는 소년의 마음을 돌려놓을 수 있는 말은 없었다. 그래서 결국 어제처럼 일어서고 말았다. 저녁에는 나와 카를, 둘뿐이었다.
울고, 울고, 또 울었다.

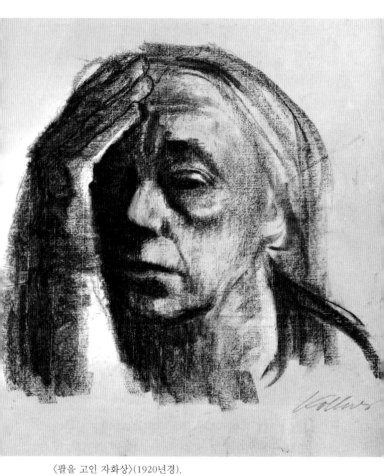

〈팔을 고인 자화상〉(1920년경).

전쟁일기

아, 사람들은 쉽게 모든 걸 참는구나.
사람들은 여전히 젊고 건강하기만 하다.
──드로스테 횔스호프의 일기 중에서.

1914년 8월 17일

이틀째 프랑스 접경 지역에서 전투가 계속되고 있다.
아직 여기는 조용하다. 한밤중에 벽 사이 조그만 공간
을 타고 거듭 울리면서 오랫동안 계속되는 금속성의
소리를 듣고 잠에서 깨어났다. 그러고는 계속 꿈에 시
달렸는데, 어떤 사령관이 죽었다는 소식이 나돌고 있었
다. 깨어나니 가슴이 답답한 데다 울적한 마음을 누를
길이 없었다. 저녁 때 페터의 침대로 가 앉아 있었다.
그가 나에게 차라투스트라의 전쟁 대목을 읽어달라고,
듣고 싶다고 말했다.

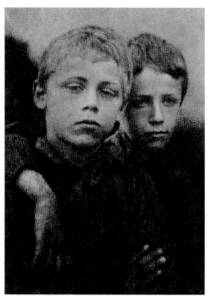

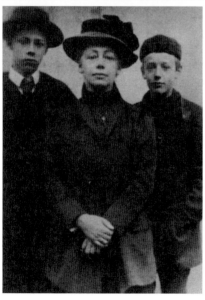

한스 콜비츠와
페터 콜비츠.(위)

왼쪽부터
한스, 케테, 페터.(아래)

1914년 8월 27일

뫼리케E. Mörike의 시편들을 읽었다. 뫼리케는 삶에서 사랑 외에는 이렇다 할 체험을 못한 듯하다. 그의 인생이 매우 단조롭게 울려 나온다. 방랑의 노래들은 무척 아름다웠다. 생각해보니 우리 젊은이들은 이런 노래들을 갖지 못할 것 아닌가. 아마 인생 자체를 갖지 못할지도 모른다. 이 시대 젊은이들에게는 전 인생이 단번에 압축되어버리는 것이다. 그들은 단 한 번의 화염 속에 불태우기 위해 모든 것을 미리미리 선취한다.

1914년 10월 4일

페터가 다니러 왔다. 그는 야전예배에 대해 말했다. 그 목사는 심연에 몸을 던져 그 구멍을 막아낸 로마의 영웅을 연상케 하는 모습이리라. 이제 그들은 그들의 희생자들에게 기독교 식으로 축복을 내리는 것이다.

1914년 10월 5일

페터에게서 이별의 편지.

다시 한 번 이 어린것의 탯줄을 잘라내는 심정이다. 살라고 낳았는데 이제 죽으러 가는구나.

1914년 10월 10일

페터의 임관일이다. 안트베르펜이 함락되었고 하늘이 오랜만에 다시 푸르게 개었다. 몇 주 동안 보이지

않던 국기들이 다시 창문 밖에서 펄럭이게 되었다. 한
스는 아침 일찍 페터에게로 떠났다. 장미 두 송이를
가지고. 오후에 우리 가족으로서는 처음으로—우리
가족은 확신에 찬 사회주의자들이었으며 지금도 그러
하다—오늘 10월 10일, 흑, 백, 적기(나치 시절에 사용
되던 독일 국기—옮긴이)를 내걸었다. 아이들 방 앞에.
페터와 안트베르펜을 위해서. 무엇보다도, 그렇지만 그
누구보다도 내 아이들을 위해서였다.

1914년 10월 24일

페터로부터 첫 편지를 받았다. "포성을 들으셨겠지
요"라고 적혀 있었다.

1914년 10월 30일

"당신의 아들이 전사했습니다."

1914년 12월 3일

어제 새로운 제안들에 대한 승인 문제로 제2차 제국
의회가 열렸다. 또다시 모든 정당들의 만장일치. 오직
카를 리프크네히트만이 시위하듯 말없이 앉아 있었다.

1914년 12월 12일

페터, 너 독일의 젊은이야, 애야, 사랑하고 사랑하는
내 아들아. 네가 그렇게 황급히 떠나간 게 두 달이나 되

었구나.

<p align="right">1914년 성탄절 저녁</p>

성당에 다녀왔다. 성가대의 합창 그리고 신부님께서 복음서를 낭독하셨다. 목자들이 들판에서 찾아와 구유를 발견하고 영국 속담을 들려주었다. "그러나 마리아께서는 이 모든 말씀을 잘 경청하시고는 깊이 감동하시었도다." 너의 침대 뒤로 심은 지 얼마 안 된 아주 작은 나무가 한 그루 보인다. 양초들이 타올랐다. 하나씩 차례로 불타오르다가…… 그러더니 마침내 다시 완전한 암흑 속에 빠졌다.

<p align="right">1914년 섣달 그믐</p>

나의 페터야, 나는 계속 너의 뜻에 충실하련다. 너의 뜻이 무엇이었던가를 잊지 않고 지켜가련다. 그렇다면 내가 할 일은? 나의 조국을 사랑하는 것이리라. 네가 너의 방식으로 사랑하였듯이 나는 내 방식으로 그렇게 사랑할 것이다. 나는 나의 일 속에서 또한 신께 영광을 돌리리라. 다시 말해, 나는 때 묻지 않은, 진정으로 참되려는 노력을 계속할 것이다. 내가 그렇게 노력할 때 나의 페터야, 제발 내 곁에 머물러다오. 나를 도와다오. 나에게 모습을 보여다오. 나는 네가 거기 있는 것을 안다. 그렇지만 언제나 두껍게 안개가 앞을 가린다. 내 옆으로 오렴.

1915년 2월

폴란드에서는 전쟁터 한가운데 커다란 나무 십자가가 있었다. 포탄이 날아와 십자가의 윗부분과 가로막대를 박살냈다. 그리스도는 그대로 매달려 계셨다. 대군이 격앙되어 난무하는 전쟁터 위에서 이리저리 흔들거리며 매달려 계신 것이다.

1915년 4월 11일

나의 아가야, 봄이 왔다.

1915년 4월 14일

나는 너와 함께 작품을 만들고 있다.[1] 나는 네가 쓰곤 하던 수성물감으로 너의 캔버스에 너의 화구들로 작업한다. 사랑하는 소중한 아이야.

1915년 5월 1일

1915년 5월 1일, 오늘 나의 아틀리에에 그 작업을 위한 설치대가 완성되었다.[2] 어제, 페터가 죽은 지 꼭 반년이 지나고 나서야 우리는 그 아이에 대해 말하기 시작했다.

1915년 5월

독일 국내에 있는 우리가 경험한 바, 전쟁을 통해

148

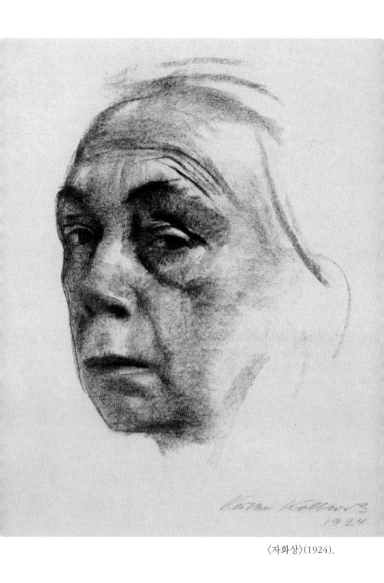

〈자화상〉(1924).

더 나아지는 것이 만일 있다면, 전쟁을 수행하는 다른 모든 나라들 역시 분명히 그것을 경험할 것임은 물론 자명한 일이다. 그렇지만 도대체 윤리적으로 고양되는 한편, 동시에 독일인이 아닌 사람들에 대해 증오, 거짓, 적대감을 키워가는 일이 어떻게 가능할 것인가? 이는 마치 가족끼리 사랑하면서도 밖으로는 모든 문을 닫아거는 것과 마찬가지다. 그렇다면 그 사랑이 무슨 가치가 있는가?

<div align="right">1915년 7월</div>

나는 요즘 또다시 아이를 가졌으면, 하고 바라게 되었다. 최근에는 내가 임신을 하고 정말로 분만하며 죽을 것 같다는 생각이 들었다. 나는 그 아이 이름을 꼭 페터라고 해야 한다고 말했다.

<div align="right">1915년 7월 말일</div>

아들아, 나는 종종 너도 역시 우리를 그리워하고 너의 방을 잊지 못할 것이라고 생각한다.

<div align="right">1915년 8월 15일</div>

일 년 전이었다. 페터가 와서 우리에게 이야기하고 우리가 그를 보냈던 것이. 오늘 나는 처음으로 그의 두상 작업에 들어갔다. 울면서.

사자死者들을 둘러싸고 있는 이 정적!

나는 아주 조금씩밖에 이 일을 해나가지 못하고 있다. 이번 일은 다른 작업들과는 전혀 다르다. 예술적 계기보다는 인간적인 면모가 훨씬 중요하게 작용하고 있다. 무엇보다도 나와 페터 사이의 일인 것이다.

1915년 10월

가끔 내가 이 전쟁에서 단지 파괴적인 광기만을 보는 것이 아닌가 하는 생각이 들 때도 있다. 그러다가도 페터를 생각하면 또다시 전혀 다른 감정을 느낀다.

1916년 8월 1일

2년째 전쟁이다. 쇼펜하우어가 말했던가. "운명이 카드를 뒤섞어놓으면 우리는 그대로 끌려갈 뿐"이라고.

1916년 11월

확실히 지금은, 보다 성숙한 인간에게는, 별은 하늘에 떠 있으나 그 별이 저녁에 가서야 비로소 눈에 보이게 된다는 사실이 확인되는 때이다.

1917년 2월

"지상에서의 삶은 건강하게 주어진 게 아니라 건강

하게 되어가는 것이다. 존재가 아니라 생성이며, 고요
한 정지가 아니라 훈련이다. 우리는 아직 그러한 상태
가 되지 못했으나 그렇게 되어가고 있다."(루터 M. Luther)

"도대체 이것이 무엇인가? 슬픔뿐인가?"(장 파울 Jean Paul)

　스물여섯 살 이후로 이날 밤에 혼자 있어보긴 처음
이다. 카를은 병원에 입원해 있고 한스는 포사니에 갔
고 페터는 영원히 가버렸다.

　나는 책상에 앉아 있었다. 아무런 소리도 들리지 않
았다. 자정이 되자, 나는 포도주를 마시기 시작했다.

　이해에는 무슨 일이 일어났던가? 무엇을 앗아갔던가?

　전쟁이 계속된 지난 두 해와 마찬가지로 올해도 지
내기 힘들고 팍팍했다. 평화가 오지 않았던 것이다.
계속 앗아가기만 하였다. 사람들을 앗아가고 신앙을
앗아갔으며 희망을 앗아가고 힘을 앗아갔다.

　러시아가 새로운 빛을 가져다주었다. 그곳으로부터
무언가 새로운 것이 이 세상에 도래한 것이다. 나에게
는 분명히 선善에 따르는 그 무엇으로 여겨진다. 정치
영역에서의 민중의 발전이 지금까지와 같이 단지 권
력 장악만으로 귀결되지 않고 진정 이제부터는 정의
가 함께하리라는 새로운 희망이. 러시아가 우리에게

보여준 바는 그러한 가능성이 존재한다는 것이며, 이 것은 아마도 지난 세기 중에 인류가 경험한 가장 아름 다운 정신적 체험에 해당하리라.

그러나 이러한 인식은 옛날의 사악한 원리들이 다 시 살아나 새 원리를 질식시키려고 안간힘을 쓰고 있 기 때문에 위협을 받고 있다. 그렇지만 정말 그것이 다시 질식당한다 해도, 윤리적 동기가 세계를, 혹은 그 일부를 움직였다는 사실은, 당분간 진리로 남을 것 이다. 그 자체로서도 이미 소득이 아닐 수 없다.

그런데 페터는 어떻지? 이제는 그의 인상이 그렇게 가깝게 느껴지지 않는다. 고통도 많이 수그러들었다. 그럼에도 나는 그애와 함께한다. 그렇지만 유감스럽 게도 둔감해진 고통이 눈물을 말리고 감정에 동공을 만들어놓은 것도 사실이다. 상태는 더 나빠졌다. 강력 한 삶을 희구하는 힘도 거의 없어지고, 고통을 끌어안 고 직면하는 에너지도 더는 남아 있지 않다. 종종 이 전과 같은 상황으로 돌아가는 경우도 있기는 하지만, 전쟁 그리고 페터의 죽음에 생각이 미치면 나는 기어 이 뿌리에서부터 무너져 내리고 만다. 언제나 그렇게 되었다. 일은 어떤가. 이전과 하등 변함이 없다. 물론 그렇게 큰 진척은 없지만 피로 때문이었다. 일을 대하 는 나의 마음가짐은 언제나 변함이 없다.

무엇보다 내가 쉰 살이 된 올해는 카시러의 전시회 덕에 성과가 아주 좋았다. 좋은 날들이었다.[3]

카를과는 더할 나위 없이 좋게 지낸다. 우리는 서로 사랑하며 좀 더 오래 함께 지낼 수 있기를 바라고 있다.

사랑하는 나의 아들 한스.

죽은 이들. 언니, 사랑하는 언니 율리에.

슈테판 렙시우스Stephan Lepsius. 콘라트 프리들랜더Konrad Friedländer. 로자 슈파이어Rosa Speyer. 게오르크의 어머니.

사랑하는 우리 어머니는 아직 살아 계시고 올해로 여든 살이 되신다.

1918년 3월

바르뷔스Barbusse를 마저 다 읽었다. 마지막 부분에 가서 바르뷔스는 한 병사의 입을 빌려 다음과 같이 말하도록 하고 있다.

"우리가 겪은 이 일들을 잊지만 않는다면, 또다시 전쟁이 일어나는 일은 없을 것이다."

그렇다. 그러므로 이 책이 수백만의 사람들에게 본보기로 읽혀야 하며, 전혀 무관심한 사람이라도 이 고통을 인식하도록 해야 한다. 이것은 가장 실질적인 의미에서 교과서이다.[4]

1918년 7월

나의 인생에서 격정, 생활력, 고통 그리고 기쁨은 그 얼마나 강력한 것이었던가. 그때는 정말로 투쟁의 삶이었다. 그러고는 점차 나이를 먹어갔다.

그런데 전쟁이 찾아온 것이다. 희생양 페터. 페터를 잃은 나. 그의 죽음. 그리고 나 또한 힘을 잃었다. 고통 그리고 사랑까지도 온통 그가 마음을 앗아가 나는 점차로 무너져 내려앉는다. 그로 인한 고통이 아직도 남아 있다. 때때로 나는 나에게 '지상의 아들'이 나타날 길을 가려 보이지 않게 하는, 섬광처럼 빛나는 영원한 빛을 보고 있다는 생각이 든다. 내가 그 길을 충분히 볼 수 있을 만큼 눈이 밝아지는 경우는 거의 없다.

　　나는 어스름 속을 가고 있다. 별들이 간혹 하나둘 보이고 태양은 서서히 져서 완전히 사라져버렸다. 무거운 사지를 이끌고 피곤한 걸음을 옮기는 나는 머리조차 바로 들 수가 없다. 1914년부터 지금까지의 시간이 나를 단련시켰을 것이라는 생각이 들었고, 또 그렇게 믿게 되었다. 고통이 무료함을 밀쳐버렸던 것이다. 물론 페터로 인한 것만은 아니었다. 완전히 바닥까지 가라앉게 한 것은, 전쟁이었다.

　　　　　　　　　　　　　　　　1918년 11월 11일

　　『전진』에 실린 기사: "전쟁의 마지막 총성이 사라졌다." 그 마지막 총탄으로 희생된 사람은 누구인가?

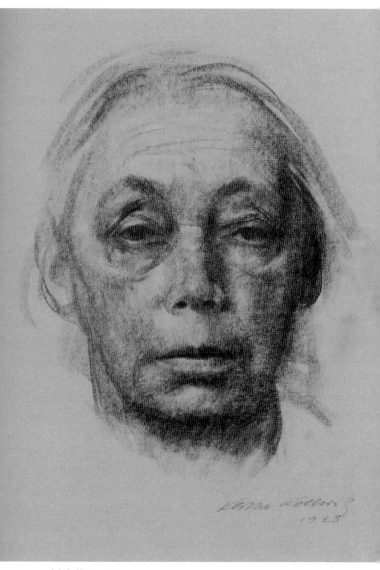

〈자화상〉(1928).

1920년대

모든 것은 투쟁이다.
사랑과 인생은 그것을 얻기 위해
매일 투쟁하는 자만이 누릴 수 있다.
―괴테

1916년 1월 2일, 케테 콜비츠는 스스로에게 이렇게 말했다.

사람이란, 불행을 겪기 전에는 좀처럼 달라지지 않는 것 같다. 순전히 자기 의지에 의해 변신하는 사람을 본 적이 없다. 그래서 변화란 더디게 일어나는 것인가 보다.

케테는 전쟁을 통해서 고통스러운 변신의 과정을 겪었다. 아들의 죽음은 케테의 삶에 커다란 상처를 남겼다.

그때부터 나는 늙기 시작하여 죽을 날만을 기다리게 되었

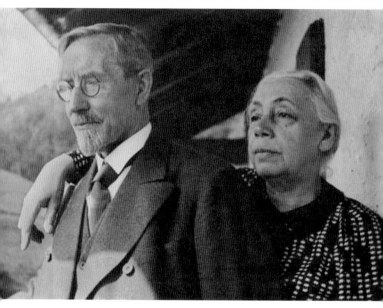

남편 카를과 케테 콜비츠. 1935년경.

다. 그것은 내 인생에서 하나의 획을 긋는 사건이었다. 더
이상 똑바로 일어설 수 없을 정도로 나는 꺾여버렸다. 이
제는 어쩔 수 없이 저 아래로 가고 있나 보다. (일기, 1917년
10월 12일)

'이제는 저 아래로 간다'는 말에서 전쟁 전 그녀의 고단
하고도 부지런한 생활에 생각이 미치게 된다.

마치 가을날 낙엽이 지듯이 모든 것이 집으로 돌아간다.

인생에 '이제는'이란 말은 통하지 않는다. 그러나 제1차 세계대전이라는 고통스러운 체험을 한 그 시대의 사람들은 낡은 가치가 사라지고 새로운 것이 시작되리라는 것을 느끼고 또 바랐다. '이제는'이란 말에는 밝고 분명하고 정화된 것 그리고 사랑과 정의에 대한 동경이 표현되어 있다. 이것은 인식이 아니라 갈망이다. 동경과 인식, 이것은 케테 콜비츠가 동요했던 양극단이다.

다른 어느 때보다도 당시 그녀가 쓴 일기는, 정치적 입장이나 내면적 예술적 발전 과정과 관련해서 보자면 '반쪽 진실', 즉 분열에 관한 말들로 점철돼 있다. 창작에서도 이러한 '동요'와 고통이 보이기는 했지만, 동시에 다시 소생하는 힘을 느낄 수 있다. 페터가 죽은 후에도 그녀는 자신이 무엇 때문에 그리고 무엇을 위해 작업을 해야 하는지를 잊지 않았다. 페터를 위해서 작업한다! 이제는 매일같이 혼잣말로 중얼거릴 필요 없이 그와 직접 대화할 수 있게 된 것이다. 페터가 죽은 지 5주 만인 1914년 12월 1일에, 그녀는 페터의 기념비를 만들 계획을 세웠다.

아주 대단한 계획이다. 나 외에 다른 아무도 이러한 기념비를 만들 자격이 없다.

케테는 이 일을 통하여 다시 기운을 회복하고자 했다. 그녀에게 이 일은 마치 페터와 영성체를 나누는 것과도

같았다. 다섯 달 후에 이 작업이 시작되었다. 1917년 여름, 케테는 그 기념비 외에도 페터의 무덤이 있는 로게펠트에 기념비를 세울 계획을 했다. 이 기념비를 만드는 '작업'이 그녀에게는 혼자만이 누릴 수 있는 기쁨인 동시에 고통이었다.

힘들지만 얼마나 행복한 일이었던가! 몇 주 내내 어머니상의 어깨, 등, 팔에 매달려 있었다. 때로 모델을 놓고, 하지만 대개는 모델 없이 한다. 그 상이 아주 느리게 껍질을 벗고 나온다. 그사이 나는 이 시대에 이보다 더 중요한 일을 해야 하지 않을까,라고도 생각해보았다. 그러나 지금 나에게 이보다 더 소중한 일은 없으며, 굼뜬 작업을 완수하고 나면 이력이 생겨서 이후에는 보다 빨리 일하게 되리라 기대한다. (일기, 1917년 9월 9일)

케테는 천성이 그렇듯이 열정적으로 일에 몰두했으며 간결하게 표현하려고 했다.

페터를 위한 기념비는 군더더기 없이 간결해야 한다. '새로운' 형식으로 표현할 생각은 없다. 내용이 곧 형식이라는 말을 과거에는 늘 마음에 새겨두고 있었지만, 그 말이 진실이었던 적이 한 번이라도 있었던가? 새로운 내용에 대한 새로운 형식이 과연 요즈음 있기라도 한가? (일기, 1917년 11월)

그런데 1919년 1월 25일 케테의 일기는 이렇다.

이 거작을 부술 준비가 오늘 완료되었다. 내일이면 부순다. 신들린 듯이 매달렸던 작품을 이제는 부순다. 사랑스럽게 미소를 짓는 페터의 얼굴을 바라보면서, 작업 당시 내가 얼마나 많은 사랑과 열정 그리고 눈물을 쏟았던가 회상했다. 나는 페터에게 다시 돌아오겠다고, 다시 기념비를 만들어주겠다고 약속했다. 이 작업은 다만 지연될 뿐이다.

1925년 케테는 다시 이 작업에 착수했다. 이번엔 로게펠트의 군인 묘지에 세워질 어머니상과 아버지상이었다. (베를린에서 계획했던 기념비에 관한 언급은 더 나오지 않는다.)

무릎을 꿇은 어머니는 수많은 무덤들을 눈으로 주시하고 있으며 무덤 속에 누워 있는 그 모든 아들들을 향해 양팔을 끼고 있다. 아버지 역시 무릎을 꿇고서 두 손을 품속에 꼭 끼고 있다. (일기, 1925년 10월 13일)

드디어 5년 후에 석고로 된 아버지상과 어머니상이 완성되어 아카데미의 춘계 미술전람회에 전시되었다.

드디어 아주 중요한 순간이 왔다. 몇 해 동안 이 작업을 하면서 아무에게도, 심지어 카를이나 한스에게도 거의 알리

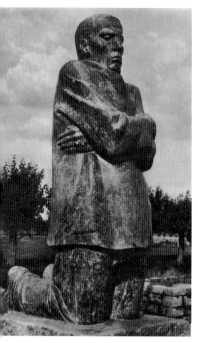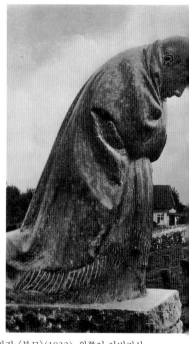

로게펠트 군인 묘지에 위령비로 세워진 〈부모〉(1932). 왼쪽이 아버지상,
오른쪽이 어머니상.

지 않았다. 이제야 비로소 이 작품이 베일을 벗고 수많은
사람들 앞에 선보이게 되었다. (일기, 1931년 4월 22일)

이로써 작업이 다 끝난 것은 아니었다. 이 석고상을 단
단한 청회색 벨기에산 화강암으로 다시 제작해달라는 의
뢰를 받았다. 1931년 말, 케테는 이 작업을 마무리하는 단

계에서 친구 예프에게 이런 편지를 보냈다.

그 조각가와 난 손발이 척척 맞아. 특히 그 (어머니상의) 두 부를 그는 끌로, 나는 석고로 작업할 때 그랬지. 그가 이렇 게 말하더라. "이 어머니상이 끌을 거부하면 나는 곧 그 끌 을 떼지요." 그 조각가는 내가 만들고자 했던 그대로 정 확하게 만들기 때문에 나는 1밀리미터의 오차도 허용하지 않고 완벽하게 끝낼 수 있었어. 내달이면 아버지상이 완성 돼. 이것 역시 두 사람의 손을 거친 작품이라는 생각이 들 지 않을 정도로 우리는 한마음으로 작업할 것 같아. 지금 이 일이 내게 얼마나 소중한지, 넌 이해할 수 있겠지.[1]

1932년 6월 2일, 이 두 석상이 국립화랑 입구에 전시되 었다. "진열대를 세우고 바닥을 청소하고 석상들을 수건 으로 닦았을 때의 그 묘한 감정이란! 드디어 완성됐다!" 고 케테는 1932년 6월 4일 일기에 적고 있다. 며칠 후에 는 석상에 대해 "사람들의 반응이 좋았다"라고 썼다. 6월 에 케테는 카를과 함께 이 석상들을 벨기에로 수송했다. 제3제국이 출범하기 반년 전, 이 석상은 로게펠트 군인 묘 지 입구에 놓였다. 아주 적절한 시기에 옮겨졌던 것이다.[2]

그 당시를 예프는 "슈미트는—케테 콜비츠 친가의 성 姓—좀 변했다. 자신이 스스로 부과했던 그 엄청난 과제를 마친 후에 훨씬 더 젊어졌다"고 회상했다.[3]

케테 콜비츠의 다른 어떤 작품들보다도 바로 이 참전

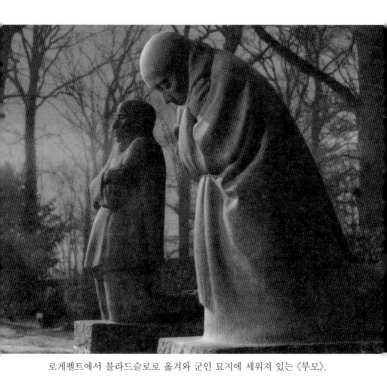

로게펠트에서 블라드슬로로 옮겨와 군인 묘지에 세워져 있는 〈부모〉.

군인 기념비 〈부모Eltern〉(오랫동안 중단했다가 다시 제작한 것이지만, 어쨌든 그녀는 이 작품에 무려 17년이라는 생애를 쏟아부었다)를 대할 때면 마치 과거 어느 시대의 문화재를 보는 듯한 느낌을 받게 된다.

그래서 사람들은 이 작품에 대해 어떤 예술적 기준으로 판단하고 싶어 하지 않는다. 다만 이 작품에서 말하는 것, 표현하는 것이 무엇인지 묻는다. 이 작품을 예술적으로 분류하는 것은 우리의 관심사가 아니다. 그것은 박물관에서 할 일도 아니다. 오늘날 묘지를 두루 돌아보는 예술사가는 거의 없다. 〈부모〉상 역시 본래 공식적인 기념비가 아니다. 이 작품은 공식적으로 전시되었던 사적인 기념비이다. 이 기념비는 주문에 의해 제작된 것도, 경쟁하기 위해 제작된 것도 아니다. 이 기념비는 케테 콜비츠 자신에게 아주 절실하게 필요했던 작품이다. 그러므로 이 작품의 탄생은 그녀의 창작과 인생에서 지대한 의미를 갖는다. 이 기념비가 그녀의 작품들 중 예술적으로 가장 뛰어나다는 말은 아니다. 케테 콜비츠가 자신에게 적합한 형식을 찾아내기 위해 분투한 결과 얻은 작품이다.

〈부모〉, 무릎 꿇은 두 인물상. 분위기는 자못 엄숙하고 종교적이기까지 하다. 그렇다고 해서 기독교적인 기념비는 아니다. 야누흐와의 대화에서 카프카는 이렇게 말한 적이 있다.

건강한 사람에게 삶이란, 모든 사람이 언젠가는 반드시 죽

는다고 하는 사실을 무의식적으로 회피하는 행위다. 질병은 항상 경고인 동시에 힘 겨루기다. 그러므로 질병, 고통, 고난 등은 종교의 가장 중요한 원천이다.[4]

케테 콜비츠는 종교에 대해 뚜렷한 입장을 취하지는 않았다. 1920년대 중반, 케테 콜비츠에 대해 책을 쓰고자 한 어느 기독교 문화철학자에게 그녀는 다음과 같은 편지를 보낸 적이 있다.

나의 작품들을 탄생시킨 힘이 종교와 관계가 있는지 없는지 잘 모르겠지만, 당신이 거기서 무엇을 발견하게 될지 궁금합니다.[5]

케테는 아들을 잃은 슬픔과 전쟁으로 인한 고난 때문에 카프카가 말한 '종교의 원천'을 발견했다. 케테의 일기에는 종교적인 분위기가 흐르고 있다. 케테는 '전체', 즉 그녀가 의지할 수 있는 어떤 법칙을 찾으려고 애썼다. 그러나 그 영원불멸에 대한 사상에서는 어떤 안식처도 발견하지 못했다. 케테는 아들 한스가 1915년 여름에 신학교에 입학하려고 했을 때 이렇게 주의를 주었다.

종교적인 열정을 가지고 교회에 들어간 젊은이가 경계해야 할 점은, 교회가 사람보다 더 강력하기 때문에 그 경직된 본질이 전혀 변함없이 지속된다는 것. 변화하는 것은

교회가 아니라 젊은이들이다. (일기, 1915년 6월)

케테가 반박한 것은 교회였지, 종교나 신앙이 아니었다. 이 당시에 그녀는 성서의 영향력을 몸소 체험했다.

요즘 성서를 읽고 있단다. 그러나 옛날 어머니들이 읽었던 것과는 다른 의미로 읽고 있지. 내 생애에서 처음이자 마지막으로 성서를 읽는 거야. 지금 나는 그 위대함에 완전히 매료되어 있단다. (한스에게, 1915년 2월 7일)

또한 이렇게 적고 있다.

예나 지금이나 나는 간청하는 식의 기도밖에는 할 줄 모른다. 기도는 하느님 안에서 평안을 누리는 것, 하느님의 의지와의 합일을 느끼는 것이라고 한다. 그렇다면 페터에 대한 추모의 기도를 드려야겠다. 죽은 아들이 떠받치고 있는 그 기둥 위에서 부모들은 무릎을 꿇고 아들에 대한 상념에 잠겨 있다. (일기, 1915년 7월)

그런데 케테는 막상 작업에 임해서는, 죽은 아들과 또한 아들이 떠받치고 있어야 할 기둥을 삭제하였다. 17년 후 완성된 작품 〈부모〉상에서는 무릎 꿇고 있는 부모만이 구현되었다. 카를 콜비츠를 닮은 아버지상은 똑바로 무릎 꿇고 앉은 채 두 손을 모으고 있다. 어머니상은 유행이

지난 옷을 걸치고 앞으로 고개를 숙이고 있다. 그들은 단상 위에 나란히 무릎을 꿇고 있었다. 이들은 비록 따로 떨어져 있지만 함께 고통을 나누고 있다.[6] 이 〈부모〉를 보면 '개신교적인' 정서, 즉 엄숙하지만 자유로운, 아주 단조롭지만 매우 비통한 정서를 느끼게 된다. 이 기념비는 이국적인 정취를 풍기고 있다. 인물들의 자태를 나타내는 선은 '이집트식'으로 단조롭게 처리되어 있다. 카프카는 야누흐에게 이렇게 말했다.

'실재하는 현실'은 항상 비사실적입니다. 중국 목판화가 얼마나 분명하고 진실한가를 보십시오. 당신은 이렇게 말하게 될 것입니다. '이것이 사실이라면!'[7]

그렇다면, 베를린의 한 말괄량이 아가씨가 전시된 이 어머니상을 보고 나서 '이건 중국의 중 나부랭이잖아'라고 말한 것은 그저 우연이었을까? 1917년 여름, 케테 콜비츠는 자신의 창작 방향을 세웠다.

형식은 사실적이어서는 안 되지만 우리가 익히 알고 있는 형식과는 전혀 다른 무엇일 수도 없다. 형식은 정제되어야만 한다.

드디어 케테는 자신에게 맞는 형식을 찾아낸 것이다. 그러나 단순히 정제된 형식만을 추구하다가는 원시적인 파

토스와 함께 그것이 간직하고 있는 비밀을 상실해버린다. 그 기념비 〈부모〉가 '평범하다'는 인상을 주는 것은 그 때문이다. 결국 케테 콜비츠는 이를 터득하기 위해 오랜 세월을 소비했던 것이다. 역설로 들리겠지만, 실은 케테의 고통이 담긴 이 기념비는 그녀의 작품 중 가장 무미건조한 작품이다.

목판화 연작 〈전쟁Krieg〉에서의 상황은 매우 다르다. 격정적인 몸짓, 상징적으로 과장된 파토스가 깜박거리는 불빛처럼 음각으로 처리돼 있다. 여기서는 소름끼치는 전쟁에 대한 공포가 채 가시지 않았으며, 희생을 강요했던 불합리한 현실에 수긍할 수 없음이 표현되고 있다. 또한 이 그림에서는 전쟁의 와중에서 마비되었던 힘과 충동이 새로이 솟아나고 있음을 볼 수 있다.

케테는 성서에서도 분노와 정열의 원천을 발견했다.

성서를, 아무 데나, 펼치기만 해도 기운이 솟는다. 애야, 하느님의 말씀을 좀 들어보렴. "네가 차든지 아니면 뜨겁든지 하다면 얼마나 좋겠느냐! 그러나 너는 이렇게 뜨겁지도 차갑지도 않고 미지근하기만 하니, 나는 너를 입에서 뱉어버리겠다." (한스에게, 1916년 1월 16일)

케테는 원래 정열적인 사람이다. 그러나 이 정열이 병적이거나 감상적인 것으로 변질되지 않으려면 뛰어난 조형 능력이 있어야 한다는 것을 잘 알고 있었으며, 이를 우

려하기도 했다. 케테는 작업에 너무 몰두하다가 지쳐버리면 평범하고 단순하게 표현했다. 목판화 〈전쟁〉 연작 가운데 〈부모〉는 기념비로 조각된 〈부모〉상과 관련이 많다. 물론 이 두 작품의 관계는 괴테의 『빌헬름 마이스터의 연극적 사명』과 그보다 늦게 나온 『빌헬름 마이스터의 편력시대』의 관계와는 좀 다르다. 괴테의 작품을 아주 세심하게 읽어본 사람이라면 대개 그러하듯이, 케테도 『빌헬름 마이스터의 편력시대』보다 『빌헬름 마이스터의 연극적 사명』을 더 높이 평가했다. 석상으로 된 〈부모〉보다 목판화 〈부모〉에게서 더 깊게 감명을 받는 이들도 있다.

일곱 개의 목판화로 구성된 〈전쟁〉 시리즈는 1924년에 완성됐다. 1922년 11월 25일, 케테는 평화주의 작가 로맹 롤랑에게 자신의 작업이 완료됐음을 알리는 편지를 썼다.

나는 그 전쟁을 형상화하려고 무던히 애썼음에도 포착해 낼 수 없었습니다. 이제야 비로소 내가 말하고 싶어 한 것을 어느 정도 말해줄 목판화 연작을 완성하게 되었습니다. 모두 일곱 점의 판화입니다. 그 제목은 〈희생Opfer〉〈지원병들Freiwilligen〉〈부모Eltern〉〈미망인 1〉〈미망인 2〉〈어머니들Mütter〉〈민중Volk〉입니다. 이 작품들은 마땅히 온 세계를 돌아다니며 이렇게 말해야 할 것입니다. 보시오, 우리 모두가 겪은 이 참담한 과거를.[8]

전쟁을 연작으로 엮어 작업한 것은 기발한 착상이다. 이 작품은 〈희생〉으로 시작되는데, 여기서는 희생적인 죽음이 아니라 한 여인에게서 태어나는 아이가 묘사된다. 이 그림은 마치 오딜롱 르동Odilon Redon의 환상적인 그림들처럼 어떤 식물이 생장하는 듯한 구성을 취하고 있다. 그녀는 앞서 전쟁일기에서 페터와의 작별을 이렇게 기록한 바 있다.

다시 한 번 이 어린것의 탯줄을 잘라내는 심정이다. 살라고 낳았는데 이제 죽으러 가는구나.

이 〈희생〉은 케테 콜비츠의 판화 중에서는 최초로 1931년 중국에서 인쇄되었다. 이 작품은 그곳에서 엄청난 반향을 일으켰고 중국 목판화가 다시 부활하게 되는 전기가 되었다.

〈지원병들〉은 아주 율동적인 구성을 취하고 있다. 젊은이들을 태운 열차는 미친 듯이 죽음을 향해 달리고 있다. 케테 콜비츠가 자신이 갖고 있던 모순된 감정을 비유하기 위해 의식적으로 '지원병들'이라는 제목을 달지는 않았겠지만, 어쨌든 이 작품에서는 끌려가는 지원병들의 절망적인 모습이 전쟁과는 대립되는 것으로 나타난다. 그들이 전쟁을 거부하는 것과 지원병 페터의 순수한 이상이 어떻게 결합할 수 있을까? 케테는 페터의 이상을 깨뜨리지 않고 전쟁을 거부할 수 있을 것인가? "그만 죽어라!" 하는

〈전쟁〉 연작 중 〈지원병들〉(1922).

외침이 가슴속에서 터져 나오기 전까지는 양심을 울리는
그러한 질문이 다른 형식으로 계속 반복될 것이다.[9]

〈지원병들〉 중 두드러지게 눈에 띄는 인물이 하나 있다.
그는 마치 죽으러 가는 사람 같으며, 다른 지원병들처럼
환각 상태에 빠져 있지도 않다. 해골 옆에 있는 그 청년은
순진무구한 두 눈을 부릅뜨고 있다. 이 청년의 큰 코와 툭
튀어나온 윗입술에서 케테 자신의 모습이 보인다. 비록 묘
사가 거의 사실적이지는 않지만 이 지원병은 어머니 케테
를 닮은 페터임을 알 수 있다. 케테는 죽지 않으려고 필

사적으로 전력을 다하는 아들을 묘사함으로써 그 이상을 구현하였다.

〈지원병들〉 다음에 오는 작품은 〈부모〉이다. 기념비 〈부모〉상에서는 나란히 있는 부모가 형상화된 반면, 여기서의 부모는 서로 끌어안고 있다. 이 판화에서 명백히 표현하고자 하는 것은 고통, 즉 '암흑'이다.

네 번째 판화와 다섯 번째 판화는 모두 '미망인'이라는 주제를 담고 있다. 〈미망인 1〉에서는 임신한 여인이 가는 윤곽선으로 묘사돼 있다. 여인은 배 속에 든 아기를 그 가냘픈 손으로 보호하는 몸짓이다. 〈미망인 2〉에서는 죽은 아기와 함께 사지가 펴져서 바닥에 누워 있는 여인이 표현돼 있다. 〈미망인 1〉에서는 조각가의 꿈, 즉 '수태'가 연상된다. 여기서는 배경이 거의 처리되지 않음으로써 마치 인물과 배경이 뚜렷이 분리되는 조각과 같은 효과를 내는 반면, 〈미망인 2〉에서는 여인이 목판의 음각으로 처리돼 있다. 임신한 미망인은 안정된 자세를 취하고서는 철저히 내면을 주시하고 있다. 〈미망인 2〉는 암흑의 세계에 불안하게 내맡겨져 있다. 이와 같이 서로 상반되는 상황을 표현한 목판화 두 점이 공동의 제목 '미망인'에 의해 결합돼 있다.

마지막 두 점의 판화 〈어머니들〉과 〈민중〉 역시 그 구성과 양식에서 서로 대립된다. 〈어머니들〉에서는, 겁에 질린 표정으로 자신들의 어린 자식을 감싼 채 서로 꼭 끌어안고 있는 여인들이 묘사돼 있다. 제단 옆에서 미사를 드

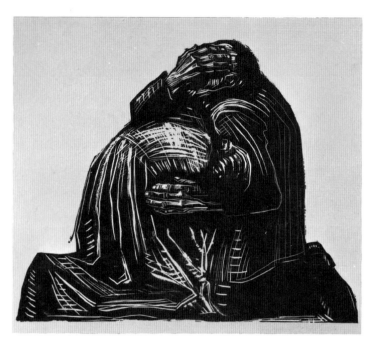

〈전쟁〉 연작 중 세 번째 작품 〈부모〉(1922).

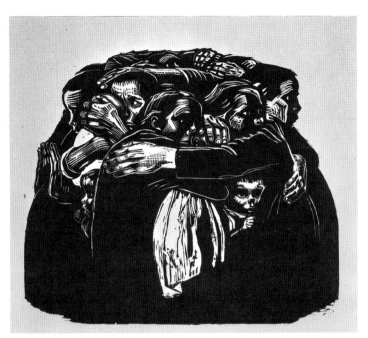

〈전쟁〉 연작 중 여섯 번째 작품 〈어머니들〉(1922~1923).

리는 이들을 그려온 중세식의 '미사 장면'을 떠올려보라.

판화 〈어머니들〉에서는 표현하는 바가 이처럼 분명하지만, 〈민중〉에서는 무엇을 표현하고 있는지 애매하다. 깊은 암흑 속에서 아이를 안고 있는 어떤 여인의 얼굴과 손만이 보인다. 이 여인을 둘러싸고 남자 다섯 명의 얼굴이 보인다. 이들의 얼굴에 나타난 표정은 무언가를 생각하는 듯, 시련을 겪은 듯, 절망하여 외치는 듯 제각기 다양하다.

전통적으로 서구에선 민중이 이토록 수수께끼나 암호처럼 묘사된 적이 없었다. 작품 활동 초기 사실주의적으로 표현하던 데서 나아가 혹사당하는 민중을 상징적으로 묘사하기까지, 케테는 장구한 여정을 걸었다.

목판화 연작 〈전쟁〉 전체에서 두드러졌던 그 여인이 여기에서도 작품의 중심에 놓인다. 이 여인은, 고통을 겪고는 있지만, 사람들에게 안식처가 되어주는, 그리고 사분오열된 세상 속에서 늘 변치 않는 이상적인 여인으로 묘사된다. 케테 콜비츠의 작품에서는 대체로 여성의 세계와 남성의 세계가 분리된다. 오직 판화 〈부모〉에서만 여성과 남성은 일치하고 있다. 그녀의 초기 판화 시리즈에서 여성은 투쟁하고 격려하고 고통당하는 자로서 등장했던 반면, 〈전쟁〉 시리즈에서 여성은 무엇보다도 어머니로서 등장한다. 케테 콜비츠는 여성으로서 전쟁을 겪었으며, 어머니의 본능으로 반전예술에 임하였던 것이다.

〈직조공 봉기〉(1893~1897) 연작은 어떤 작품은 동판화로 또 다른 작품은 석판화로 제작됐다. 아직 동판화에 능숙

하지 못해서였다. 〈농민전쟁〉(1903~1908)은 대형 판화로만 구성돼 있다. 세 번째 판화 연작 〈전쟁〉(1922~1923)은 처음으로 목판화로만 제작됐다. 처음에는 이 시리즈를 동판으로 시작했다. 그러다가 석판으로 바꾸었으나 만족하지 못했다.

동판화는 더는 못하겠다. 이번 한 번만 하고 더 안 하련다. 석판화는 종이가 너무 많이 든다. 게다가 돌을 화실에 운반하려면 돈을 주고 사람을 부려야 한다. 그리고 석판화로 나오는 작품도 신통치 않다. 나는 장애물에 부딪히면 늘 그에 굴복하고 만다. 바를라흐를 보면 그는 나름대로 그것을 돌파했다는 생각이 든다. 바를라흐처럼 목판화를 해볼까? 과거에는 이런 생각이 들 때마다 스스로 석판화에 천부적인 소질이 있다고 자위해왔다. 어쨌든 요즘 유행하듯 목판화와 석판화를 혼합하는 기법을 사용하지는 않겠다. 내게 중요한 것은 오직, 표현을 잘 해낼 수 있는 기법을 구사하는 것이다. 그동안 석판의 단순한 선이 여기에 가장 적합하다고 생각했는데, 유감스럽게도 〈어머니들〉 빼고는 만족스런 작품이 하나도 없었다. (일기, 1920년 6월 25일)

케테는 바를라흐의 목판화에서 '크게 영감을 받아' 이 새로운 기법을 사용하게 되었다. 자신의 고유한 표현법을 터득하기 위해서 그녀는 항상 새로운 기법에 도전해야 했다. 동판으로 창조한 작품을 항상 석판으로 다시 옮겼다.

석판화는 '기술이 거의 필요 없을 정도로 아주 간단해서, 표현하고자 하는 본질적인 내용이 무엇이냐가 중요'하기 때문에 제작이 비교적 용이했다. 본질적인 내용을 정제된 형식으로 표현할 수 있는 재료들이 필요했던 것이다. 케테가 선택했던 길은 탁 트인 골짜기가 아니라 험준한 산길이었다. 아무런 장애물도 없는 쉬운 길을 걷고 싶은 생각이 간절했지만 그녀는 굳이 산비탈을 기어오르고자 했던 것이다. 가장 가파른 산은 조각이었다. 여기서 그녀는 잠시 길을 잃었다.

나는 다시 시작할 수 있다. 까다로운 기술 없이도 그저 다시 시작할 수 있다. 그러나 그렇게 쉽지는 않구나. (일기, 1913년 9월)

전쟁의 체험은 전통적인 사실주의적 표현수단으로 포착될 수 없었다. 케테는 과거에 사용했던 사실주의 형식을 버리고서 새로운 재료, 새로운 기법으로서 목판화에 몰두했다. 전쟁의 주제를 다룬 석판화 〈전몰용사들 Gefallen〉(1921)에서 보이듯, 거친 목판화에서는 볼 수 없는 신파조의 파토스가 석판화에서는 비교적 직접적으로 표현된다. 반면 목판화에서 표현되는 파토스는 감상적이지 않으며 보다 강력하고 거칠다.

석판화 〈부모〉(1920)와 목판화 연작 〈전쟁〉 중 〈부모〉의 결정판(1923)을 나란히 놓고 보면, 목판화에서는 비록 격

정이 순화되어 표현돼 있지만 그렇다고 해서 그 내용이 조금도 손상되지는 않았다는 것을 금방 알 수 있다. 목판화 〈부모〉에서 그 부모의 얼굴은 감추어져 있다. 그러나 서로 부둥켜안고 슬퍼하며 탄식하는 그들의 윤곽만으로도 깊은 충격을 던져준다. 반면 석판화에서 묘사된 부모의 자세나 아버지의 얼굴에서 이런 효과는 생기지 않는다.

제1차 세계대전을 전후한 세대가 느끼는 고통스러운, 불안한, 혼란한, 심지어 종말론적인 분위기를 표현하는 데는 목판화가 제격인 것처럼 간주되었다. 그래서 목판화는 가장 뛰어난 '표현주의적' 기법이 되었던 것이다. 강력한 효과, 선과 빛의 부조화, 대조를 통한 충격 효과 등은 표현주의 작가들이 사용했던 바 짧게 끊어서 서술되며, 동요와 흥분을 유발하는 수사법에서도 드러난다. 비인간적인 세태를 고발하고 혁명적 변혁을 촉구하기 위해서 비인간적인 몸짓을 하며 의도적으로 '원색적인' 수단들을 사용해가며 외치는 것이다. 케테는 표현주의를 현실적으로 이해하지 못했다. 그녀는 새로운 정신을 가진 이 십자군들이 표현하는 분열, 비현실, 혼란 들이 '갈 데까지 가버린 인간의 정신 상태를 보도하는 호외號外'[10]라고 간주했다.

케테는 1919년 6월 어느 젊은 여성 화가에게 이런 편지를 썼다.

옛날부터 좋은 예술은 모든 표현주의, 즉 표현의 예술이라고 말해오긴 했지요. 그러나 지금 표현주의라고 불리는 예

술은 거의 대부분이 낯설고 난해하기 짝이 없습니다. 나는 어떤 위대한 예술가가 나타나서 복잡하고 신경을 곤두세우는 이 모든 방향들을 참으로 위대한 예술로 통합할 수 있기를 고대합니다.[11]

카프카 역시 표현주의를 거부하였다. 표현주의 예술은 그에게는 '넘을 수 없는 장벽'이었다. 그 이유는 이렇다.

나는 이 시(요하네스 베허Johannes Becher의 시)를 도무지 이해할 수 없다. 이 시는 온통 소음과 단어의 나열투성이여서 혼자서는 해독할 수가 없다. 단어가 작가와 독자 사이에 의사소통이 이뤄지도록 다리 구실을 하는 것이 아니라 오히려 이 둘 사이에서 소통을 방해하는 장벽으로 작용한다. 독자는 항상 형식에서 걸리기 때문에 좀처럼 내용을 간파할 수가 없게 된다. 단어들은 언어로 농축되지 못했다. 다만 외침일 뿐이다. 그게 전부다.[12]

요컨대 형식이 내용에 대립하게 된 것이다. 이 당시에는 케테 콜비츠 역시 형식이 내용에 대립된다는 생각에 빠져 있었다. 그녀는 새로운 형식이 필요하다고 보았다.
"지금 시대에 새로운 내용에 맞는 새로운 형식이 어디에 있는가?"
케테 콜비츠는 1917년 이렇게 쓴 바 있다. 이 질문은 예의 그 〈부모〉상과 관련있다. 케테는 무엇보다도 목판화에

서 새로운 형식을 발견했다. 어쨌거나 케테의 목판화 양식 간에 친연성이 있는 것은 분명하다.

　일기를 통하여 표현주의에 대한 케테의 우유부단한 태도를 가늠해볼 수 있다. 1913년 11월의 일기에는 이런 기록이 있다.

　이 새로운 방향에 대해 배워 나름대로 소화해낼 수만 있다면!

　훗날 이 젊은 예술가 세대의 등장에 대해 케테는 '불안'을 느꼈다. 어느 정도는 그들의 '영향을 받고 있음'도 케테의 예술언어 속에 나타났다. 1920년 3월 31일, 드디어 게오르크 콜베Georg Kolbe, 카를 슈미트로틀루프Karl Schmidt-Rottluff, 막스 페히슈타인Max Pechstein, 에리히 헤켈Erich Heckel 등의 분리파 화가들의 작품 전시회에 다녀온 다음 케테는 이렇게 썼다.

　아주 멋진 작품들이다. 너무 흥미롭고 훌륭했다. 대부분 초현대적이다. 나 역시 이전에는 전혀 이해하지 못했던 것들을 감상하는 데 이제는 아주 익숙해졌다.

　이 당시에 그녀가 제작한 목판화를 보면, 바로 이들의 영향을 받았음을 감지할 수 있다.
　케테의 첫 목판화로서 1919년에 나온 〈두 주검〉―함께 죽은 형제―은 바를라흐의 영향을 받았다. 마치 전쟁터

〈자화상〉(1924). 목판화.

를 묘사하듯 목판 전체를 좀 거칠게 팠다. 그리고 나서 당시 유행하던 대로 표면을 울퉁불퉁하게 처리했다. 1922년에 제작된 두 개의 목판화는 헤켈, 에른스트 키르히너 *Ernst Kirchner* 혹은 슈미트로틀루프의 양식을 본따서 제작됐다. 그중 하나는 남자의 머리를 형상화하고 있다. 이 목판화는 대조가 강하고 단순화한 양식으로 처리됐다. 곧이어 1924년에 케테는 손을 턱에 대고 고개를 약간 옆으로 돌린 〈자화상〉을 목판화로 만들었다. 케테는 도합 세 개의 목판 〈자화상〉을 제작했는데, 이 작품은 케테가 경직된 도식주의를 극복했으며, 의미있는 내용을 채울 만한 간단하면서도 본질적인 형식을 발견했음을 보여준다.

케테가 본격적으로 목판화를 제작하게 된 것은 다양한 판화들로 구성된 〈전쟁〉 연작에서였다. 1922년 2월 초에 케테 콜비츠는 아기를 안고 있는 죽은 여인(〈미망인 2〉)에 대해 이렇게 서술했다.

지루하지 않다면 좋겠다. 이제야 나는 목판화에 쉽게 싫증을 느낀다는 것을 알았다. 부드러운 목재는 다루기 쉬워도 작업이 잘 되지 않는다. 왜냐하면 잘못 패거나 부정확하게 묘사되기 쉽기 때문이다. 단단한 목재는 융통성 없이 다루어지기 십상이다.

〈지원병들〉은 케테가 제재에 맞는 형식을 아주 잘 선정한 작품이다. 여기서는 경직된 표현도, 혹은 잘못 처리된

부분도 보이지 않는다. 사람들은 여기서 현대판 '죽음의 무도'를 상상해볼 수 있다. 만일 '보다 구상적인' 석판화로 제작되었더라면 이 극적인 장면이 그토록 감명 깊게 포착되지는 못했을 것이다. 이 작품은 또한 다가올 격동의 시대를 예감하게 해준다. 죽음에 직면했을 때 일어나는 환각 증세는 비단 전쟁의 상황 가운데 처해 있는 사람들에게만 나타나는 것이 아니라 혁명을 갈구하는 시대의 사람들에게서도 나타난다.

케테가 이 기법으로 제작한 두 번째 목판화는 〈카를 리프크네히트에 대한 추모〉다. 이 작품은 그녀의 목판화 중에서 가장 널리 전파됐으며, 간혹 그녀의 첫 번째 목판화 작품으로 소개되기도 했다. 이 작품은 처음에는 적은 수만 인쇄됐지만 곧이어 값싼 대중판이 나왔다. 로자 룩셈부르크Rosa Luxemburg와 함께 '스파르타쿠스 동맹'을 창설했고 1919년에 살해된 이 정치가의 가족은 케테 콜비츠에게 찾아와서 리프크네히트를 위한 작품을 그려달라고 부탁했다. 그리하여 그녀는 고인이 된 리프크네히트의 얼굴을 여러 차례 묘사했다. 그중에서 가장 잘된 그림이 오늘날 베를린의 변경박물관에 소장돼 있다. 케테 콜비츠는 리프크네히트 가족들에게 그려준 그림으로 만족하지 못했다.

나는 그를 애도하기 위해 모여든 수천 명의 인파에 강렬한 인상을 받았다. 그로 인해 당시 나는 작품으로 이를 옮겨 놓아야 한다고 느꼈다. 동판으로 시작했지만 곧 그만두고

석판으로 다시 했는데, 그것도 그만두었다. 결국에는 목판으로 다시 시작해서 끝을 보게 됐다.

로자 룩셈부르크와 카를 리프크네히트가 살해되고 나서 이들을 추모하는 그 민중적인 판화가 나오기까지 2년이라는 세월이 걸렸다. 그 판화에는 "산 자가 죽은 자에게, 1919년 1월 15일을 기억하며"라는 글귀가 새겨져 있다. 이 헌사는 헤르만 프라일리그라트Hermann Freiligrath의 시 제목 '죽은 자가 산 자에게'를 거꾸로 한 것이다.

케테는 이 시를 어릴 적 아버지에게서 들었다. "이 시는 내게 지울 수 없는 감명을 줬다. 바리케이드 전투에 아버지와 오빠가 참전했고, 난 총을 장전했다. 그것은 영웅환상곡이었다"고 술회했다. 10년 후 케테는 리프크네히트의 판화를 만들며 더는 이 바리케이드 전투를 꿈꾸지 않았다. 1919년 5월 말에 케테가 쓴 일기에 이런 대목이 있다.

나는 그 장례식을 그리고 있다. 이 일에 몰두하는 가운데 나는 리프크네히트와 완전히 이별하게 되었다. 이제는 내 마음도 편하다.

케테는 아들 한스에게, 옛날 같았으면 완전히 달리 표현했을 것이라고 말했다. 그러나 그 생각에 대해 더 자세히 밝히진 않았다.[13] 추측건대, 옛날 같았으면 그녀는 투쟁적인 의지로 슬픔을 이겨냈을 것이고 고통보다는 저항

베를린 동물원에서 연설하는 카를 리프크네히트(1918).

이나 투쟁을 형상화했을 것이다. 과거에는 그토록 분명하고 단호하게 전선에 있던 케테였지만 제1차 세계대전과 그 후속 사건들이 종결되고 난 뒤로는 달라져버렸다. 리프크네히트에 대한 그녀의 입장은 모순에 빠졌다. 그가 살해되기 전엔 그의 혈기와 독보적인 지위를 마뜩잖아했다. 1918년 11월 23일 일기에는 다음과 같이 기록돼 있다.

　어제는 한스, 스탠(피렌체에 사는 친구)과 함께 일선 군인들의 집회에 갔다. 리프크네히트가 연설했다. 한스는 아주

하움트만에게 보낸 케테 콜비츠의 서한(1919년 1월 21일).

기분이 상했다. 나도 그랬다. 리프크네히트는 빠르고 조급하게 이야기했으며, 제멋대로 몸짓을 취했다. 아주 능숙했으며 매우 선동적이었다. 마르크 안톤의 연설 같았다.

2주 후에 그녀는 다음과 같이 썼다.

무서운 생각이 든다. 만일 에베르트의 독재와 리프크네히트의 독재 중에서 하나를 선택하라고 한다면 나는 단연 에베르트의 독재를 택할 것이다. 갑자기 나는, 진정한 혁명

가들이 무슨 일을 수행했던가 생각하게 됐다. 이러한 좌파의 끊임없는 압력이 없었다면 혁명이란 없었을 것이며, 군국주의를 물리치지 못했을 것이다. 다수당이라고 해서 우리를 거기에서 구원해내지는 못했을 것이다. 철저하고 자립적인 사람들, 스파르타쿠스 동맹이 오늘날의 개척자들이다. 그들은 상황에 구애받지 않고 항상 전진한다. 그것이 비록 어리석은 일일지라도, 독일을 망치는 일일지라도. (일기, 1918년 12월 8일)

케테는 비록 리프크네히트의 정치 노선에 동조하지는 않았지만, 그가 살해당했다는 것에는 분개했다. 그가 살해된 지 엿새째인 1919년 1월 21일, 케테는 게르하르트 하웁트만에게 편지하기를, 당파에 관계없이 이 독일 인사가 살해당한 데 항의하는 성명서에 자신의 이름도 넣어달라고 했다. 그 편지는 이렇다.

지난주에 베를린에서 발생했던 사건은 너무나 경악스럽습니다. 이에, 우리는 여기에 동봉한 이 성명서에 서명함으로써 그 사건에 항의하고자 합니다.

서명자들 중에는 알베르트 아인슈타인, 발터 라테나우 Walther Rathenau, 하인리히 만과 같은 '엘리트'들도 있었다. 케테 콜비츠의 이름도 그중에 있지만 그녀는 단지 저명한 예술가이기 때문에 서명했던 것은 아니다. 1918년 11월

16일, 그녀는 "나는 현명한 정치적 식견을 가지라는 외침을 들었다. 나는 더듬더듬 내 의견을 간신히 말했지만 대개는 카를이 말했던 것을 흉내내고 있었다. 웃지 못할 얘기다"라고 적고 있다.

케테 콜비츠가 리프크네히트에 대해 갖고 있던 모순적인 입장은 그를 추모하기 위해 제작한 판화에서도 나타난다. 리프크네히트의 정치적 입장에 완전히 동의하지 않았으나 그의 죽음에 대해서는 항의했던 것이다. 이 판화가 현대판 '애도'(죽은 그리스도를 추모하는—옮긴이)처럼 제작된 것도 우연은 아니다. 이것은 기독교적 전통을 연상시키기 때문에, 이 판화가 지니는 혁명적 내용에 관해 문제가 제기된다. 1927년 세르게이 트레티야코프Sergei Tretyakov는 『10월 기념 축제의 예술적 형상화에 대한 평가』에서 다음과 같이 준엄하게 비판했다.

사람들이, 그(기독교적—옮긴이) 주제는 없다는 구실로 뻔뻔스럽게 그 판화를 내걸었기에 그 반동적인 형식이 활개 치게 되었고, 새로운 10월의 사람들의 흥이 깨져버렸다.[14]

트레티야코프는 10월혁명이 고루하게 축하되는 것도 못마땅하게 여겼지만 '하필이면 교회 의식에 뿌리를 둔 과장된 파토스를 끌어들이는 것'에도 반대했다. 혁명을 기념하기 위해서는 새로운 형식이 요구되는 건 사실이지만 굳이 교회의 행사에서 따올 필요는 없다는 것이다. 케테 콜

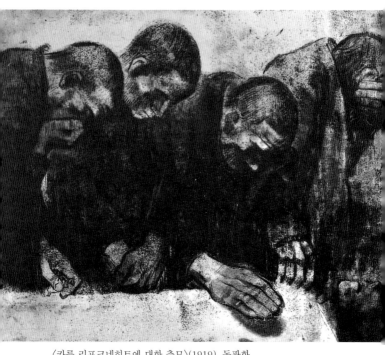

〈카를 리프크네히트에 대한 추모〉(1919). 동판화.

비츠 역시 이러한 비판에 대해 전혀 모르는 것은 아니었
다. 그녀는 한스에게 리프크네히트를 새긴 그 판화가 노
동자들에게 무엇을 줄 수 있는지는 자신도 모르겠다고 털
어놓았다.[15]

　리프크네히트를 판화로 새기는 작업이 지연된 데에는
추측건대 예술상의 이유만 있던 것은 아니었다. 케테는

〈임종하는 카를 리프크네히트〉(1919). 목탄화.

그 작업을 처음에는 동판으로 시도했다가 다시 석판으로, 그리고 또다시 목판으로 바꿔 완성했던 것처럼 진리에 대한 뜨거운 사랑으로 자신의 정치적 입장과 노선을 추구했다. 이러한 그녀의 생각은 그 당시에 기록된 일기의 곳곳에서 발견된다.

부끄럽다. 나는 여지껏 당파를 취하지 않고 있다. 아무 당에도 소속되어 있지 않다. 그 이유는 내가 비겁하기 때문이다. 본래 나는 혁명론자가 아니라 진보론자다. 그런데 사람들이 나를 프롤레타리아와 혁명의 예술가로 간주하고 칭송하면서 내게 그런 일들을 떠맡겨버렸기 때문에, 나는 이런 일들을 계속하기가 꺼려진다. 한때는 혁명론자였다. 어린 시절과 소녀 시절에는 혁명과 바리케이드를 꿈꾸었다. 지금 내가 젊다면 틀림없이 공산주의자였을 텐데. 아직도 그 꿈이 완전히 사그라든 것은 아니지만 내 나이가 벌써 50대다. 그리고 전쟁을 겪었고, 페터와 마찬가지로 수천의 젊은이들이 죽어가는 것을 보았다. 세상에 퍼져 있는 증오에 이제는 몸서리난다. 사람들이 살 수 있도록 내버려두는 사회주의 사회가 어서 왔으면 좋겠다.

이 지구상에서 벌어지고 있는 살인, 거짓말, 부패, 왜곡, 즉 모든 악마적인 것들에 이제는 질려버렸다. 이 지구상에 세워질 공산주의 사회가 신의 작품은 아닐 것이다. 그러나 내 입장은 소심하기 짝이 없고 마음속으로도 늘 회의한다. 나는 평화주의자임을 한 번도 고백하지 못한 채 그 주변에서 동요하고 있다. 어쩌다가 사람들이 페테르부르크 거리에 전시된 내 작품을 보고서 칭찬하는 말을 들으면 그저 입을 다물고 있을 뿐이다. 젊은 노동자들이 만나자고 하는 것도 거절하기 일쑤다. 그들이 내가 확고하지 못하다는 것을 알게 될까 봐 두렵기 때문이다. 제발, 나를 좀 조용히 내버려두었으면 한다. 사람들은, 나 같은 여성 예술가가 이

복잡하게 얽힌 상황 속에서 똑바로 제 갈 길을 찾아가리라 기대하지 않을 것이다. 나는 예술가로서 이 모든 것을 감각하고 감동을 느끼고 밖으로 표출할 권리를 가질 뿐이다. 그러므로 나는 리프크네히트의 정치 노선을 추종하지는 않지만, 그를 애도하는 노동자들을 묘사하고 또 그 그림을 노동자들에게 건넬 권리가 있다. 안 그런가? (일기, 1920년 10월)

자신의 작품을 창조할 권리를 이토록 당당하게 주장한 예술가를 본 적이 있는가? 이토록 진지할 수 있다는 것이 위대하다. 이러한 솔직함은 케테의 작품에서도 드러난다. 그녀의 그 목판화와 스물두 살의 청년 콘라트 펠릭스뮐러 Konrad Felixmüller가 카를 리프크네히트와 로자 룩셈부르크를 새긴 석판화를 비교해보자.

후자는 1919년에 프란츠 펨페르츠Franz Pfemferts가 발행하는 베를린의 주간 잡지 『행동Die Aktion』(Nr. 26/27)에 소개된 바 있다. 케테의 판화에 새겨진 '산 자가 죽은 자에게'라는 간결한 문구에 비해서 펠릭스뮐러의 판화 제목 '세상 위의 사람들'은 무언가 시사하는 바가 강하다.

케테 콜비츠의 판화에서는 리프크네히트의 시신 옆으로 지나가는 사람들이 보인다. 펠릭스뮐러의 판화에서는 그 제목과는 달리 비현실이 묘사돼 있다. 그 유명한 한 쌍의 공산주의자들은 시커먼 구름으로 뒤덮인 하늘에 별처럼 떠 있다. 이 판화는 당시의 극적인 상황과는 어울리지 않

DiE LEBENDEN DEM TOTEN . ERinnERUnG An DEN 15. JAnUAR 191

〈카를 리프크네히트에 대한 추모〉(1919). 목판화.

게 목가적인 분위기를 자아낸다. 그 내용과 형상화 모두 당시 상황과는 전혀 맞지 않는 낯선 것이었다.

여기에서 펠릭스뮐러가 후에 불안정하고 문제적인 길로 발전하게 되리라는 것이 암시되고 있다. 그는 1917년 스무 살의 나이로 '드레스덴 표현주의자들의 공동체' 회원이 되었다. 1919년에는 '11월그룹'의 회원인 동시에 공산당원이 됨으로써 '사회주의적 표현주의' 예술에 종사하였다.[16] 그는 사실주의의 단계를 거친 후 1933년 전에 이미 풍경화가로 변신했고, 그 후 1977년 베를린에서 사망하기 전

콘라트 펠릭스뮐러, 〈세상 위의 사람들〉(1919). 석판화.

까지 40년 이상 풍속화가로서 작품 활동을 했다.

그 당시 '표현주의' 화가들이 갈피를 못 잡고 우왕좌왕
했던 것과는 달리, 케테 콜비츠의 생애와 작품은 분명한
방향이 있었다. 케테는 자신이 겪는 회의와 갈등을 거듭
걸러내고 소화해냈다. 1933년 이후에도 그녀는 천천히,
그리고 헤매지 않고 그 곧고 험한 길을 걸어갔다. 그 길은
소녀 시절에 꿈꾸었던 혁명에서 시작하여 보다 '우주적'인
보편 인류의 입장, 즉 사회의 진보 세력들과의 연대를 등
한시하지 않는 그러한 입장에 이르는 길이었다. 1922년

11월 일기에 쓴 바, 어수선한 그 시대의 분위기 속에서 자신이 할 일이 '분명하다'고 인식했음을 알 수 있다.

많은 사람들이 지금 무언가 도움이 되는 일을 해서 영향력을 행사해야만 한다는 의무감에 사로잡혀 있다. 그러나 내 길은 분명하다. 다른 사람들은, 예컨대, 파울은 불분명한 길을 가고 있다. 그는 자리를 박차고 일어나 그만두고 돌아다니며 설교를 하고 싶어 한다. 그는 행위를, 그것도 내면의 행위를 설교하고 싶어 한다. 잘 못 찾은 진부한 생활 형식을 벗어던지고서 정신적으로 해방된 새로운 삶의 기초를 닦고 있다. 그러고 나서는 신도들에게 새로운 에로티시즘(종교를 빙자한 방종)을 설교할 것이다. 이것은 한때 재세례파가 세상의 종말과 천년왕국의 도래를 선포하고 다녔던 것을 연상시킨다. 이런 환상들에 비해 내가 할 일은 분명하다.

비록 그 당시의 젊은 예술가 동지들과는 달리 당에 가입하지는 않았지만, 케테의 인간적이고 책임감 있는 자세는 훌륭했다. 평범한 대중에게 의미가 있었다. 케테는 비범한 사람이었으며, 특수한 것을 묘사했다. 그것은 '예술'을 넘어서는 하나의 개념 혹은 하나의 현실이었다. 빅토르 위고 혹은 에밀 졸라가 프랑스의 양심이었듯 케테는 독일의 '양심'이었다.

그녀는 리프크네히트의 판화를 계기로 다시 정력적으

로 창작 활동을 시작했다. 한편으로는 '페터를 위하여' 작업하겠다는 충동이 작용했고, 다른 한편 그 시대의 문제에 다시 '골몰'하고자 했다.

케테는 인도주의적이고 정치적인 목적을 띠는 수많은 플래카드와 즉흥작들을 제작했으며, 그 외에도 세계대전 이후에 붐이 일었던 다양한 잡지들에 작품을 싣기를 망설이지 않았다. 『노동자 신문 A. I. Z.』(삽화가 있는 노동자 신문) 『오일렌슈피겔Eulenspiegel』(익살, 풍자, 반어, 진의가 담긴 잡지) 『붉은 조력자Der rote Helfer』 『굶주리는 독일Hunger in Deutschland』 『시대의 예술Kunst der Zeit』(예술가 자조협회가 발행한 예술과 문학에 관한 잡지) 『새로운 러시아Das Neue Rußland』 『트리뷴Das Tribunal』 등에 자신의 작품을 게재했다.[17]

다만 예외적으로 작품이 실리는 걸 고사한 건에 대해 1919년 3월 19일의 일기에 이렇게 적고 있다.

프리드리히 벤델Friedrich Wendel이 내게 와서 새로 창간될 풍자적인 잡지 『외침der Schrei』에 기고할 생각이 있는지 물어보았다. 그와 토론 끝에 나는 공산주의자가 아니며 공산주의자일 수 없는 이유를 설명했다. 그 남자는 내게 강한 인상을 주었다. 그는 완전히 설득당했으며 아무런 말도 하지 않았다. 그는 겉보기에는 공평무사한 사람처럼 보였다. 그런데 그가 가버리자 도리어 내가 그에게 설득당한 듯했다. 내가 펼친 논거가 형편없었던 것은 아니다. 다만 좀 김 빠진 것이었다. 그와 다시 한 번 이야기하고 싶다.

케테 콜비츠는 정의를 구현하기 위해 믿음을 지니고 온 정력을 쏟는 사람들에게 애착을 느꼈다. 그녀는 러시아인들을 질투하다시피 했다.

그들은 신앙은 없었지만 그들의 위대하고 평범한 길을 무조건적으로 믿으면서 걸어갔다. (일기, 1920년 1월 20일)

케테가 1920년대 초에 무엇을 생각했는지, 1920년 5월 1일의 일기를 보자.

오늘은 세계의 경축일이다! 이런 말을 하는 것만으로도 가슴이 벅차오른다. 온 세계가 축하하는, 우리 스스로 만든 축제, 메이데이다. 이날은 투쟁의 날, 기쁨의 날, 봄날, 온 민중의 속죄일이다. 메이데이가 이방인의 시대에 도래했다. 프롤레타리아로서 공산주의 왕국을 확고하게 믿고 기대하면서 이 시대를 참고 견디는 것, 자기 자신도 그 왕국에 들어갈 줄을 아는 것. 이것이 바로 위대한 힘이다. 모든 사회주의자들은 이러한 힘을 어느 정도는 갖고 있다. 그러나 점진적인 변화에 의해 사회주의가 도래한다고 생각하는 다수의 사회주의자들은, 항상 확고하게 모든 수단을 다 동원하여 일하며 자본주의에서 공산주의로의 급진적인 비약을 꿈꾸는 자립적인 공산주의자들에 비해 무기력하다.

1920년 7월 4일에 막스 클링거가 죽었다. 그의 장례식
은 7월 8일 예나에서 거행됐다. 이날은 마침 케테 콜비츠
의 생일이었다. 그녀는 존경하던 대가의 장례식에서 다음
과 같은 짤막한 조사를 낭독했다.

나는 막스 클링거에게 진심으로 감사하고 있습니다. 그에
게 많은 은혜를 입었습니다.

장례식이 끝난 후, 케테는 카를과 함께 그곳의 성당을
구경했다. 그녀는 성당을 보고 나서 오늘날의 예술이 통
일성을 상실해버렸다는 것과 미래의 사회주의 시대에는
어떠할까를 생각하게 되었다.

성가대석에서 본 옛 인물상들은 정말 멋있었다. 그리고 맞
은편에 있는 스테인드글라스 역시 아름다웠다. 카를과 나
는 동일한 결론에 도달했다. 즉, 가톨릭 신앙으로 통일되
는 시대는 다시 오지 않는다는 것이다. 과거에 유럽은 국
경을 초월하여 모두 하나였다. 이 일치된 신앙의 힘에 의
해 교회들이 생겨났으며 그곳에서 모든 예술들이 내용적
으로 통합되었다. 성지에 모여든 여러 민족들이 그러하듯
이, 이 예술들은 통일성을 지니고 있었다. 그러나 종교가
몰락함에 따라 이러한 연관도 상실됐으며 결국 우리는 조
형예술을 감상하기 위해 초라한 전시회나 다니게 된 것이
다. 이 상실된 통일은 오직 사회주의에 의해 회복될 수 있

을 것이다. 오로지 사회주의에 의해서만 가능하다. 그러나 그게 언제일까? 앞으로 몇 세대가 더 지나야 가능할까? (일기, 1920년 6월 9일)

숨 막히는 전쟁이 끝나고 혁명도 진압되어버린 1920년의 독일에서는 그래도 희망과 기대가 있는 것처럼 보였다. 그러나 상황은 급속도로 변했다. 1921년 벽두부터 미래에 대한 전망은 암울했다.

독일의 상황은 정말 암담하다. 호전될 가망이 보이지 않는다. 러시아에 대한 기대는 완전히 물거품이 되고 말았다. 독일 문화는 더 발전하지 못한 채 퇴보하고 있다. 교양 계층이 점점 영락하고 있다. 사람들이 탈선하고 있는 듯하다.

그 당시 케테의 일기에는 그녀의 가족과 친지 내에서 숱하게 일어났던 죽음과 자살이 기록돼 있다. 1920년에 나온 석판화 〈생각하는 여인Nachdenkende Frau〉은 〈절망한 여인Verzweifelnde〉의 두 번째 판으로서 그 시대에 대한 상징이다. 이 그림에서 묘사되는 여인은 움푹 팬 두 눈을 꼭 감고 힘있어 보이는 한 손을 눈가리개처럼 한쪽 눈에 갖다 대고 지친 표정을 짓고 앉아 있다. 이는 케테 콜비츠 자신을 묘사한 것이다. 여기에는 이 당시 어려운 상황들이 아주 잘 표현돼 있다.

1921년 케테 콜비츠는 '국제노동자후원회IAH'의 청탁

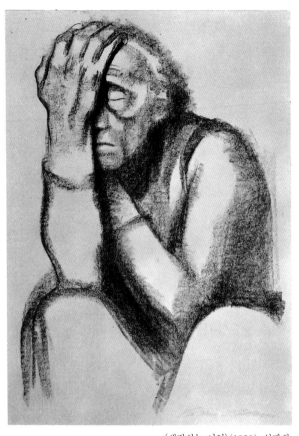

〈생각하는 여인〉(1920). 석판화.

을 받고 플래카드 〈러시아를 도우라!〉를 제작한다. 극심
한 가뭄이 볼가 강 유역을 휩쓸고 지나갔으며, 레닌은 '진
보적인 사람들'에 연대를 호소했다. 케테는 초췌한 모습의
한 노동자에게 도움의 손들이 뻗치고 있는 장면을 묘사했

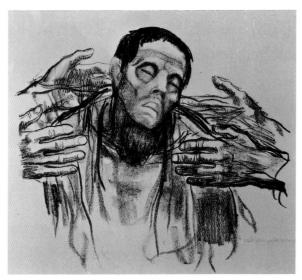

〈러시아를 도우라!〉(1921).

다. 케테의 다른 작품에서도 그러하듯이 이 손들은 아주 감동적이고 인상 깊게 그려져 있다.

〈러시아를 도우라!〉는 1973~1974년 베를린에서 '조형 예술을 위한 새로운 사회'가 주최한 전시회에 전시되었는 데 그 전시회의 안내 책자에 이런 글이 있다.

이 그림은 사회주의 러시아를 타도하자는 정치적 분위기 가 고조되는 상황에서 제작됐다는 점에서 중요한 의미가 있다. 케테 콜비츠는 여기서 예술적 당파성이라는 가장 중 요한 원칙을 지키고 있다. 그것은 예술가 자신의 작품이

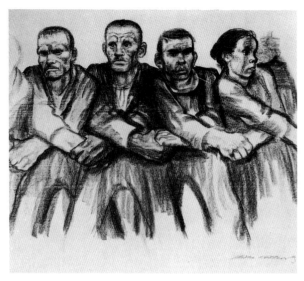

〈우리가 소비에트를 지킨다〉(1932).

수용되는 세계에서 고립되어 있지 않음을 의미한다.

1921년 9월 12일 일기에서 케테 콜비츠는 이 〈러시아를 도우라!〉를 아주 다르게 적고 있다.

공산주의자들과 함께 러시아의 극심한 기근에 맞서 싸웠다. 다시금 내 의지를 거스르며 정치에 개입하였다. 쓰러져 가는 한 남자에게 도움의 손길이 뻗치는 내용의 플래카드를 그렸다. 잘됐다. 다행이다.

독일에서의 상황도 눈 깜짝할 사이에 악화되었다. 케테가 1923년 11월에 쓴 일기는 이렇다.

모든 것이 극단으로 치닫고 있다. 약탈과 학살이 횡행하고 있다. 바이에른은 북부 독일과 교전 상태다. 기아! 빵 한 조각에 1조 14억이라니! 그러다가 8백억으로 하락했지만.

1924년 인플레이션이 절정에 달했을 때 케테 콜비츠는 또 한 번 국제노동자후원회의 청탁을 받고서 플래카드〈독일 어린이들이 굶주려 있다Deutschlands Kinder hungern〉를 제작했는데, 오토 나겔은 이 그림을 다음과 같이 평했다.

사람들은 큰 충격을 받은 표정이다. 어린이들은 도와달라고 애원하는 눈초리로 빈 주발을 치켜 들고 있다.[18]

이러한 묘사가 안고 있는 문제점은, 그 당시에 수많은 플래카드나 판화 들이 그렇듯 감상적인 저급 예술로 전락할 위험이 있다는 것이다. 바로 이 점 때문에, 케테는 부당하게도 사회주의 리얼리즘 예술의 선구자라는 평판을 들어야 했다. 이러한 작품들이 누리는 영향력은 예술적인 가치를 판매한 대가로 얻어진 것이었다. 이러한 양식의 그림들이 파시즘 정권들에 의해서 홍보용으로 '차출되었다'는 사실 또한 조금도 놀랍지 않다. 일례로 케테의 판화 〈빵〉역시 이러한 일을 겪었다. 이 그림은 본래 1924년, 파업을

했다는 이유로 징계를 받은 노동자들을 지원하기 위해 펴낸 그림책 『기아』에 실렸다. 그림책은 일곱 명의 화가들이 각각 한 점씩 낸 그림들로 구성돼 있다. 그 화가들은 오토 딕스Otto Dix, 조지 그로스, 에릭 요한젠Eric Johannsen, 케테 콜비츠, 오토 나겔, 카를 폴커Karl Völker, 하인리히 칠레 등이다. 오토 나겔은 그의 저서 『케테 콜비츠』에서 이 점에 대해 매우 격분한 이유를 밝힌 바 있다.

> 뻔뻔스럽게도 국가사회주의자들은 필요하다고 생각하면 언제나 케테 콜비츠 같은 진보적인 예술가들의 작품을 남용하는 일을 서슴지 않는다. 한 예로 독일어와 이탈리아어로 인쇄된 어떤 나치 파시즘적 잡지에 그 『기아』라고 하는 그림책에 실린 일곱 개의 판화들을 모두 전면 게재한 적이 있었다. 우린 또 한 번 위대한 독일 예술가라는 칭송을 받기는 했지만, 우리가 묘사한 독일 노동자들의 비참한 상황이 '붉은 천국에서의 굶주림'이라는 제목으로 날조됐다.[19]

오토 나겔의 분노는 충분히 이해하고 공감할 수 있다. 선동적이고 영향력있는 바로 그러한 예술은 동시에 나치에게 날조될 수 있는 약점 역시 지니고 있었다. 이 작품들은 대중에 대한 호소력이 매우 큰 작품들이었다. 케테 콜비츠의 〈빵〉은 『보초를 서는 국가사회주의 여성』에서 붉은 자객단에 대항하고 스페인 국가를 선전하는 상징물로 남용됐다.

1926년 드레스덴의 에밀 리히터 출판사에서 케테 콜비츠의 네 번째 판화 연작, 그러니까 〈직조공 봉기〉〈농민전쟁〉〈전쟁〉 연작에 이어 제작된 〈프롤레타리아트〉 연작을 찍어 냈다. 케테의 판화 연작 시리즈 가운데 가장 짧은데, 〈실업Erwerbslos〉〈기아Hunger〉〈자식의 죽음Kindersterben〉, 세 개의 목판화로 구성돼 있다. 표현 수단들은 단순해졌지만 구성이 기발하다.

〈실업〉은 원근 효과에 의해서 섬뜩한 분위기를 자아내는데, 검은색이 모든 것을 '삼켜버리는' 목판화의 독특한 효과와 뛰어난 여백 처리에서 기인한다. 위쪽 여백에 몰려 있는 세 인물, 아빠, 어머니, 아이는 절망적인 극빈의 밤을 비추는 등대처럼 음각으로 처리돼 있다.

케테가 열다섯 차례나 구도를 바꾸는 많은 노력을 들여 제작한 이 3부작의 두 번째 판화에는 기아가 비유적으로 묘사돼 있다. 이 그림의 주제는 이전의 석판화에서 다룬 적이 있다. 1920년에 제작된 플래카드 '빈의 굶주리는 어린이들을 위하여'에서다. 두 작품을 비교해보면, 케테가 점차로 보다 간결하고 추상적인 언어로써 강렬하게 표현하려고 노력해왔다는 것을 알 수 있다. 채찍에 맞아 죽어가는 모습이 탁월하게 묘사돼 있다.

〈자식의 죽음〉에서는 두 팔로 관을 안고 정면을 향해 있는 한 여인의 경직된 모습이 간명한 목각의 언어로 표현돼 있다. 석판화 〈근심Das Bangen〉('기다림Das Warten'이라는 명칭으로도 불린다)의 구성과 표현 역시 이와 아주 비

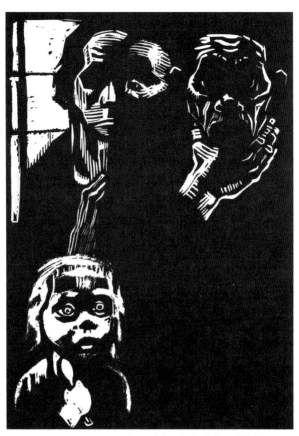

〈프롤레타리아트〉 연작 중 〈실업〉(1926).

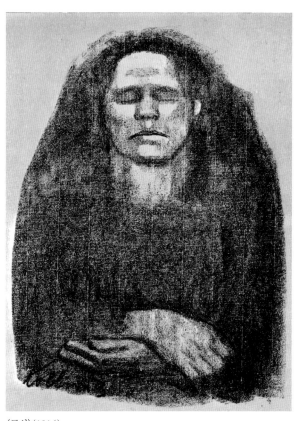

〈근심〉(1914).

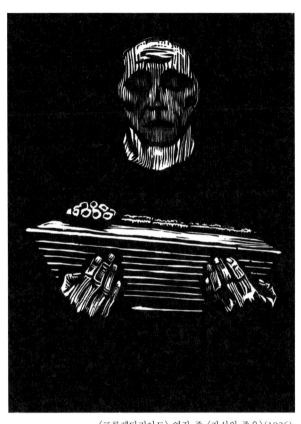

〈프롤레타리아트〉 연작 중 〈자식의 죽음〉(1926).

숫하다. 다만 후자에서는 앞으로 닥쳐올 상황이 암시돼 있다. 이 작품은 파울 카시러가 발행한 예술 간행물『전쟁의 시기』제10호에 케테 콜비츠가 투고한 작품으로서 1914년 10월 28일에 인쇄되었다. 이틀 후에 케테는 '당신의 아들이 전사했습니다'라는, 아들 페터의 부고를 받게 된다. 그러므로 이 판화는 철저히 자전적이라 하겠다. 그러나 자신의 특징을 그리지는 않았다. 11년의 간격을 두고 제작된 이 두 판화들을 비교해 보면, 기법상의 차이가 있음을 알게 된다. 〈근심〉에서는 포개놓은 두 손과 깊이 숙고하는 얼굴이 온통 회색이다. 케테가 언젠가 "석판화는 기술이 거의 필요 없을 정도로 간단해서 표현하고자 하는 본질적인 내용이 무엇이냐가 중요하다"고 한 말은 옳다. 목판화에는 '아주 많은 기술'이 요구된다. 그러나 케테는 '자식의 죽음'을 목판화로 그렸지만 불가피하게 본질적인 내용만을 표현했다. 그녀는 석판화의 회색 표면을 목판화의 검은색 음각으로 옮기고 얼굴, 관, 두 손을 평행한 줄무늬 모양으로 팠다.

목판은 보다 거칠고 추상적인 반면 석판은 보다 무르고 구상적이다. 따라서 석판화로는 나약하게 묘사되기 쉽다. 저항을 표현하려면 재료와 기술을 잘 선택해야 한다. 이것이 작품의 내용을 어떻게 바꾸는가? 1926년 10월 16일 알프레트 두루스는『적기赤旗』에서 케테 콜비츠의 〈프롤레타리아트〉에 대해서 이렇게 논했다.

케테는 막스 클링거의 영향으로 에밀 졸라, 게르하르트 하움트만, 아르노 홀츠Arno Holz, 율리우스 하르트Julius Hart 등의 문학에서 접한 프롤레타리아트의 비참한 삶을 직접적으로 표현하던 것에서 벗어났다. 노동자 계급의 빈곤한 삶을 더 가까이에서 더 강하게 예술적으로 형상화하기에 이르렀다. 이것과 나란히 그녀의 기법도 무른 동판화에서 시작하여 석판화를 거쳐 가장 거친 목판화에 이르렀다.

이 '기법의 도정' 역시 예술적 발전과 더불어 프롤레타리아트에게 점점 더 가까워졌음을 의미하는 것인가? 반드시 그렇지는 않다. 왜냐하면 케테 콜비츠의 초기 작품들은 그 '무른' 동판화로 되어 있지만 가장 투쟁적이다. 그녀 자신이 〈프롤레타리아트〉 연작에 대해 이렇게 논했다.

이 판화들은 나쁘지 않다. 괜찮다고 생각한다. 그러나 대부분 초기 작품들만큼 내게 절실한 작품은 아니었다. 다만 작업하는 시간이 즐거웠기 때문에 손을 놓고 싶지 않았다. (일기, 1925년 11월 1일)

아마도 케테에게는 목판화의 대가가 되어야 한다는 순수한 예술적 과제가 당시 상황에서 프롤레타리아트 논쟁에 참여하는 것보다 더 매력적인 화두였던 듯하다. 〈근심〉과 〈자식의 죽음〉을 비교해보면 잘 알 수 있다. 후에 와서는 표현이나 내용보다 기법이 풍부해졌다.

1933년 이전에 제작한 참으로 전투적인 작품들은 목판화가 아니라 무른 석판화였다. 예컨대 〈러시아를 도우라!〉(1921) 외에도 〈전쟁은 이제 그만!Nie wieder Krieg!〉(1924), 마르크 안톤을 새긴 판화 〈선동가Agitationsredner〉(1926), 〈인터내셔널Internationale〉과 〈시위Demonstration〉(1931), 〈연대Solidarität〉와 〈우리가 소비에트를 지킨다〉(1932) 등의 중요한 작품들을 거론할 수 있다.

　　이 당시 목판화와 석판화의 차이점은, 케테가 오히려 목판화에서는 고발한 반면, 석판화에서는 행동을 유발하였다는 데 있다.

　　전형적인 프롤레타리아트 상태로서 극단적으로 빈곤 상황을 간결하게 묘사한 목판화와 달리 석판화는 투쟁, 연대, 행동을 강하게 호소하고 있다. 바로 이 석판화들이 사회주의 리얼리즘, 특히 1945년 이후 동독 예술의 촉매제가 되었다는 사실은 결코 우연이 아닐 것이다. 케테 콜비츠의 목판화는 그와 반대로 공산화된 중국에서 큰 반향을 불러일으켜 그 결과 수세기 동안 잊혀온 목판화의 전통이 새로운 정권과 함께 부활하는 계기가 되었다.[20]

　　1927년 말, 케테 콜비츠는 남편 카를과 함께 러시아에 갔다. 러시아 예술가조직AChRR에서 부부를 초청했다. 혁명 10주년 기념 축제를 계기로 모스크바 국립예술아카데미에서 케테 콜비츠 작품전을 열고 초청했다.

　　이 작품전은 종착지인 카잔에 도착하기까지 전국을 순회하면서 개최됐다. 케테 콜비츠의 예순 살 생일을 기념하

여 60점의 판화들이 전시되었다. 이때가 러시아혁명이 일어난 지 꼭 10년째 되는 해였다. 그에 앞서 1926년에 모스크바에서 열린 두 전시회 '최근 50년간 독일의 예술'(서유럽예술박물관)과 국립예술아카데미 주최로 열린 '서유럽 혁명예술 전시회'의 작품들 중에서도 케테의 작품은 단연 출중하였다. 이것을 계기로 민중 교육위원 루니차르스키는 『프라우다』에서 다음과 같이 그녀를 상찬하였다.

경탄해마지않는 이 예언자 화가는, 고령에도 불구하고 자신의 창작 방법을 변혁했다. 그녀의 양식은 처음에는 예술적으로 과장된 리얼리즘이었는데, 말년에 와서는 주로 순수한 플래카드에 주력하고 있다. 그녀는 위대한 선동가다.[21]

그녀는 『노동자 신문』(Nr. 20, 1927)에 공산주의에 대해 다음과 같이 논평한 것 말고는 그 러시아 여행에 관해 아무런 보고도 남기지 않았다.

내가 왜 공산주의자가 아닌가를 토론할 자리는 아니다. 다만 최근 10년간 러시아에서 일어난 사건이 내게는 저 위대한 프랑스혁명에 비견될 만큼 위대하고 파급력이 큰 사건으로 보인다고 말하고 싶을 뿐이다. 4년간의 전쟁과 혁명적 광부들에 의해 낡은 세계는 전복되었고 1917년 11월에 이르러 완전히 분쇄되었다. 위대한 새 세상을 건설하는 망치 소리가 드높았다. 소비에트공화국 수립 직후 쓰인 고리

프로이센 예술아카데미의 가을 전시회에서 심사를 보는 케테 콜비츠
(1927). 왼쪽부터 필리프 프랑크, 아우구스트 크라우스, 케테 콜비츠, 막
스 리버만, 프리츠 클림치.

키의 글 「밑창을 갈다」가 전단으로 살포되었다. 바람에 흩
날리는 이 전단에서 나는 러시아를 느꼈다. 이 전단, 이 열
정적인 신앙을 가진 공산주의자들이 부러웠다.

공식적인 입장은 이러했지만 1927년 말에 한 해를 회고
하며 쓴 일기에는 다음과 같이 적혀 있을 뿐이다.

카를과 나는 러시아의 새로운 공기를 흠뻑 마시고 돌아왔다.

그러고는 함구하고 있다. 1925년 초에 카를과 함께 마다가스카르로 여행을 다녀온 뒤 다음과 같이 상세하게 그 감동을 기록했던 것에 비하면 조금 이상한 느낌마저 든다.

푼찰을 마주하게 된 마다가스카르—테네리파—이국적인 동양의 색조로 물든 그 항구들—아름다운 사람들—식물들—모든 것이 활기차다—나는 취해버렸다. (1925년 4월 별지에 기록됨)

1927년에는 러시아 여행 외에도 이 저명한 여성 예술가의 60회 생일을 기념하는 행사와 상, 표창 수여가 줄을 이었다. 전쟁 직후 그녀의 명성은 급상승했다. 1919년 1월 그녀는 프로이센 예술아카데미에 의해 '올해의 여성'으로 선정되었다. 이러한 칭호에 대해 그녀는 다음과 같이 기록하고 있다.

영광이다. 그러나 유감이다. 이 아카데미는 철폐돼야 마땅한 낡아빠진 제도에 속해 있으므로. (일기, 1919년 1월 31일)

그러나 나중에 가서는 자신이 누리고 있는 그러한 명성에 대해 모순적인 태도를 취하고 있다.

나는 점점 유명해지고 있다. 사람들은 나를 매우 존경하고 있으며 한물간 사람이라고 생각지 않는다. 실은, 그런데, 난

왜 이렇게 빨리 늙어버렸을까? (일기, 1919년 9월)

'케테 콜비츠'라는 개념이 사라져버리거나 이 이름이 존경을 의미하지 않거나 하는 것을 참기 어렵다면 나는 이제 버릇없는 사람인가? 알아주는 사람 없이 일하는 것이 예술가에게는 끔찍한 일이다. (일기, 1925년 9월)

1928년 4월, 그녀는 인쇄예술의 대가를 양성하는 어느 아틀리에의 소장직을 맡았다.[22] 이제 그녀는 아카데미의 회원일 뿐 아니라 관리가 되었다.

이 아틀리에는 크고 아주 좋다. 급여도 많다. 물론 학생들을 가르치는 대가로 받는 것이다. 이제 카를이 직장을 그만두어도 된다. 카를은 내가 알고 있는 이들 중 가장 사랑스러운 사람이다. 정말 기쁘고 가슴이 벅차다. (일기, 1928년 4월)

그러나 이러한 상황은 불과 5년도 채 지속되지 못했다. 히틀러의 집권으로 갑작스럽게 종말을 맞게 된다.

1933년 이후

자신의 법칙에 따라 성장할 수 있다는 것 외에
무엇이 자유란 말인가?
── 바를라흐, 「1938년 3월 26일의 예술전시회에 부쳐」

제국의 선거를 앞둔 1932년 7월 18일, 케테 콜비츠는
아인슈타인, 하인리히 만, 츠바이크 등과 함께 파시즘의
위협에 맞서 좌파들이 단결할 것을 촉구했다. 히틀러가
제국의 수상으로 선출된 후 1933년 2월 5일, 두 번째 「긴
급 호소문!」이 발표됐다.

지금 이 순간 파시즘을 거부하는 모든 세력들이 원칙을 초
월해 끝내 결집되지 않는다면, 모든 독일의 개인적 정치적
자유는 압살될 것이다.

'사민당과 공산당의 단결'을 촉구하는 이러한 성명서에 지난번과 마찬가지로 좌파 인사들이 서명하였으며, 대변인은 알베르트 아인슈타인이었다. 이 성명서에 서명한 사람들 중에는 콜비츠 부부뿐만 아니라 하인리히 만도 있었다. 이 성명서는 베를린의 거의 모든 광고판에 부착되었다. 그 결과는 자명했다. 2월 15일, 케테 콜비츠와 하인리히 만은 이러한 정치적 입장 때문에 프로이센 예술아카데미를 탈퇴해야만 했다. 케테는 후일 친구 예프에게 이런 편지를 썼다.

그 아카데미의 간부들이 아주 불쾌해하더라. 14년 동안 (히틀러에 의해 더러운 낙인이 찍힌, 정확히 14년이었다) 나는 물론 그 사람들과 함께 일했어. 그러나 그때 아카데미의 간부들은 내게 자발적으로 탈퇴할 것을 종용할 수밖에 없었어. 만일 내가 탈퇴하지 않는다면 아카데미 전체가 해체될 위험에 처한다고. 물론 나는 탈퇴했어. 하인리히 만도 탈퇴했지. 토목감독관 바그너 역시 동조하여 탈퇴했고.[1]

하인리히 만은 이 경고를 심각하게 받아들였다. 그는 아카데미를 탈퇴한 지 엿새 만인 1933년 2월 21일 프랑스로 망명했다. 케테 콜비츠에게도 후에 사람들이 이른바 '국내 망명'이라고 일컬었던 것이 시작되었다. 이 당시 케테의 명성은 독일의 국경을 넘어 두루 퍼져나갔다. 그녀는 로맹 롤랑에 비견되는 국제적인 인물이었다. 그녀는 예

1930년대 초, 자화상 앞에 선 케테 콜비츠.

술로써 평화운동에 투신했다. 판화 〈우리가 소비에트를 지킨다〉(1932)에서 볼 수 있듯, 케테는 국제적인 노동자 전선과 연대했다.[2]

바이마르공화국 시절에 그녀가 취했던 정치적 입장은, 라이프치히의 사민당 청탁으로 11월혁명 10주년을 기념하기 위해 제작한 엽서 '혁명 1918(11월 9일)~1928'에 잘 나타나 있다. 터치가 강한 목탄 스케치로 그려진 이 즉흥작은, 공화국의 창립기념물과도 같았다. 그 역사적인 날에

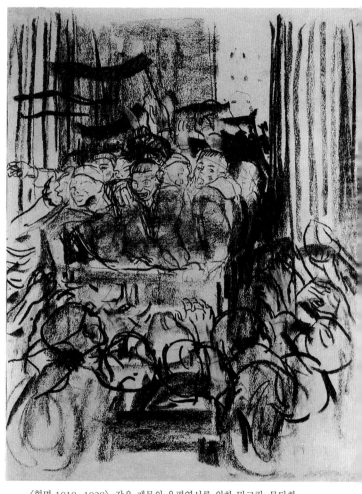

〈혁명 1918~1928〉. 같은 제목의 우편엽서를 위한 밑그림. 목탄화.

대한 기록이 1918년 11월 9일 일기에 묘사되어 있다.

(제국의) 창문 밖으로 샤이데만Philipp Scheidemann이 공화국을 선포했다. 그러자 그 연단 앞에서 한 군인이 무척 흥분해서 뭐라고 말을 했다. 그 옆에는 수병 한 사람과 노동자 한 사람이 있었다. 한 젊은 장교가 끼어들어서 그 군인을 향해 손을 휘젓더니 군중에게로 몸을 돌렸다. 그 4년간의 전쟁은 편견과 낡은 것들과의 투쟁에 비하면 아무것도 아니었다고 했다. 그는 모자를 흔들면서 '자유독일 만세!'라고 외치고는 보리수나무 뒤로 물러갔다. 수병들과 군인들을 가득 태운 화물 트럭 한 대가 밀려왔다. 붉은 깃발. 브란덴부르크 문 뒤로 보초들이 후퇴하는 것이 보였다. 그러자 군중이 빌헬름 거리로 행진했다. 또 한 무리의 군중이 가세했다. 군인들이 웃으면서 휘장을 떼어내 땅바닥에 던져버리는 것이 보였다. 이게 꿈인가 생시인가. 믿기지 않았다. 또다시 페터가 생각났다. 그 애가 살았으면 저 무리들 속에 있었을 텐데. 그 역시 휘장을 떼어냈을 텐데. 그러나 페터는 죽었다. 그 애를 마지막으로 보았던 그때가 가장 아름다웠다. 휘장이 달린 모자를 쓰고서 환하게 웃고 있었다. 그 애의 다른 모습은 생각나지 않는다.

저녁 때 카를이 집에 왔다. 그는 나를 번쩍 안고서 빙빙 돌았다. 너무 기뻐서 어쩔 줄을 몰라 했다.

그 감동적인 순간과 분위기를 10년 후에 이렇게 쓰고 있다.

그것은 '공산주의적' 감격이 아니라 사회민주주의에 대한 감격이었다.

여기서 케테가 지닌 뜨거운 마음과 냉철한 이성을 엿볼 수 있다. 그녀의 태도는 예컨대 카를 폰 오시에츠키Carl von Ossietzky의 태도와도 비슷하다. 그는 히틀러가 집권한 지 불과 몇 주 후에 이렇게 말했다.

나의 오성은 오늘날 그토록 실추된 민주주의를 신봉하고 있다. 그러나 나의 마음은 저 프롤레타리아 대중의 행렬에 따르기를 주저하지 않는다. 교조적으로 궁극적 목표를 따라가는 게 아니라 살과 피를 가진, 살아 있는 노동자들의, 운동과 정의에 대한 그들의 타는 열정을 따라가고 있다.

나는 아무 당에도 소속돼 있지 않다. 나는 모든 방향에서 투쟁했다. 주로 우파들과 싸웠지만, 좌파들과도 싸웠다. 그러나 오늘날 우리 좌파들은 동맹자라는 사실을 알아야 한다. 내가 꽂은 깃발은 더 이상 퇴화된 공화국의 흑과 적의 깃발이 아니라 하나된 반反파시즘 운동의 깃발이다. 나는 평화주의자로서 자유를 위해 투쟁하는 이 위대한 대열에 합류한다.[3]

케테 콜비츠 역시 이러한 글을 쓰고 또 서명할 수도 있었을 것이다. 비록 케테가 철저히 민주주의자였고 부르주

아 출신임을 아주 무시할 수는 없다. 그러나, 케테는 프롤레타리아트 편에 서서 그들과 함께 몰락한, 지적이고 휴머니즘적인 자유주의 엘리트들이 가지고 있던 최선의 것을 구현하였다.

국가사회주의 정권하에서 케테 콜비츠의 운명은 다른 이들에 비해 순탄한 편이었다. 케테는 민중으로부터 인정받고 또 존경받았으며, 휴머니즘 예술과 태도의 상징이 되었다. 사람들은 자신에게 해가 되지 않는다면 공공연하게 케테를 추종했을 것이다. 케테는 '자진하여' 아카데미를 탈퇴함으로써 실직했으며 탈퇴한 1933년 말에는 그곳의 아틀리에마저 떠나야 했다. 이 부당한 조치에 반대해 무언가 일으키고자 하는 아르투어 보누스Arthur Bonus의 '호의 어린' 제안에 대해 케테는 이렇게 답신했다.

내 말을 믿어요, 보누스. 수많은 노동자들의 마음이 나에 대한 사랑으로 불타고 있어요. 만일 내가 '다시 명예를 돌려받는다면' 그들의 마음이 더 이상 타오르지 않겠지요. 나는 지금 받아야만 하는 이 제재를 기꺼이 받아들이겠어요. 당신이 지적했다시피 그 결과는 당연히 경제적 손실이겠지요. 수많은 사람들이 겪고 있는 것처럼. 그러나 그에 대해 불평해서는 안 됩니다.[4]

1933년 7월 1일 사회민주주의의사협회에 가입한 모든 의사들에게 보험료 지급이 중단되었다. 카를 콜비츠 의사

도 이에 해당되었다. 그러나 보험료는 1933년 10월에 다시 지급되었으므로 이 조처는 순전히 엄포용이었다. 케테 콜비츠의 작품은 1936년에 '비공식'적으로 전시가 금지되었다. 케테의 작품은 해명이 있건 없건 전시회장 밖으로 추방되었다. 예컨대 1936년에 아카데미 전시회, '쉴뤼터에서 현대까지 이르는 베를린 조각가전'에서는 바를라흐와 렘부르크Lehmbruck의 작품들과 마찬가지로 케테의 어머니 상과 소형 청동부조가 전시되지 못했다. 케테는 예프에게 이렇게 편지했다.

오히려 그 작품들이 벨기에의 묘지에서 철거될까 봐 염려했어. 그러나 우연의 조화로 이 작품들은 비록 전시회장 밖으로 쫓겨나기는 했지만 다시 그 황태자궁으로 되돌려졌지.[5]

이 작품들은 '우연의 조화'로 국민의 계몽 및 선전국 장관의 필연적인 주목을 비켜간 것이다. 바를라흐를 비롯한 여러 예술가들의 작품과는 달리, 케테의 작품은 파괴되지 않았다.

케테는 베를린 아틀리에를[6] 그만두었던 제3제국 기간 동안 주로 조각에 전념했으며, 이에 대해 별다른 방해를 받지는 않았다. 케테의 작품에 대한 즉흥적인 평, 이를테면 '콜비츠가 그린 어머니는 전혀 독일의 어머니가 아니다'(독일 나치당의 중앙기관지 『국민의 감시자Völkischer Beobachter』)와

히틀러청소년단에 마지막으로 훈장을 수여하는 히틀러.(1945. 3. 20.)

같은 평가는 그 당시 팽배했던 속물 근성을 반증한다. 나치가 그녀의 청동 소조 〈어머니들의 탑Turm der Mütter〉을 전시하지 못하게 할 명분으로 들었던 말, 즉 "제3제국 어머니들은 자식을 지킬 필요가 없다. 그 일은 국가에서 한다"는 말을 대체 어떻게 설명할 수 있단 말인가?

1936년 여름, 케테는 모스크바의 『이스베스티야』 신문에 인터뷰 기사가 나간 뒤 처음이자 마지막으로 직접적으로 경고를 받았다. 발단이 된 것은 기사의 다음과 같은 부분이었다.

우리 셋이 모여 히틀러와 제3제국에 대해 이야기하며, 서

로의 눈을 응시했다.

게슈타포가 들이닥쳐 케테 콜비츠 외에 인터뷰에 응했던 또 한 사람이 누구인가를 추궁했다. 케테는 친구이자 화가인 오토 나겔에게 나중에 이렇게 토로했다.

오토, 나는 게슈타포들에게 그 이름을 말하지 않았어. 그리고 나중에라도 말하지 않을 거야. 아무것도 털어놓지 않으면 강제수용소에 보내겠다고 협박을 하더라도. 나는 항상 정신을 차리고 있어.[7]

케테가 자신에게 해로울지도 모르는 문서들을 집에 보관했던 것은 부주의했기 때문일까. 아니면 겁이 없었기 때문일까?

예컨대 케테는 나치 친위대에서 발행한 신문 『검은 군단』의 여백에 불온한 메모를 끄적거려놓았다. 1938년 11월 24일 자 신문 사설 「유대인은 지금?」에 빨간 잉크로 줄을 긋고서 "빌어먹을!"이라고 논평을 달았다. 또 1936년 2월 27일 자 신문에는 "투홀스키가 2월 26일에 스웨덴에서 자살했다. 그는 '이만하면 충분하다'라고 쪽지에 적어 남기고 떠났다"라고 써놓았다.[8]

물론 케테는 자신이 버림받았음을 알았다. 그러나 그 자신 그 시대에 속해 있다고 느꼈으며, 그 시대 안에서 활동하고자 했다. 이러한 생각으로부터 그녀는 예술에 필요

한 힘과 자양분을 얻었다. 1933년 이후에도 그녀는 자신의 길에서 일탈하지는 않았으나 홀로 고독하게 걸어갔다.

"사람들은 침묵하고 있다." 그녀는 1936년 11월 일기에 적고 있다. 1937년 7월, 그녀는 자신의 일흔 살 생일이 침묵 속에 묻혀버리지 않았다는 것을 기뻐했다. 물론 공식적인 축하는 없었다. 그 반대였다. 수천 명의 속물들이 '퇴폐 예술'을 보러 뮌헨의 '홀'에 오기 며칠 전, 〈콜비츠-바를라흐 작품전〉은 문을 닫아야만 했다. 그러나 친분이 있는 수많은 예술가와 저명인사 들이 케테에게 공감을 표시했다. 그중에는 게르하르트 하웁트만, 슈미트로틀루프, 게오르크 콜베, 레오 폰 쾨니히 등이 있었다. 케테 콜비츠의 이름이 곧 '탁월한 프롤레타리아 예술의 대명사'로 통하는 소련에서는 망명 독일 작가들이 발행한 『말』 1월호에 알프레트 두루스가 송가 형식 '생일 축하' 기사를 실었고, 이를 케테에게 보내왔다.[9] 서방 쪽에서는, 예컨대 미국에서는 케테의 일흔 살 생일을 기념하여 작품전을 열어주겠다는 제의를 해왔다. 열렬한 케테 콜비츠 작품 수집가인 뉴욕의 에리히콘은 심지어 케테의 미국 이민을 주선하겠다고까지 했다. 멀리 중국에서도 루쉰의 다음과 같은 목소리가 퍼져 나왔다.

이 위대한 여성 예술가는 오늘날 침묵을 선고받았지만 그 작품은 점점 극동에까지 퍼지고 있다. 예술의 언어가 이해되지 않는 곳은 없기 때문이다.[10]

인쇄예술로 돈을 벌 수도 있었지만, 1933년 이후로 주문하는 사람이 없었다. 전쟁 전에 케테는 이 '비싸고 배고픈 예술', 즉 조각에 몰두했다. 케테는 특별한 충동을 느낄 때에만 인쇄예술을 했다. 이 인쇄예술이 케테에게는 그 시대의 사람들에게 영향을 끼칠 수 있는 수단이었다. 또한 인쇄를 통하여 복제가 가능했기 때문에 '민주적'이며 돈도 벌 수 있는 예술 형식이었다. 바로 이 측면이 케테에게도 중요했다. 그러나 더 중요했던 점은, 케테 자신도 이해하고 있듯이, 인쇄예술은 '경향예술'이라는 점이다.

"독일에서 거대한 사회변혁이 일어났던 시대에는 이 전환을 가장 강력하고 절실하게 표현하는 언어인 인쇄예술이 있었다"는 사실은, 법칙은 아니더라도 전통이 말해주는 바이다.[11] 종교개혁의 시기를 생각해보라. 알브레히트 뒤러, 루카스 크라나흐, 한스 발둥, 알브레히트 알트도르퍼, 볼프 후버를 생각해보라. 케테 콜비츠, 바를라흐 등에서 비롯된 인쇄예술의 날카로운 선이 정신적인 격동과 혁명적 변혁의 시대를 각인하는 데에 더 적합하다는 독일적 시각이 이어진 결과이다.

1933년 이후 팽배했던 퇴폐적인 예술관에 대해 케테 콜비츠는 조각 분야에서보다 인쇄예술의 분야에서 맞섰다. 그녀는 조각에서 고유한 형식을 터득하려고 노력했다. 인쇄예술에서는 무언가 표현하고 영향을 끼치려는 의지가 보였지만, 조각에서는 별로 진척이 없었다.

나의 조각 형식은 마음에 안 찬다. 영영 내 형식을 못 찾을까 걱정도 된다. 표현이 우선이라는 것이 언제나 내 방식이었다. 판화에선 별문제가 없었는데 조각에서도 괜찮을지 의문이다. 형식에는 신경을 쓰지 않은 채 표현에만 급급한 조각은 왜 늘 지루한 것일까? (일기, 1918년 3월 3일)

케테 콜비츠에게 인쇄예술은 그녀가 말하고자 하는 것을 표현할 수 있는 '자연적인' 요소인 반면 조각은 그녀의 '예술적 양심', 즉 도무지 만족하지 못하고 항상 문제 의식을 들게 하는 양심의 영역에 자리했다.

케테 콜비츠가 초기에 시도했던 조각들은 거의 모두 파괴됐으며 전혀 알려지지도 않았거나 아니면 오래된 사진으로나 볼 수 있을 뿐이다. 남아 있는 것이라곤 〈부모〉상 외에 일곱 점의 조각들밖에 없어서 그 시기를 추정하기도 어렵다.[12] 케테가 많은 시간을 투자했던 조각은 〈부모〉상 뿐만이 아니었다. 거대한 〈두 아이를 안고 있는 어머니〉상을 제작하는 데는 무려 13년의 시간이, 그리고 유일하게 조각으로 제작한 〈자화상〉은 무려 10년의 시간이 걸렸다.

1927년 6월, 케테는 일기에 다음과 같이 적고 있다.

코린트Corinth를 접하고 놀라웠고 만족스러웠다. 그 역시 이런 침체에 빠져 있던 것이다. 그는 마치 내 상태를 묘사하고 있는 듯싶다. '자살하고픈 생각을 하지 않는 예술가

는 없다.' 아무리 일을 해도 아무것도 되는 게 없는 절망적인 나의 상태를 그는 잘 묘사하고 있다. 거의 1년 동안 나는 자화상에 매달려 있다. 이렇게 계속 질질 끌고 있다. 매일 개선해도 전혀 나아지지 않는다. 결국은 다른 어떤 조각가가 나보다 더 잘해낼 수 있는 그러한 일에 이렇게 기약도 없고 보상도 없이 시간을 허비하고 있단 말인가. 이 괴로움을 말로 다 형용할 수 없다.

9년 후에, 케테는 드디어 '자신의 머리'에 만족하게 되었다. 그 배경에는 예술적인 요소와 전기적인 요소가 한데 섞여 있어서 흥미롭다. 케테 콜비츠는 나신으로 어린애 하나를 안고서 웅크리고 있는 어머니를 반쯤 완성했다. 그런데 며느리 오틸리에가 쌍둥이를 낳자 케테는 그 작품을 '확장'하게 된다. 그 작품을 완성하고 나서 케테는 1937년 7월 15일 오틸리에한테 편지를 쓴다.

네가 그 당시에 양팔에 아기를 하나씩 안고 있는 것을 보고서 나는 내 작품에도 아이를 하나 더 늘려야 한다고 생각했다.[13]

그 〈두 아이를 안고 있는 어머니〉는 오늘날 동베를린에 있는 케테의 옛날 집에 보존돼 있다. 주소는 에케 바이센부르크 거리 25번지로, 이 거리는 지금 '케테 콜비츠가'라고 고쳐 불리고 있다. 케테의 조각상 중 가장 풍만하고 성

〈자화상〉(1934). 석판화.

자신의 아틀리에에서 〈두 아이를 안고 있는 어머니〉상에 기대어 선 케테.

숙한 형식의 완결성을 갖추고 있다. 나신의 어머니는 탄
탄해 보이는 등을 아름답게 굽힌 채 마치 자기 몸의 일부
인 양 쌍둥이를 끌어안고 있다. 케테 콜비츠는 자체 내에
풍부한 소생력을 지니고 있는 돌을 조각에 사용하는 데
성공했다. 케테는 미켈란젤로나 로댕처럼 암석을 조각하
는 것에서 출발하지 않고 작은 돌에서부터 시작하여 차츰
암석을 다루게 되었다. 그녀는 오토 나겔과의 대화에서
다음과 같은 대가의 말을 인용했다.

앙리 로랑스, 〈이별〉(1940).

훌륭한 조각은 산에서 굴러 내려갈 수 있어야 한다. 그렇
게 해도 저 밑에 도달했을 때 온전한 형태여야 한다.[14]

케테가 청동 소조로 작업한 어머니들의 군상과 위대한
프랑스 예술가 앙리 로랑스Henri Laurens의 조각 〈이별〉(1940)
사이에는 유사성이 있다. 완전히 지중해식 형식 감각을
갖고 있는 로랑스 역시, 더는 채울 수 없을 정도로 풍만하
게 부풀어 오른 인물을 조각해냈다.

〈두 아이를 안고 있는 어머니〉는 케테 콜비츠의 작품들 중에 특수한 지위를 차지하고 있다. 케테의 작품 중 유일한 나신상이라는 점이다. 바로 이 작품에서 그녀는 원숙한 조각가로서의 면모를 보여준다.

그러나 이후의 조각에서 다시 문제가 나타난다. 케테는 조각에서 자신의 고유한 형식을 발견하여 자신감을 갖게 되자 다시 표현에 매몰됐던 것이다. 1922년 4월 30일 일기에 다시 이렇게 쓴다.

나무를 조각해보고 그것이 픽 매력적이라는 것을 알았다. 그러나 무엇보다도 조각에는 자신이 없다. 아마도 조각을 숙달하기란 불가능할 것 같다. 그러기에 현실적으로 나는 너무 늙었다. 목판화에서 점차로 목조로 옮겨가는 것이 완전히 불가능한 것은 아니다. 그러나 매우 불확실하다. 자식들을 보호하려고 빙 둘러선 어머니들을 환조로 만들 수 있다면!

이 당시는 목판화 연작 〈전쟁〉이 제작될 때였으며 특히 어머니들의 군상은 마치 어떤 조각품을 연상시킨다는 것을 앞서 이야기한 바 있다. 케테 콜비츠는 목판화에서 목조로—이것은 바를라흐가 선호한 기법이었다—옮겨가지 않았다. 대신에 그녀는 자식들을 보호하려고 빙 둘러선 어머니들을 처음부터 환조로 제작했다. 그것을 '꿈꾼' 지 15년 만의 일이었다. 바로 이 작품이 후에 국가사회주의

자들로부터 경시된, 작은 청동 군상 〈어머니들의 탑〉이다. 이 작품의 변이 형태로서 〈군인들과 이별하는 여인들〉 두 점이 먼저 제작되었다. 이 군상은 빙 둘러선 채, 넓은 지면에서부터 위를 향해 탑 모양으로 꼭 붙어 있다. 이리하여 서로 보호하려는 몸짓으로 꼭 붙어 선 인물들이 조각 형식으로도 제작되었다.

케테는 어머니들의 군상과 조각 〈어머니들의 탑〉을 제작한 후 세 번째로 그리고 마지막으로 이와 동일한 주제를 가지고 석판화에 착수했다.

"씨앗들이 짓이겨져서는 안 된다." 이제 이것은 나의 유언이다. 요즘은 무척 우울하다. 나는 다시 한 번 똑같은 것을 파고 있다. 망아지처럼 바깥 구경을 하고 싶어 하는 베를린의 소년들을 한 여인이 저지한다. 이 늙은 여인은 자신의 외투 속에 이 소년들을 숨기고서 그 위로 팔을 힘있게 뻗쳐 올리고 있다. 씨앗들이 짓이겨져서는 안 된다. 이 요구는 '전쟁은 이제 그만!'에서처럼 막연한 소원이 아니라 명령이다. 요구다. (일기, 1941년)

조각의 분위기를 느끼게 하는 이 유언적 판화는 1942년에 완성된 케테의 마지막 작품이다. 기독교 예술에서 사랑하는 주제 '외투를 입은 성모 마리아'를 강하게 연상시킨다. 케테 콜비츠의 작품에 등장하는 이 여인은 마치 인류의 어머니처럼 자식들을 자신의 품 안에 보호하려는

몸짓을 하고 있다. 기독교 예술에 등장하는 마리아는 자신의 옷을 펼쳐 신도들을 보호하듯 감싼다.

케테 콜비츠의 작품 가운데 종교적이지는 않지만 기독교 예술을 상기시키는 작품들이 상당히 있음은 앞서도 보아온 사실이다. '이별'이라고도 불리는 〈어머니와 딸〉과 〈마리아와 엘리자베스〉(1928)는 1440년에 그려진 〈삼위일체〉와 직접적으로 관련성이 있다. 이 그림은 케테 콜비츠가 살던 시대에는 프리드리히 황제 박물관에 소장되었고 오늘날에는 콘라트 비츠Konrad Witz의 작품으로 판명되어 베를린의 달렘 화랑에 걸려 있다. 1922년 2월 케테 콜비츠는 그 그림에 대해 이렇게 묘사했다.

오른편에서는 마리아와 엘리자베스가 만나고 있다. 그들은 품이 큰 외투로 몸 전체를 감싸고 있다. 그 맞은편에는 외투가 펼쳐져 있고 곧 태어날 예수와 요한을 잉태한 배가 보인다. 그들의 표정은 자못 진지하다.

바로 이러한 분위기를 케테의 목판화에서 느낄 수 있다. 앞에서 인용한, 노년의 케테 콜비츠가 예프에게 쓴 편지를 보면, 옛 교회 예술 '성 안나, 성모 마리아, 아기 예수'가 동기가 되어 '작금의' 형상화에 이르게 되었음을 알 수 있다. 아이를 품에 안은 한 여인이 또다시 다른 여인의 품에 안겨 있는 그림이다. 그런데 남자들은 '남자를 죽이는' 전쟁을 하고 있다. 이 작품은 부조로 구상되었으나 그대

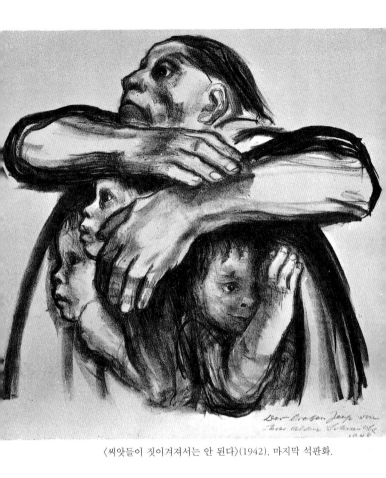

〈씨앗들이 짓이겨져서는 안 된다〉(1942). 마지막 석판화.

로 실현되었는지는 알 길이 없다. 다만 '피에타'라는 제목
이 붙은 환조가 이러한 과정을 거쳐 탄생했다.

> 옛사람들은 자그맣게 조각하려고 시도하고 있다. 아마 그
> 것은 피에타와 비슷하게 될 것이다. 어머니는 죽은 아들
> 을 품에 안고 있다. 그것은 고통이 아니라 숙고이다. (일기,
> 1937년 10월 22일)

아마도 케테 콜비츠는 인간이 처할 수 있는 어떤 상황
을 형상화하려고 시도하다가 본능적으로 옛 기독교 형식
으로 소급한 것 같다.

그 〈피에타〉(1937~1938)뿐 아니라 케테 콜비츠의 다
른 소형 조각품들 중에도 두 사람 간의 관계가 묘사된 것
들이 또 있다. 삶 속에서의 관계를 묘사한 작품(〈어머니와
아이〉〈연인〉)도 있고, 죽음 속에서, 혹은 삶과 죽음의 갈
림길에서의 관계를 묘사한 〈이별〉(1940~1941)도 있다. 후
자는 카를 콜비츠와의 사별을 묘사한 자전적 조각이다.
케테는 이러한 작품들 속에서 두 사람 간의 친밀한 결합
과 조화를 표현해내고자 애썼다. 이것은 조각가 로댕도
항상 염두에 두었던 바다. 그녀의 후기작 〈이별〉에서는 두
인물이 나신인지 옷을 걸치고 있는지를 분간할 수 없을
정도로 경계 없이 하나의 형태를 이루고 있다. 그리움에
사무쳐 서로 꼭 껴안고 있어서 떼어놓을 수도 알아볼 수
도 없는 것이다. 이 작품을 보는 사람은, 그녀가 배우자와

사별했다는 것을 굳이 생각하지 않더라도 크나큰 충격에 사로잡히게 된다.

케테가 본래 조각에서 하고 싶었던 것은 환조였다. 초기에는 부조도 했었다. 그녀의 판화작품들 중에는 마치 얕게 새긴 부조처럼 보이는 작품들도 있었다. 정방형의 석판화로, 이마에 손가락을 대고 있는 〈자화상〉(1934)은 마치 그 유명한 부조 〈애도〉의 반대짝 같다. 아주 가까이에서 얼굴을 관찰해보면 명암이 무한히 풍성하다. 이 석판화는 마치 두꺼운 석필로 그린 것이 아니라 부드러운 손으로 그린 것 같다. 또한 정방형이라는, 다듬어진 완결된 형식은 완전히 부조와 같다. 케테는 수년 후 이따금 형식을 바꾸었거나 이러저러한 기법들을 사용했던 것에 대해 이렇게 쓰고 있다.

오늘은 원래 동판화를 할 계획이었다. 아기를 업고 물속을 헤쳐가는 한 젊은 여인. 얕은 부조로 만들면 어떨까 하는 생각이 들었다. 아주 불가능한 것은 아니다. 동판화보다 낫겠다. 다만 색조가 문제다. 검은색의 물. 몸의 윤곽. 그녀의 머리가 포인트다. 그녀는 웃고 있다. 당당하게, 조용히, 혼자서. 아기는 웃지 않는다. 그러나 어머니와 함께 간다. 신뢰하고 있다. 그녀의 옆에서. 정말 아름다운 정경이다. 그들은 하나의 섬처럼 물속에 떠 있다. 주위에는 아무도 없다. (일기, 1917년 11월)

케테 콜비츠의 부조 가운데 아직까지 남아 있는 가장 오래된 작품은, 그녀가 1935~1936년경에 자신의 가족 묘를 위해 제작한 것으로서, 그 제목은 괴테의 경구에서 차용한 〈그의 평화로운 손 안에서 쉴지어다〉이다. 이 작품에 대해 그녀는 일기에 이렇게 적고 있다.

　　기분도 우울하고 더는 작품으로 할 말도 없다는 생각이 들자, 우리의 무덤을 장식할 부조를 만들고 싶다는 소망이 다시금 고개를 들었다. 곧 시작했다. 그런데 놀랍게도 묘비 예술은 전무하다시피 한 실정이다. 하고 싶은 마음만 있다면 한번 해볼 만하다.

　　괴테의 경구를 구상적으로 묘사한 이 작품은 대담성은 있지만 만족스럽지는 않았다. 글자 그대로 직역했기 때문일까? 커다란 두 손과 옷자락 속에 감추어진, 그보다 작은 한 여인의 얼굴과 손만이 보인다. 작품 전체는 어떤 절박감을 느끼게 함으로써 내세 사상을 구현하고 있다. 초월적 종교적 예술에 대한 상실감이 격정적으로 표출되고 있다.

　　케테 콜비츠는 후에 묘지에 세울 부조 두 점을 주문 받아 제작했는데, 이것은 형이상학적 사상을 깔고 있지 않았으므로 더 좋은 작품이 될 수 있었는지도 모른다. 이 두 작품은 쾰른의 유대인 묘지에 세워진 프란츠 레비의 부조(1938)와 포츠담 근방에 레브뤼케 묘지에 세워진 쿠르

<서로 마주 잡고 있는 손들>(1938).
프란츠 레비의 묘지 부조를 위한 밑그림.

트 브라이지히의 부조(1940~1942)였다. 그녀는 동베를린
의 프리드리히스펠트 중앙묘지에 있는 가족묘에 세울 부
조는 청동으로 주조했던 반면, 이 두 묘비용 부조는 돌
에 새겼다. 1938년 레비 부인이 케테 콜비츠에게 찾아와
서 죽은 남편의 비석을 만들어달라고 했다. 그런데 유대
인의 풍습에 의하면 비석에 사람을 묘사하는 것은 금지
돼 있다. 케테 콜비츠는 서로 꼭 쥐고 있는 두 사람의 손
을 묘사함으로써 죽음으로도 '갈라놓을 수 없는' 부부간의
'일체감'을 표현했다. 이 단순하게 묘사된 손은 수많은 단

어나 인물로 표현할 수 있는 것보다 더 많은 것을 말하고 있다.

1938년 12월 15일 케테는 레비 부인에게 이렇게 편지했다.

나는 당신 생각을 여러 번 했어요. 레비 부인, 묘지 생각만이 아니라 당신 생각도 했지요. 내 말 좀 들어봐요. 당신이 겪고 있는 그 고통과 수치 그리고 분노를 우리 모두는 함께 겪고 있습니다.[15]

반년 후 레비 부인은 영국으로 이민을 갔다. 1938년 10월에는 바를라흐가 죽었다. 장례식은 귀스트로에서 거행되었으며, 케테 콜비츠 역시 참석했다. 이곳은 바를라흐가 수년간 칩거생활을 했던 곳이다. 1938년 10월 케테는 바를라흐를 '마지막으로 방문'하고서 장문의 일기를 썼는데 다음과 같은 말로 끝맺고 있다.

늘상 그렇듯, 누군가를 묻고 애도하고 그러나 비통하게 울지는 않으면서 항상 내 안에서 살아가야만 한다는 감정이 북받쳐 오른다. 내일이면 이러한 감정이 더는 없을지도 모른다. 그러므로 오늘을 살자. 모든 것은 지나간다.

케테 콜비츠는 에른스트 바를라흐와 예술적으로 친분이 아주 두터웠다. 바를라흐는 당시 어떤 예술가보다도 케테에게 많은 도움을 주었다. 지금까지 이 두 예술가의

에른스트 바를라흐.

유사점과 차이점에 주목한 공동의 전시회가 여러 차례 열려왔다. 그럼에도 아직까지 이들이 서로에게 느끼고 있었던 매력에 대해서는 다 밝혀지지 않았다. 이 부분이 조금이라도 해명되기 위해서는 많은 연구가 필요하다.[16]

　베를린 분리파 내에서 일어난 격렬한 논쟁, 이른바 1913년의 '분리파 투쟁'이 일어났을 때, 케테는 베를린의 예술계에 속한 모든 사람들, 예컨대 리버만, 카시러, 슬레포크트, 가울, 발루세크 등의 인물들을 단호히 거부했다.

단 한 사람 예외는 바를라흐다. 그는 내게 독불장군 같은 인상을 준다.

주어진 맥락에서 보면, 이 말은 바를라흐를 긍정하는 것이다. 이 두 사람은 당시의 떠들썩한 예술 풍토에서 비록 중요한 역할을 하지는 못했어도 묵묵히 자신의 소임을 다하고 있었다. 그들은 예술의 집합장과는 떨어져 살았다. 바를라흐는 메클렌부르크의 오지에서, 케테 콜비츠는 베를린 한복판에서 살았다.

'예술적이기만 한 것'에 대해서는 바를라흐도 케테도 반대했다. 이들은 인간을 묘사하는 것에서 벗어나거나 초월하지 않았다. 이들은 공감하고 싶은 욕구를 갖고 있었으며, 이러한 공감을 갖기 위해서는 인간을 형상화하는 수밖에 없었다. 바를라흐뿐만이 아니라 케테도 '최종적인 형식', 즉 '숙련될' 때까지 노력했다. 물론 그들이 사용했던 예술 수단은 서로 다르다. 케테는 보다 전통적인 수단을 사용했고 바를라흐는 보다 자의적이고 시대에 뒤떨어진 수단을 사용했다. 또한 케테 콜비츠의 예술은 바를라흐의 예술보다 더 깊게 사회 현실에 뿌리를 두고 있으며, 어느 정도는 세속에 관련돼 있다. 반면 바를라흐에게 인간의 몸이란 결국 '타지 않은 한 줌의 재'에 불과했다.

그러나 이 두 사람에게 조각은, 단테Alighieri Dante의 말을 빌리자면, '시각적 언어'와도 같다. 이들은 '안팎이 같을 것'을 추구했다. 케테 콜비츠는 바를라흐에 대해 다음과 같

이 짤막한 추도사를 썼다.

바를라흐의 작품이 깊은 감동을 주는 이유는, 그가 언젠가 정식화했던 것처럼 '안팎이 같아야 한다'는 데에서 기인합니다. 그의 작품은 안팎이 같습니다. 내용과 형식이 아주 정확하게 일치합니다.[17]

아직 밝혀지지는 않았지만, 케테가 바를라흐와 서로 교류했음을 알 수 있는 작품이 둘 있다. 두 작품 다 이 예술가들에게 각각 중요한 위치를 점하고 있다. 바를라흐의 〈귀스트로의 천사〉와 케테 콜비츠의 〈애도〉가 그것이다. 〈귀스트로의 천사〉(1927)는 1914~1918년 사이 전사한 군인들을 기리는 기념비로서 바를라흐가 제작한 첫 번째 기념비다. 그는 이 작품을 자신이 거주하는 교구 성당에 기증했다. 이 작품은 1937년 국가사회주의자들이 파괴 명령을 내릴 때까지 귀스트로 성당 본당의 그늘 속에 10년간 매달려 있었다.

수많은 병사들의 주검이 뒹구는 격전지 위에 무겁게 떠 있는 구름처럼 그 작품은 재앙으로 가득 찬 돌 위에 매달려 있다. (—리카르다 후흐)

바를라흐는 그의 친구이자 출판업자인 레인하르트 피퍼에게 쓴 편지에서 이런 말을 한다.[18]

그 천사의 얼굴을 보면 케테 콜비츠가 떠오르네. 애당초 의도했던 바는 아니지만. 만일 처음부터 그렇게 하려고 의도했더라면 실패했을걸세.[19]

이 천사의 얼굴은 틀림없는 케테 콜비츠였다. 사람들은 이 천사를 바를라흐의 장례식 때 관 위에 매달아두었다. 케테 콜비츠는 이 '마스크'에 관해 잠깐 언급한 바 있다. 1938년 11월, 장례식이 치러진 지 한 달 후에 케테는 일기장에 다음과 같이 기록하고 있다.

때때로 나는 고인이 된 바를라흐가 내게 자신의 축복을 남겨두고 간 것이 아닌가 하고 생각한다. 나는 작업을 잘 할 수 있다. 계속해서 동기를 부여받고 있다.

이 당시 케테는 부조 〈애도Die Klage〉를 제작하고 있었다. 이 작품이 제작된 시기에 대해서는 케테에 대해 글을 쓴 이들마다 의견이 분분한데 대략 1938년에서 1940년으로 추정된다. 이와 마찬가지로 케테 역시 정확한 시기를 알지 못했다. 〈애도〉가 처음부터 바를라흐를 기리기 위해 제작된 것인가? 아니면 라체부르크에 있는 그의 무덤을 위해 구상된 것인가? 어떻든 이 작품은 바를라흐와 관련이 있으며 그의 사후에 '축복'을 받고 탄생한 작품이다.

약간 볼록하게 튀어나온 이 부조는 틀림없는 이 여성

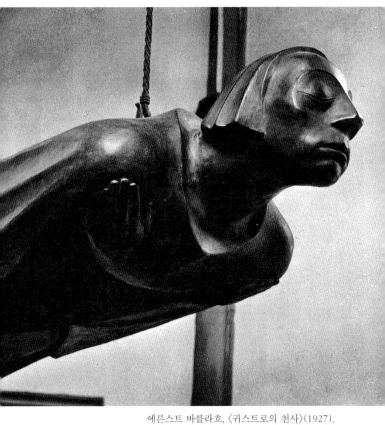

에른스트 바를라흐, 〈귀스트로의 천사〉(1927).

예술가의 모습이다. 두 눈을 감고 입을 다문 채 애도하는 그 얼굴을 양손으로 꼭 가리고 있다. 이 부조는 앞서 1920년에 석판화로 제작된 〈생각하는 여인〉의 모티프를 재수용하고 있다. 석판화에서는 우울한 심경이 밖으로 표출된 반면, 이 부조에서는 생각과 비애, 정적과 침묵이 은밀하게 구현돼 있다. 이 작품은 마치 케테가 '자신과 같은 예술가도 벙어리로 만든' 히틀러 정권을 고발하고 있는 것처럼 해석된다.[20] 1941년, 망명 간 오랜 친구 트루드 베른하르트Trude Bernhard에게 케테는 베를린에서 이런 편지를 보낸다.

> 3년 전 여기 이 작품 〈애도〉를 제작할 당시 나는 바를라흐의 죽음과 사람들이 그에게 가했던 아주 부당한 처사를 생각했어. 그 부당한 일들이 그가 세상을 뜬 지 3년이 지난 오늘날까지도 그치지 않고 있다.[21]

이 〈애도〉가 바를라흐에 대한 것이든 아니면 그 시대에 대한 것이든, 이 부조에는 깊은 내면에서 우러나오는 비밀스러움이 스며 있으며, 이것이 이 작품의 의미를 한층 더해준다. 여기서도 '안팎은 일치'하고 있다.

1917년 11월의 일기는 이렇다.

> 율리우스에게 방금 쓴 편지에, '음악과 시만이 최근의 것을 표현할 수 있다'고 했다. 그리고 회화도 약간은 그럴 수 있

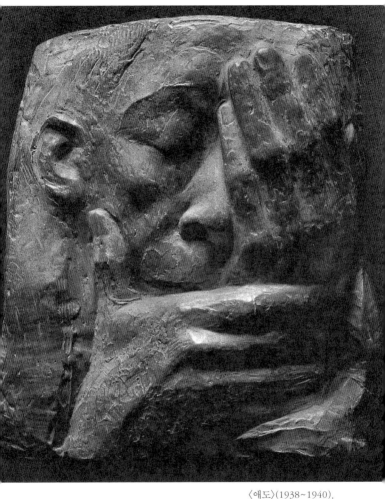

〈애도〉(1938~1940).

을 것이다. 피렌체, 초기 이탈리아 조각, 초기 그리스, 미켈란젤로의 몇몇 작품들. 그러나 근대에는? 모든 것이 극도로 황폐해졌다. 도대체 그 속에 비밀이 있는가? 내 작품에도 비밀은 없다. 그러면 로댕은? 그는 굉장한 사람이다. 기도. 그러나 그의 작품은 또한 너무나 선명하지 않은가? 내가 오늘날 이해하기 힘든 것은 상징적 예술이다.

케테는 당시에 추구했던 것을 유일하게—바를라흐의 '축복'을 받고서—그 〈애도〉로 구현할 수 있었다. 즉, 이 작품은 단순하면서도 비밀스러움을 간직하고 있다.

후에 그녀는 부조 두 점을 더 제작했는데 둘 다 자식을 지키는 어머니를 형상화했다. 하나는 뒤에서, 또 하나는 앞에서 본 모습이다. 이 후기 작품들은 형식 속에 자유롭게 고동치는 삶이, 부조의 양각과 음각에 골고루 배어 있음을 명백히 보여준다. 피렌체의 도나텔로나 미켈란젤로를 환기시키는 것이다. 하지만 〈애도〉가 지니고 있던 그 비밀스러운 후광은 비치지 않는다.

1943년 제작된 〈군인을 기다리는 두 여인Zwei wartende Soldaten frauen〉은 케테 콜비츠가 남긴 최후의 조각이라고 여겨진다. 케테는 웅크리고 있는 두 여인을 묘사했다. 젊은 여인은 나이 든 여인에게 기대고 서 있다. 그들은 각각 자신의 세계 속에 있지만 '기다린다'는 공통의 관심사로 묶여 있다. 케테 콜비츠는 이전 어느 작품에서보다도 성공적으로 노년을 묘사해냈다. 권태로운 노년을. 그녀는

일찍이 권태로움을 느끼기는 했지만 말년에 와서는 점점 더 그것을 견디기 힘들어했다. 그럴수록 케테는 괴테를 경탄하게 되었다.

노년의 괴테가 가장 화려하다. 강하고 본질적이고 극도로 집중하는 모습. 그는 위력과 그에 수반되는 모든 결과까지도 정당성을 인정했다. 괴테는 아이러니와 초조, 조바심으로 가득 차 있었다. 그는 자신의 나이를 넘어섰다. 다른 위인들 같으면 관대해지고 '어린아이 같은 사랑'이나 할 텐데. 그는 고령임에도 이 상태를 넘어서서 다시금 정열을 쏟으려고 했다. (일기, 1923년 10월)

케테는 늙은 어머니를 바라보면서 노년에 대해 생각하게 됐다. 자신의 어머니가 여든일곱 살의 나이로 세상을 뜨기 몇 달 전인 1924년 10월 22일의 일기에는 다음과 같이 적고 있다.

어머니는 더 이상 아무것도 생각지 않기 때문에 삶 전체가 하나로 통일돼 있다. 아주 나이 든 사람은 내향적이고 무감각하다. 그렇다. 그러나 덧붙인다면 이 내향적인 것은 아주 순수하며 조화를 이루고 있다. 어머니의 존재가 늘 그러하듯이.

이러한 관찰은 케테 콜비츠 노년의 〈자화상〉에 대한 가

〈자화상〉(1938). 석판화.

장 근사한 주석이기도 하다. 1938년 석판화로 제작된 측면 자화상을 보라. 둔하고 내향적이고 아무 광채도 아이러니도 고집도 없는 모습은, 그녀가 '늙은 사자'라고 적절하게 이름 붙였던 렘브란트의 후기 자화상과도 비슷하다.

지쳐버린 케테 콜비츠는 최선을 다해 일한다는 의식도 체념할 수밖에 없었다.

자신의 절정에 도달했으면 다시 내려오는 것이 인생의 질서다. 아무 불평도 할 수 없다. 그것을 겪어야만 한다는 것은 물론 가슴 아픈 일이다. 백발이 된 미켈란젤로는 어린이용 보행기에 앉았다. 그릴파르처Franz Grillparzer는 이렇게 말했다. "한때는 나도 시인이었다. 그러나 지금은 아니다. 어깨 위에 붙어 있는 머리도 이젠 내 것이 아니다." 언제나 마찬가지다. (일기, 1942년 12월)

이때 케테의 나이는 임종을 2년 앞둔 일흔다섯 살이었다.

1942년 여름, 케테에게서 큰 손자 페터를 앗아간 제2차 세계대전은 받아들이기 힘든 재난이었다. 케테는 1944년 2월 21일 며느리 오틸리에에게 이런 편지를 썼다.

30년전쟁이 끝나고 나서가 이랬을 거야. 가장 큰 시련을 당한 1914년과 달라진 점이 무어란 말이냐. 그 당시 나는 로게펠트에서의 작업을 통해 어느 정도는 기운을 차릴 수 있었단다. 또 그것이 내 권리라고 생각했고, 나에겐 실로

정당했던 시도였지. 그리하여 아버지상과 어머니상이 탄생했단다. 그렇지만 불과 10년도 지나지 않은 지금은, 모든 것이 달라졌구나. 사람들은 이제 참을 수 있는 한계의 막다른 지점까지 와 있다.[22]

동생 리제가 케테는 일생 동안 "죽음과 대화했다"고 했듯, 말년에는 오로지 그러한 대화에만 몰두했다. 케테는 죽음, 죽는다는 것을 두려워했다. 그러나 종말에 대한 갈망은 점점 커져갔다.

죽는다는 것, 오, 그것은 나쁘지 않다. (일기, 1942년 12월)

1930년대 케테는 마지막 석판화 연작 〈죽음〉으로 그 대화를 구현할 여력이 아직은 있었다. 이 작품은 여덟 개의 판화로 구성되었으며, 각각 1934~1937년 사이에 인쇄되었다. 이 판화들은 대가다운 노련한 기술─투명한 검은 색조─과 간결한 표현수단을 사용했다. '여인은 죽음을 신뢰한다. 죽음은 친구가 되었다'라는 구절이 암시하는 것처럼 감상적이고 문학적인 면에서도 뒤처짐이 없었다.

마지막 판화 〈죽음의 부름〉은 이 연작 중에서도 그녀 자신의 자서전과도 같다. 케테 자신인 듯한 이 여성 예술가의 어깨 위에 죽음의 손이 얹혀 있다.

거의 10년 후인 1944년 7월, 케테는 사랑하는 자녀들, 아들 한스와 며느리 오틸리에에게 이렇게 토로했다.

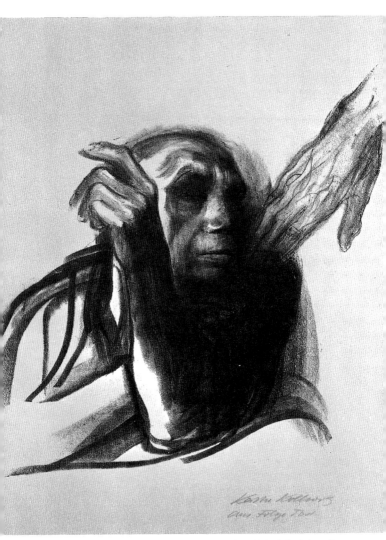

〈죽음의 부름〉. 〈죽음〉 연작의 여덟 번째 그림.

너희들, 그리고 너희 자녀들과 작별해야만 한다고 생각하니 몹시 우울하구나. 그러나 죽음에 대한 갈망도 꺼지지 않고 있다. 그 고난에도 불구하고 내게 줄곧 행운을 가져다주었던 나의 인생에 성호를 긋는다. 나는 내 인생을 헛되이 보내지 않았으며, 최선을 다해 살아왔다. 이제는 내가 떠나게 내버려두렴. 내 시대는 이제 다 지났다.[23]

이 '떠남'이 케테 콜비츠에게 베풀어진 것은 열달 후인 1945년 4월 22일 드레스덴 근방의 모리츠부르크에서였다. 독일이 완전히 붕괴된 이후에야 케테의 사망 소식이 세상에 알려졌다.[24]

인간과 작품

예술가를 생각나게 하는 작품이 있는가 하면
인간을 생각나게 하는 작품이 있다.
——조르주 브라크

케테 콜비츠의 작품과 그 영향력, 역사적 맥락을 관찰하는 사람들에게 큰 도전이 된다. 케테의 작품들은 흔히 '유행에 맞지 않는' 것이라고 불려왔다. 호세 오르테가 이 가세트 José Ortega y Gasset는 저 유명한 논문 「예술의 탈인간화」(1925)에서 현대예술은 점점 더 대중을 잃고 있다고, 즉 본질상 대중적이지 못하며, 반反대중적이기까지 하다고 힘주어 주장한 바 있다. 확증되지는 않았으나 일반적인 예술 상황에 들어맞는 것처럼 보이는 이 스페인 철학자의 확신에 찬 주장에 대해 바로 케테 콜비츠의 작품은 그 반증 혹은 부정이다.

오르테가에 의하면, 다수의 사람들이 이해하기 힘든 것이 현대예술의 본질적인 특질이다. 이것은 '진보적'이라는 개념을 애매하게 심지어 제멋대로 차용하는 예술 생산의 한 부분을 두고 하는 말이다.[1] 다른 한편, 일반적으로 쉽게 이해되는 민중적인 예술도 동시에 존재한다. 이러한 예술이 일반적으로 쉽게 이해되는 이유는 무엇인가? 지나간 시대에 뿌리를 박고 있으며 현재나 미래보다도 과거의 것들에 집착하기 때문일까? 발생 당시에 일반적으로 쉽게 이해되는 예술작품은, 에른스트 블로흐Ernst Bloch가 예술작품의 본질적인 특징이라고 말했던 유토피아적 기능과 비판적 기능이 없는 것인가?

이해되기 쉬운 예술과 이해하기 힘든 예술, 동화되는 예술과 동화되지 못하는 예술, 민중적인 예술과 엘리트 예술 등으로 예술의 세계가 이분되는 시대에는 삶과 예술이 더는 하나로 통일되어 있지 않다고 느낀다. 즉, 삶과 예술은 서로서로 분리되어 결국에는 두 개의 낯선 영역으로 갈라진다. 이 두 영역의 분리는, 나라마다, 그리고 예술 장르에 따라 상이하지만 대략 19~20세기에 걸쳐서 모든 나라에서 일어났다.

언젠가 마르크스주의가 아주 잘 묘사했던 이 분열은, 인간에게 의식 분열을 가져온다. 인간의 의식 속에서 이 분열은 과거에 이뤄졌던 조화, 보다 고상한 신앙 혹은 괴테가 말했던 바 그 이념에 대한 상실감으로 지각된다. 불구처럼 느껴지는 이 분열은, 인간과 사회의 활동 영역 중

〈자화상〉(1924).

자율적인 부분에 최고의 가치를 부여하는 데까지 발전했다. 이 역시 상실해버린 통일에 대한 정당화 혹은 보상에 다름 아니다. 그리하여 생산을 위한 생산, 진보를 위한 진보, 예술을 위한 예술이 성립됐다. 예술지상주의 운동은 결국 삶과 적대적으로 대립하고 있다. 이와 마찬가지로 노동 역시 그 본질로부터 점점 더 소원해져서 노동은 작업장에서 하고 삶은 다른 영역에서 영위하게 된 것이다.

플로베르는 내용 없는 절대적인 예술을 추구했다. 그의 이상은 양식만 존재하고 작가의 개성이란 존재하지 않는 것처럼 보이는, 그러한 작품을 창작하는 것이었다. 회화에서도 점차 그림의 대상이나 주제는 하등의 관심도 없는 부차적인 것이 되고 있으며, 심지어는 소위 말하는 '추상' 예술로 가버릴 여지도 있다.

그림이 내적 구조에 의해 존재한다는 것은 중요한 사실이다. "인간은 거기에 있어서는 안 된다"라고 세잔은 말했다. 예술 자체를 위해 창작되는 절대적 예술에 대한 추구는, 비록 개념이 모호하기는 하지만, 모든 형태의 '리얼리즘적' 예술에 대립된다. 플로베르의 반대편에는 톨스토이가 있다고 할 수 있으리라. 더 간단히 말하자면, 이 대가들의 두 편의 작품은 서로 대립하고 있다. 그것은 플로베르의 단편소설 「구호 수도사 성 쥘리앙의 전설」과 톨스토이의 『크로이처 소나타』이다.

프랑스어권에서는 매우 우수한 산문작품 중에 하나로 손꼽히며 '시'라고도 불리는 「구호 수도사 성 쥘리앙의 전설」에는 특정한 역사적 배경이 없다. 따라서 내용도 얼마든지 달라질 여지가 있다. 그러나 단어 하나 쉼표 하나 혹은 그 밖에 문장의 리듬이나 언어 작법에서는 아주 사소한 것조차도 임의로 바꿀 수 없다. 이에 대비되는 『크로이처 소나타』에서는 작품의 기저에 있는 사상이 광적으로 점증해가기에 그 사상 밖으로 빠져나오는 것이 도무지 불가능하다. 플로베르의 작품이 주는 감동은 순수 미적인

반면, 톨스토이의 작품이 주는 감동은 도덕적이다. 이에 대해 하인리히 만은 회고록『한 시대를 생각한다』에서 다음과 같이 강조했다.

나는『크로이처 소나타』가 끼친 영향이 아주 드문 것이라고 생각한다. 순수에 대한 명령이 수천 년이 지난 오늘날 다시 언어로 거룩하게 정착됐다. 믿음 없는 이들이 웃는다 할지라도 실은 경악하고 있다는 신기한 이야기를 듣는다. 역동적인 도덕(니체는 우리에게 심지어 이 도덕의 무력한 잔재들에 얽매이지 말라고 이야기했다)이 갑자기 끼어든다. 이 작품은 굉장한 반향을 일으켰으며 글을 읽지 않는 둔한 사람들에게까지 파급됐다. 이『크로이처 소나타』는 우리 시대의 기적이다.

케테 콜비츠가 이『크로이처 소나타』를 읽고 얼마나 큰 감동을 받았는가는 이미 살펴본 바 있다. 케테 콜비츠는 예술 그 자체를 위해 생산되는 모든 예술에 반대했다. 케테는 오로지 인간과 작품에 대해서만 이야기되어야 한다고 생각했다. 인간 대신에 다른 임의의 대상들이 이야기되어서는 안 된다. "인간은 거기에 있어서는 안 된다"는 세잔의 요구에서, 그녀는 아마도 '안 된다'를 삭제하여 다음과 같이 생각했을 것이다.

인간은 거기에 있어야 한다!

케테의 작품 속에는 인간이 있다. 케테 콜비츠는 예술 창작에서 인간의 현존을 포기할 수 없었다. 왜냐하면 인간을 묘사함으로써만이, 자신의 생각을 전달할 수 있었던 것이다.

오르테가가 말했던 예술을 염두에 둔다면, 지금 우리는 '곁가지' 예술에 대해 이야기하고 있는 셈이다. 왜냐하면 오르테가에게는 분리되었을 뿐 아니라 서로 대립하고 있는 상이한 두 영역, 즉 예술의 영역과 삶의 영역이 동시에 논의되었기 때문이다. 그는 이 두 영역 사이를 연결하는 작품을 '불성실'하다고 생각했다. 이것이 오늘날에는 '저급 예술'이라고 불린다. 그는 사람들이 일상생활에서 느끼는 감정을 가지고 접근할 수 있는 리얼리즘적 작품을 '비순수하다'고 거부했다. 또한 작품에서 인간적인 내용을 다루는 것은 원칙적으로 본래의 미적 향유와는 결합될 수 없다고 주장했다.

이러한 입장에서 보자면, 케테 콜비츠의 작품은 무시되거나 거부될 수밖에 없었을 것이다. 그러나 「구호 수도사 성 쥘리앙의 전설」에 대해 『크로이처 소나타』가 그러하듯, 케테 콜비츠의 작품이 오늘날에도 고유한 지위를 인정받고 있다는 사실은 적어도 동일한 시대에 상이한, 심지어는 대립되는 예술적 표현방식들이 비록 어느 것은 유행에 맞고 어느 것은 맞지 않는 것처럼 보이더라도 공존할 수 있다는 것을 웅변해준다. 예술작품은 오래도록 지속된다.

케테 콜비츠의 작품은 지금도 여전히 존재하고 있다. 케테의 작품은 성실함에서 비롯되는 위력이 있으며, 예술과 삶이 서로 결합돼 있다.

세잔의 경우처럼 작품이 그 창작자의 삶과 철저히 괴리된 예는 거의 찾아보기 힘들다. 현대예술에 관한 논문에서 인간 세잔은 거의 다루어지지 않고 있다. 반면 그의 작품은 수많은 사람들의 주목을 받고 있다.[2] '현대예술의 아버지'라고도 불리는 세잔의 유산으로부터 자양을 얻지 않은 현대 화가는 아무도 없다. 시인 릴케나 최근의 작가 페터 한트케조차도 세잔의 예술에 자극을 받아서 창작했다.[3] 이에 반해 반 고흐의 삶은 대체로 그의 작품보다도 더 유명하다. 덧붙여 이야기하자면 반 고흐는 세잔보다 더 극적인 삶을 살았다. 그러나 이것이 본질적인 것은 아니다. 카를 셰플러는 제1차 세계대전이 발발하기 전에 쓴 논문에서 이 문제를 더 깊이 파고들었다.

세잔은 화가로서만 소개된다. 그는 철두철미한 화가다. 한편 반 고흐라는 위대하고 독보적인 인간도 재능을 지닌 인물로 소개된다. 그러나 그에게 결정적인 것은 재능의 너머에 있는 그 강렬한 개성이다.[4]

그러면 케테 콜비츠는? 케테의 삶과 작품은 너무나 다양한 해석을 불러일으켰음에도 불구하고 분리되었던 적이 한 번도 없다. 케테의 작품은 여성으로서, 그리고 인간

으로서, 즉 특정한 시대에 특정한 전통과 특정한 사회적 출신을 지닌 인간으로서 겪었던 것들을 형상화한 의미에서 자전적이다.

케테는 초기에는 주로 노동자들에게서 느낀 매력들을 형상화하였다. 후기에는 자신의 운명과 실존에서 그 시대의 일반적인 사람들의 운명과 실존을 전형적인 방식으로 표현하였다. 빈곤의 묘사든 죽음과의 대화든, 케테가 의도했던 것은 어떤 필연성에서 비롯되어 나오지 결코 임의적으로 선택된 것은 아니다. 이 무엇(내용)으로부터 그녀는 어떻게(형식)를 도출해내었다. 케테의 작품 전체를 대표한다고도 할 수 있는 동판화 〈이별〉을 예로 들어보자. 어머니와 자식을 표현하면서 사실 자신과 자신의 아들을 묘사하게 된 것은 자신과 아들을 묘사 대상과 동일시할 수밖에 없었던 어떤 절실함이 있었기 때문이다. 마티스는 이런 말을 했다.

나는 그림을 볼 때 무엇이 묘사되었는지는 잊어버린다. 중요한 것은 무엇보다도 선, 형태, 색이다.

케테 콜비츠는 마티스의 이 주장에 동조하거나 아니면 이해라도 할 수 있었겠는가? 케테 콜비츠 작품의 성격을 규정하기 위해서는 묘사된 대상에 부합하는 내용이 무엇인가에서 출발해야 할 것이다. 마티스가 예술을 평가할 때 사용하던 그 기준과 가치를 결코 그녀의 예술에 그대

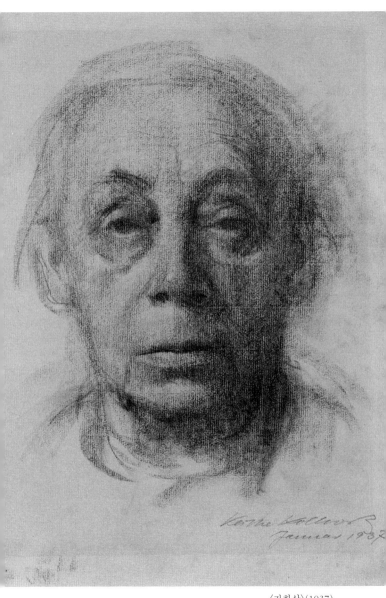

〈자화상〉(1937).

로 적용할 수 없다.

이 두 사람의 작품은 종교에 이를 정도로 진지하다는 점에서 일치하는 면이 있다. 마티스는 이런 말을 했다.

나의 유일한 종교는 작품 창작에 대한 사랑과 빈틈없는 성실함이다.

즉, 이 두 예술가들은 예술과 자신의 창작 행위에 대해 신앙을 갖고 있다는 점에서 일치한다. 괴테는 이렇게 말한 바 있다.

예술은 일종의 종교적인 의미, 즉 심오하고 동요하지 않는 엄숙함 속에 깃든다. 그래서 심지어 종교와 결합되기까지 했던 것이다.

케테 콜비츠의 창작뿐 아니라 마티스, 루오, 브라크의 창작에서는 수많은 동시대 예술가들에게서 찾아볼 수 없는 엄숙함과 신앙이 배경을 이루고 있다. 그들은 가히 영웅적이라 할 만큼 위대하다. 왜냐하면 그들은 '불신앙'이라는 부정적인 특징이 지배하는 현대예술 속에서 고독하게 남았기 때문이다. 예술은 더는 통일된 신앙에 의해 인도받지 못하기 때문에 각각의 예술작품들은 인간 개개인이 지닌 특질을 표현해줄 뿐이다. 케테 콜비츠의 예술에서 느껴지는 위대함은, 그녀의 인간됨에서 비롯된 것이다.

1916년 11월 3일, 케테 콜비츠는 란도우어에서 괴테에 대한 강연을 듣고 이런 기록을 남긴다.

그는 자신을 완성한 사람이라는 의미에서 대가라고 불린다. 학파를 설립한 사람으로서 대가가 아니다. 그는 홀로 섰다.

케테 콜비츠 역시, 홀로 섰다. 나아가 케테는 장차 사회주의 시대가 도래하면 예술이 다시 통합되기를 희구했다. 케테 콜비츠의 예술을 추종하는 사람들을 새로운 휴머니스트라고 간주해도 될 것이다. 그런데 불신의 시대, 인간 개개인이 위협받는 이 사회에서 휴머니즘적인 예술이 도대체 존재한다고 볼 수 있을까? 아니면 예술을 생산해내는 사회가 기형적이라고 해서, 그것을 그대로 형상화한 예술이 휴머니즘적인 영향을 끼칠 수 있는가? (베케트의 드라마, 고다르의 영화, 피카소 혹은 자코메티의 예술을 생각해보라.) 케테 콜비츠는 두 시대 사이에서 살았다. 사람들이 아직은 통일적이라고 느끼고 있던 전통에 뿌리를 박았던 것이다. 따라서 대체로 분위기가 묵직한 케테 콜비츠의 예술에서는 도전적인 힘이 분출되어 나온다.

케테 콜비츠 예술의 본질과 영향력

1. 케테 콜비츠와는 달리 고야의 경우 그림의 제목과 그림에 대한 설명문들이 중요한 의미를 지닌다. 긍정적인 가치도 있고 부정적인 가치도 동시에 지니며 고야의 "그려진 변증법"을 심화시킨다. Gwyn A. Williams, *Goya*, Reinbek, 1978, p.197. 1925년 드레스덴의 라이스너 출판사는 아르투어 보누스Arthur Bonus가 소개 글을 쓴 『케테 콜비츠 작품집』을 펴냈다. 여기에 케테 콜비츠의 그림 제목들이 실려 있다. 아르투어 보누스의 부인이자 케테 콜비츠의 친구인 베아테 보누스 예프Beate Bonus-Jeep는 회상록에서 이렇게 말했다. "그림들을 좀 더 자세히 설명해줄 수 없느냐고 내 남편이 케테에게 물었다. 케테가 말했다. '정확히 뭐라고 말할 수가 없어요. 결국에는 늘 이별과 죽음으로 귀착되니까요.'" Beate Bonus-Jeep, *Sechzig Jahre Freundschaft mit Käthe Kollwitz*, Bremen, 1963, p.222.

2. 이 책에서 인용하고 있는 편지와 일기들은, 이미 공개된 것들인 경우에는 한스 콜비츠가 펴낸 선집 『나의 생에서Aus meinem Leben』에서 인용했다. Käthe Kollwitz, *Aus meinem Leben*, München, 1957. (그에 앞서 1948년에 게브륀데르 만Gebründer Mann에서 한 차례 출간한 적이 있다.) 그 밖에 베를린 예술아카데미에 보관되어 있는 케테 콜비츠의 일기와 편지들 가운데 미공개분에서 인용된 것도 있다.

3. 페르디난트 호들러Ferdinand Hodler와 막스 베크만Max Beckmann의 경우에도, 자화상들과 자서전적 특징이 이와 비슷한 의미를 지닌다. Jura Brüschweiler, *Ferdinand Hodler, Selbstbildnisse als Selbscstbiographie*, Bern, 1979; Fritz Erpel, *Max Beckmann, Leben im Werk, Die Selbstbiographie*, München und Berlin, 1985; Hildegard Zenser, *Max Beckmann Selbstbildnisse*, München, 1985.

4. 여기서 염두에 두고 있는 것은 화지에 그린 자화상들이 아니라 석판화나 동판화 혹은 목판화의 복제된 자화상들이다. 화지에 그린 자화상들에서는 케테 자신의 모습이 더 내밀하면서도 적나라하게 표현돼

있다. 이와 정반대의 해석으로는 다음 책 참조. Sigmar Holsten, *Das Bild der Künstler, Selbstdarstellungen*, Hamburg, 1978, p.57.

5. Otto Nagel, *Käthe Kollwitz, die Selbstbildnisse*, Berlin, 1965. Peter H. Feist, "Die Bedeutung der Arbeiterklasse für den Realismus von Käthe Kollwitz," *Künstler, Kunstwerk und Gesellscharf*, Dresden, 1978, p.212.

6. 군터 티엠Gunther Thiem은 1967년에 슈투트가르트에서 콜비츠 탄생 100주년을 기념해 '여성 예술가 케테 콜비츠'라는 전시회를 개최함으로써 케테 콜비츠가 예술가로 인정받을 수 있는 길을 열었다. 그에 앞서 미국에서는 허버트 비트너Herbert Bittner가 그 같은 시도를 했다. Herbert Bittner, *Käthe Kollwitz, Drawings*, New York, 1959. 그리고 다년간의 작업 끝에 1천3백 점에 이르는 케테 콜비츠의 소묘 작품들에 대한 체계적이고 과학적인 작품 목록이 발간되었다. Otto Nagel·Werner Timm, *Käthe Kollwitz, Die Handzeichnungen*, Berlin, 1972.

7. 1901년 6월 12일 막스 클링거는 알렉산더 훔멜에게 "감성은 모든 예술의 본질적 요소"라고 편지에 썼다. H. W. Singer, *Briefe von Max Klinger aus den Jahren 1874 bis 1919*, Leipzig, 1924, p.145. 에두아르트 푹스Eduard Fuchs는 이런 입장을 극단까지 밀고 갔다. "예술에는 본질이 있다. 그것은 감각이다. 예술은 감각이다. 더 정확히 말하면, 최고도로 누승累乘된 형식의 감각이다. 예술은 형식이 된 감각, 볼 수 있게 된 감각인 동시에 가장 높고 가장 고귀한 감각 형식이다." Eduard Fuchs, *Geschichte der erotischen Kunst*, 1923, 1, p.61.

8. 이러한 문제 제기는, 여성 예술에서 여성 특수적인 것을 부각하기보다는 불리한 입지 등과 같이 역사적 사회적으로 조건 지어진 것을 수용하는 현재의 페미니즘적 경향과는 반대된다. 1976년 로스앤젤레스 카운티 미술관의 매우 중요한 전시회 '여성 예술가들Women Artists: 1550~1950'의 카탈로그 pp.65~67.

9. 케테 콜비츠의 그림 중에는 힘이 넘치는 에로틱한 대형 그림들이 있다. 케테는 이 그림들이 자신의 "Secreta"라고 했다. 하지만 자기가 죽은 뒤에 이 에로틱한 그림들 때문에 문제가 생길 것이라고는 스스로도 알지 못했다. 케테는 이 주제에 관해 다음과 같이 회고하

고 있다. "나는 여성임에도 남성적인 성향이 지배적인 편이었다. 그런데, 동시에 여성적인 성향이 있다는 것도 종종 느끼곤 했다. 나는 대체로 나중에 가서야 내 안에 있는 여성적 성향의 의미를 제대로 해석할 수 있게 되었다. 나는 양성성이 예술 행위에 있어서 거의 필수적인 기초라고 믿는다. 그리고 어찌 됐건 내 안에 있는 남성성이 내 작업에 도움이 됐다고 믿는다."(*Aus meinem Leben*, p.28)

유년기와 초기의 명성

1. *Aus meinem Leben*, pp.19~42.
2. 한스 콜비츠가 펴낸 케테 콜비츠의 『일기와 편지Tagebücher und Briefe』(Berlin, 1949)에 소개돼 있는 게오르크 파가Georg Paga의 「탄생 백주년 기념일인 1909년 8월 13일에 돌아본 율리우스 루프Julius Rupp」참조. 케테 콜비츠가 처음으로 조각 작업을 시작한 것도 파가와 동일한 동기에서 비롯되었다. 이 작업으로 만들어진 작품이 할아버지 율리우스 루프의 초상 부조 기념비다. 이 부조에는 "스스로의 삶으로 보여주지 못하면서 어떠한 진리를 믿고 좇는 사람은 진리의 가장 위험한 적이다"라는 비문이 새겨져 있다. 이 초상 부조는 쾨니히스베르크의 파우페르플라츠에 있는 율리우스 루프의 옛집 맞은편에 자리하고 있었다. 하랄트 이젠슈타인Harald Isenstein에 의하면, 루프의 묘비석에는 "인간은 행복하기 위해서가 아니라 의무를 다하기 위해서 존재한다"라는 비명이 새겨져 있었다고 한다. 이 두 경구는 율리우스 루프와 그의 집안 전통의 특징을 잘 보여준다. 재미있는 것은, 케테 콜비츠의 선조 중에는 사형집행인들이 있는데, 그 수가 사형집행인이 다섯 명이나 나온 유명한 가문 쇼트만Schottmann에 뒤지지 않는다는 사실이다. 율리우스 루프는 쇼트만 가문 출신으로 마지막 사형집행인의 손녀와 결혼했다. 이 '사형집행인 집안끼리의 혼맥'에 대해서는 카를 슐츠Carl Schulz가 쓴 『케테 콜비츠와 유전의 비밀 Käthe Kollwitz und das Gehemmnis der Vererbung』에 나오는 「구舊 프러시아 가문의 계보도」참조.
3. *Tagebücher und Briefe*, p.177.
4. 아우구스트 베벨의 『여성과 사회주의』(Auflage, 1891), p.117에서 재인용.

5. *Briefe der Freundschaft und Begegnungen*, München, 1966, p.150.

6. F. Mehring, *Geschichte der deutschen Sozialdemokratie*, Berlin, 1960, p.578.

7. 이와 뒤에 이어지는 인용문들은 『회상Erinnerungen』의 연장선상에 있는 「초기 시절에 대한 회고」에서 따왔다. 케테 콜비츠는 1941년 아들 한스를 위해 「초기 시절에 대한 회고」를 썼다. *Aus meinem Leben*, pp.43~54.

8. 렌카 폰 쾨르베르Lenka von Körber는 『케테 콜비츠와 함께한 체험Erlebtes mit Käthe Kollwitz』(Berlin, 1957) p.26에서 케테가 처음으로 집을 떠나 멀리 떨어진 곳에서 지내게 된 이 사건을 당시의 시각에서 이렇게 서술한다. "오늘의 우리는, 1880년대 중반 아버지에 의해 베를린으로 보내져 기숙사에 살면서 그림을 공부한다는 게 열일곱 살 소녀에게 어떤 의미인지 상상할 수 없을 것이다. 부르주아 집안의 딸들이 할 수 있는 일이라고는 결혼밖에 없던 시절에, 가장 진보적인 부모들이 할 수 있는 선택이란 딸들이 자신의 능력을 기를 수 있도록 도와주는 길뿐이었다."

9. 베아테 보누스 예프가 펴낸 저서 『케테 콜비츠와의 60년 우정Sechzig Jahre Freundschaft mit Käthe Kollwitz』에는 뮌헨에서 같이 공부하던 시기에 대한 생생한 회상들이 실려 있다. 케테 콜비츠의 편지들이 많이 포함돼 있는데 날짜 미상인 것들이 많아 안타깝다. 대단히 귀중한 자료지만, 당시를 미화하는 측면도 다소 있다. 케테 콜비츠의 일기에서는 예프가 아주 드물게만 언급되고 있다. 하지만 노년에 가서 케테 콜비츠는 예프를 "전보다 훨씬 더"(1921년 6월의 일기) 마음에 들어 한다.

10. *Briefe der Freundschaft*, p.137.

11. *Briefe der Freundschaft*, p.142.

12. Körber, *Erlebtes mit Käthe Kollwitz*, p.29.

13. *Aus meinem Leben*, p.206.

14. *Aus meinem Leben*, p.211.

15. Heinrich Vogeler, *Das Neue Leben, Schriften zur proletarischen Revolution und Kunst*, Darmstadt, 1973, p.245. 포겔러의 변화. "그를 꿈에서 깨어나게 한 것은 삶 그 자체가 아니라 문학을 통해

삶을 예술적으로 반영한 것이었다. 그는 막심 고리키의 『어머니』를 읽었다. 처음에는 거부감을 갖고 겨우겨우 읽어나갔지만 갈수록 충격과 감동을 받았고, 마침내 뜨거운 열망이 그를 가득 채웠다. 막심 고리키, 그를 통해 비로소 포겔러는 자신의 꿈의 세계 밖에 그와는 다른 세계, 착한 사람들이 아무 죄도 없이 비인간적인 상황에 신음하고 있는 세계가 있다는 것을 알게 되었다."

16. Ursula Münchow, *Deutscher Naturalismus*, Berlin, 1968, p.99.

17. Richard Hamann·Jost Hermand, *Naturalismus*, München, 1976, p.203.

18. Julius Elias, *Kunst und Künstler*; 귄터 파이스트Günter Feist가 독일의 한 예술 잡지 32년 분량을 간추려 만든 훌륭한 저서 『예술과 예술가Kunst und Künstler』(Berlin, 1971) 참조.

19. 동독만이 아니라 서독에서도 그렇다. 뮌헨에서 칼베이George D. W. Callwey가 이끄는 '예술의 파수꾼'은 〈직조공 봉기〉의 복제본과 아베나리우스의 소개글이 들어 있는 콜비츠의 작품집을 발간했다. 여기서 아베나리우스는 케테 콜비츠 작품의 민중적 성격을 지지하면서 그녀의 작품을 널리 유포하는 긍정적인 역할을 했다. 레클람 총서의 『미술 작품 연구서Werkmonographien zur Bildenden Kunst』에도 〈직조공 봉기〉가 실려 있다.

20. 볼프강 피셔Wolfgang Fischer가 펴낸 말보로 갤러리의 『콜비츠-바를라흐 전시회 카탈로그』(런던, 1967).

21. Bertolt Brecht, *Über Realismus*, Frankfurt, 1975, p.159. "역사적으로 중요한 것은 일반적으로 가장 눈에 띄는 것은 아니지만 사회 발전 과정에서는 결정적인 의미를 갖는 인간과 사건이다."

행복한 시절

1. Otto Nagel, *Käthe Kollwitz*, Dresden, 1963, p.25.

2. Curt Glaser, "*Die Geschichte der Berliner Sezession*," *Kunst und Künstler*, Berlin, 1972, p.278; Peter Paret, *Die Berliner Sezession, Moderne Kunst und ihre Feinde im kaiserlichen Deuschland*, Berlin, 1981.

3. Martha Kearns, *Käthe Kollwitz, woman and artist*, New York, 1976,

p.146. 케테 콜비츠는 1921년 8월 28일, 괴쉬 가족의 네 번째 딸 아이가 태어난 것을 기념하는 자리에서 이와 같이 말했다. "하지만 괴테라도 여자는 될 수 없어. 라게르뢰프Lagerlöf나 라카르다 후흐 Ricarda Huch 같은 여자들도 소중해……. 바로 다음 세대의 여성들이 무슨 일을 해낼지 누가 알겠어?"

4. 1921년 8월 아르투어 보누스에게 보낸 편지. *Aus meinem Leben*, p.170. 〈농민전쟁〉 연작은 '역사적 예술을 위한 연대'의 주문으로 제작됐으며, 1908년 이 단체가 농민전쟁을 기념해 만든 증정본으로 세상에 모습을 드러냈다. 하지만 연작 전체가 완성되기 전에도 개별 작품의 복제본을 살 수 있었다. 〈농민전쟁〉의 두 번째 판은 1921년 드레스덴의 에밀 리히터 출판사에서 펴냈다.

5. 케테 콜비츠의 전시회 중 중요한 의미를 지닌 카탈로그 『NGBK』 (베를린, 1974)에서 인용. 이 카탈로그에서는 사회 비판적인 계기가 특히 강조돼 있다.

6. Eduard Fuchs, *Der Maler Daumier*, München, 1930, p.28.

7. *Briefe der Freundschaft*, p.135.

8. *Aus meinem Leben*, p.110.

9. 고리키의 『어머니』 초판본은 러시아어본과 독일어본 모두 1907년 6월 베를린의 레이디 슈니코프 출판사에서 발행됐다. 케테 콜비츠의 오빠 콘라트 슈미트가 편집을 맡았던 사회주의 계열의 『전진』에서 1907년 6월~10월까지 고리키의 소설을 연재했는데, 바로 그 무렵 케테는 이탈리아에서 돌아와 다시 〈농민전쟁〉 작업에 착수했다. 〈농민전쟁〉 연작 일곱 점 가운데 〈능욕〉〈전투〉〈잡힌 사람들〉은 이탈리아에서 돌아온 뒤에 제작했다.

10. *Briefe der Freundschaft*, p.135. 케테가 아들 한스에게 보낸 편지.

11. 이 추도사는 카탈로그 『오귀스트 로댕』(베를린 국립미술관, 1979)에 처음으로 공표되었다. 엘마르 얀센Elmar Jansen이 쓴 『로댕에 대한 회상Rückblick auf Rodin』에도 재수록돼 있다.

12. Paula Modersohn-Becker, *Brife und Tagebuchbltter*, München, 1957, p.101.

13. Wilhelm Uhde, *Von Bismarck bis Picasso*, Zürich, 1938, p.119.

14. Kenneth Clark, *Rembrandt and the Italian Renaissance*, New York,

1966.

15. *Aus meinem Leben*, p. 137 이하 참조.

16. 1925년 11월 1일의 일기와 비교해보라. "바르Bahr가 슈티프터
Stifter에 대해 쓴 논문에는 내가 예술에서 본질적으로 생각하는 것
이 아주 잘 표현돼 있다. 그는 이렇게 말한다. '슈티프터는 자신
의 경험을 그 안에 있는 이념으로 상승시키려고 성실히 노력했다.
아니면 그는 자신의 내면을 통해 인식된 이념을 스스로에게 단
순한 자극제로 작용하게끔 한 것이 아닌, 이념의 가장 심오한 동
경, 현실화에 대한 동경을 충족시키기 위해 성실히 노력했을 것이
다.'"

17. Bonus-Jeep, *Ibid*, p.292.

18. *Aus meinem Leben*, p.53.

19. *Aus meinem Leben*, p.53.

20. 케테의 다음 말과 비교해보라. "내가 동판화〈죽은 아이를 안고 있
는 어머니〉를 제작하고 있을 때 그 애(페터)는 일곱 살이었다. 당
시 나는 거울 앞에서 그 애를 팔에 안고 거울에 비추인 모습을 그
렸다. 몹시 힘든 일이라서, 나도 모르게 신음 소리가 흘러나왔다.
그때 어린 페터의 귀여운 목소리가 나를 위로해줬다. '엄마, 우리
조용히 하자. 그러면 아주 멋질 것 같아."(Otto Nagel, *Käthe Kollwitz*,
p.21)〈죽은 아이를 안고 있는 어머니〉는〈농민전쟁〉의 주제의식
의 연장선상에서 제작됐는데, 맏아들 한스가 중병을 앓고 있던 것
도 중요한 계기였다. 당시 한스의 건강이 좋지 않아 케테는 몹시
걱정하고 있었다.

21. Bonus-Jeep, *Ibid*, p.103.

22. *Briefe der Freundschaft*, p.144.

23. 케테 콜비츠는 『회상Erinnerungen』에서 어린 시절의 악몽 가운데
가장 끔찍한 악몽을 묘사해놓았다. "나는 어슴푸레한 내 방 침대
에 누워 있다. 바로 옆방에서는 어머니가 탁자에 앉아 책을 읽고
있다. 조금 열린 문틈으로 어머니의 등만 보인다. 내 방구석에는
배에서 쓰이는 밧줄이 둘둘 말린 채 놓여 있다. 그 밧줄이 늘어나
기 시작하더니 둘둘 말리면서 소리 없이 방 전체를 가득 채우기
시작했다. 어머니를 부르려고 했지만 소리가 나오지 않았다. 잿빛

밧줄이 모든 것을 채워버렸다."(*Aus meinem Leben*, p.25)

24. 페터가 죽은 이후 케테가 꾼 꿈들 속에서 '비애의 작업'을 추적해 볼 수 있다. 1933년 말경의 일기에서 볼 수 있듯이, 그녀는 종종 재미있는 꿈도 기록해놓았다. "나는 여러 가지 용감한 행위를 해야 할 의무가 있는 북유럽의 귀족 집안 사람이었다. 그래서 나는 학생 집회에서 공개 연설을 했다. '언제나 노력 앞에 깨어 있어라! 그리고 항상 이상을 꿈꾸라.' 아침에 일어났을 때는 완전히 녹초가 되어 있었다."

1914년 이전

1. Elias Canetti, *Das Gewissen der Worte*, München, 1978, p.50.

2. Bodo Uhse, *Käthe Kollwitz, Tagebücher und Briefe*, p.12.

3. Bonus-Jeep, *Ibid*, p.101.

4. Franz-Joachim Verspohl, *Autonomie der Kunst zur Genese und Kritikeiner bürgerlichen Kategorie*, Frankfurt, 1974, p.224.

5. Gerhard Strauß, *Käthe Kollwitz*, Dresden, 1950, p.8.

6. *Briefe der Freundschaft*, p.95.

7. Bonus-Jeep, *Ibid*, p.133.

8. *Briefe der Freundschaft*, p.100.

9. 케테 콜비츠는 편지보다 일기에서 훨씬 더 솔직한 모습을 보이고 있다. 케테의 일기는 하나의 위대한 인간적 기록이다.

10. Elias Canetti, *Ibid*, p.56.

11. 한스 콜비츠가 편집하고 리처드 윈스턴과 클라라 윈스턴이 공동 번역한 『케테 콜비츠의 일기와 편지The Diary and Letters of Käthe Kollwitz』(Chicago, 1955).

12. *Sozialistische Monatshefte*, 1917, p.499.

13. "Das ist der Tag"라는 표현에 밑줄이 그어져 있고 대신 그 위에 "오늘은 별다른 일이 없었다An diesem Tag war es wohl auch"라고 적혀 있다. 냉정하게 거리를 둔 상태에서만 이날 일을 기록할 수 있을 정도로, 케테에게 이 일은 큰 충격이었을 것이다.

전쟁일기

1. 1914년 10월 1일, 케테 콜비츠는 실트호른의 언덕에 기념비를 세우기로 결정했다. "기념비는, 페터가 몸을 쭉 펴고 누워 있고 그의 머리 위에는 아버지가, 발 아래 쪽에는 어머니가 자리하는 형태가 될 것이다. 그것은 젊은 지원병들의 희생과 죽음을 기리는 것이다."

2. 케테 콜비츠는 페터를 위한 기념비에 많은 변형을 가했다. 그리고 그것에 대해 언급할 때마다 늘 '그' 작업이라고 말하곤 했다.

3. 케테 콜비츠의 50회 생일에 고향 쾨니히스베르크에서 처음 전시회가 개최됐고 베를린 분리파의 기념전시회, 브레멘 미술관의 특별전시회 등 여러 전시회가 열렸다. 그중에서도 파울 카시러가 기획한 전시회가 가장 중요하다. 이 전시회에는 케테의 동판화와 석판화, 그림 들이 2백 점 이상이나 전시되었다. 일기에는 다음과 같이 적혀 있었다. "이 전시회는 대단히 성공적이었다…… 내 작품들은 수십 년이 지났는데도 여전히 영향을 미치고 있다. 그래, 나는 아주 많은 것을 해냈다."

4. 여기서 말하는 바르뷔스Barbusse의 책은 제1차 세계대전이 남긴 "가장 지속적인 영향을 미친 민중적 이야기"라는 평(하인리히 만)을 들었던 『포화Le Feu』(1916)를 가리킨다. "순수한 문학작품, 참호, 그 속의 먼지와 오물, 죽음의 연기煙氣, 종말에 대한 공포나 종말을 피하기 위한 교활함 혹은 종말에 대한 초조한 욕망 외에는 아무것도 느끼지 못하는 참호 속 생명들에서 터져 나오는 인간적 목소리. 브리앙은 '이런 일은 다시는 일어나서는 안 된다'고 말하는 아름답고 믿을 만한 공상가가 되었다. 이런 일은 다시는 일어나서는 안 된다. 그래서 바르뷔스는 모스크바로 갔다." Heinrich Mann, *Ein Zeitalter wird besichtigt*, Reinbeck, 1976, p.266. 결핵을 앓고 있던 바르뷔스는 전선으로 갔으며 1915년 공포를 불러일으키는 환상들을 글로 적었다. 그는 전후에는 사회주의자로 나중에는 공산주의자로 평화를 위해 싸웠다. 『포화』는 60개국 이상의 언어로 번역돼 1백만 부 이상 팔렸다.

1920년대

1. Bonus-Jeep, *Ibid*, p.239.

2. 로게펠트 군인 묘지에 있던 묘와 〈부모〉상은 1955년 다시 블라드 슬로 프래드보슈의 군인 묘지로 이전되었다.

3. Bonus-Jeep, *Ibid*, p.241.

4. Gustav Janouch, *Gespräche mit Kafka*, Frankfurt, 1951, p.59.

5. 이 편지의 전문은 카를 라이스너 출판사에서 펴낸 『케테 콜비츠의 작품집Das Käthe Kollwitz Werk』(Dresden, 1925/1930)의 머리글로 실렸다.

6. 이 〈부모〉상은 1950년대에 마타레의 아틀리에에서 돌로 조각되어, 1959년 쾰른에 있는 성 알반스 교회 터의 폐허 위에 세워졌다. 두 상 모두 받침대 없이 그냥 세워져 있으며, 케테 콜비츠의 애초의 뜻에 따라 서로 마주 보고 있다.

7. *Gespräche mit Kafka*, p.91.

8. *Briefe der Freundschaft*, p.56.

9. 1918년 10월 22일, 독일 사민당의 기관지이자 베를린의 민중지인 『전진Vorwärts』에서 마지막 지원병 모집을 호소하는 리하르트 데멜 Richard Dehmel의 글을 실었다. "전선은, 살아서 치욕적인 평화를 맞이하기보다는 차라리 죽음을 원하는 남자들을 여전히 필요로 한다." 케테 콜비츠는 「리하르트 데멜에게」라는 반박문을 발표한다. 이는 1918년 10월 28일 자 『전진』에 실렸고 『보스Voss』에 다시 인용된다. 이 반박문은 전쟁에 대한 케테의 최초의 공식적 입장 표명으로 다음과 같이 끝을 맺고 있다. "이로써 죽음은 충분하다! 더는 단 한 명도 죽어서는 안 된다! 나는 리하르트 데멜에게 한 저명인사의 말을 들려주고 싶다. '파종할 씨앗을 빻아 밀가루를 만들어선 안 된다.'"

10. 이는 펠릭스 슈티머Felix Stiemer가 1918년 6월 『희귀한 미술품 Schöne Rarität』에서 펠릭스뮐러Felixmüller의 목판화를 두고 한 말이다. 하만R. Hamann과 헤르만트 J. Hermand가 공동 저술한 '독일 문화사' 시리즈의 다섯 번째 권 『표현주의Expressionismus』(München, 1976) p.13에서 인용.

11. *Briefe der Freundschaft*, p.30.

12. *Gespräche mit Kafka*, p.53.

13. *Briefe der Freundschaft*, p.135.

14. Sergei Tretjakov, *Die Arbeit des Schriftellers*, Reinbeck, 1972, p.47.

15. 한스 콜비츠가 펴낸 일기와 편지.

16. '혁명과 리얼리즘' 전시회의 카탈로그 『1917~1933 독일의 혁명
 예술』(Berlin, 1978/1979).

17. 매우 귀한 자료인 『1917~1933 독일의 혁명 예술』, p.115 이하.

18. Otto Nagel, *Käthe Kollwitz*, p.48.

19. Otto Nagel, *Käthe Kollwitz*, p.81.

20. 중국과의 교류와 친선을 위한 협회의 전시회 카탈로그 『중국에서
 의 목판화』에서 「중화인민공화국의 현대 그래픽」(베를린, 1976).
 1979년 가을, 베이징의 '노동자 문화궁전'에서 대규모의 케테 콜
 비츠 전시회가 열렸다. 중국 문화부 부부장 저우얼푸周而復는 케테
 콜비츠에 대해 현대 중국 예술가들이 본받아야 할 모범이라고 찬
 사를 보냈다.

21. A. Lunatscharski, *Die Revolution und die Kunst*, Dresden, 1962,
 p.104.

22. 리버만이 의장을 맡고 있던 예술아카데미는 이 자리에 케테 콜비
 츠, 에밀 오를릭Emil Orlik, 루트비히 데트만Ludwig Dettmann, 막스
 페히슈타인Max Pechstein 등 네 명의 후보를 추천했다. 프로이센의
 학문, 예술 및 교육을 담당하는 부서의 장관인 아돌프 그림Adolf
 Grimme은 그중에서 케테 콜비츠를 선택했다. 공무원들이 사용하
 는 표현에 따르면, 케테 콜비츠의 '급여 지불 근무년수'는 1928년
 4월 1일에 시작하는 것으로 확정되었다.

1933년 이후

1. *Aus meinem Leben*, p.179.

2. 1932년 케테 콜비츠의 예순다섯 살 생일을 맞아 모스크바와 레닌
 그라드에서 이 여성 예술가의 작품 전반을 보여주는 전시회가 개
 최되었다. 전시회를 계획하고 준비한 오토 나겔은 직접 러시아까지
 갔다. 전시가 열린 해가 마침 소비에트연방 건국 15주년이 되는

해였기 때문에, 케테 콜비츠는 거대한 석판화 〈우리가 소비에트를 지킨다〉를 제작해 소련에 기증했다.

3. Alfred Kantorowics, *Portraits—Deutsche Schicksale*, Berlin, 1949, p.34. Kurt R. Grossmann, *Ossiezky*, München, 1963, p.348.

4. *Aus meinem Leben*, p.180.

5. *Aus meinem Leben*, p.181.

6. 케테도 작업실로 이용했던, 베를린 수도원 거리에 자리 잡은 아틀리에로 다른 예술가들도 이곳에서 전시회를 준비한 적이 있었다.

7. Otto Nagel, *Käthe Kollwitz*, p.76.

8. 케테의 메모가 적혀 있는 이 신문들은 베를린에 있는 예술아카데미 내 케테 콜비츠 문서실의 개인 서류철에 있다. 케테는 투홀스키의 자살 날짜를 잘못 적었다. 투홀스키는 1935년 12월 21일에 자살했다.

9. 『말Das Wort』. 1936년부터 1939년까지 나온 문예 월간지다. 모스크바에서 발행되었고 편집자는 베르톨트 브레히트Bertolt Brecht, 리온 포이히트방거Lion Feuchtwanger, 빌리 브레델Willi Bredel이었다.

10. 루쉰 저서 중 최초로 독일어로 출간된 『육화탑六和塔의 붕괴Der Einsturz der Lei-feng-Pagode』(Reinbeck, 1973), p.180. 중국의 문학과 혁명에 대한 에세이.

11. 1945년 베를린 시에서 펴낸 케테 콜비츠 추모 전시회 카탈로그 머리글.

12. 1967년 함부르크의 크리스티안 베그너 출판사에서 펴낸 케테 콜비츠의 조각작품집에는, 현존하는 것뿐만 아니라 없어진 것까지 포함해 그녀의 모든 조각작품들에 대한 훌륭한 사진들이 실려 있다. 이 책은 학술 출판물은 아니다. 〈부모〉상과 돌에 새긴 두 개의 묘비 부조, 청동상과 석고상으로 제작된 거대한 어머니 군상을 제외하고, 나머지 조각작품들은 모두 콜비츠 집안의 소유다. 이 조각품들은 크기가 크지 않거나 자그마한 편인데, 여러 가지 주조 형태가 있다. 이 주조들은 베를린에 있는 헤르만 노아크Hermann Noack의 유명한 주물 공장에서 제작됐고 이곳에는 지금도 콜비츠 조각품들의 주물틀이 먼지 쌓인 채 보관돼 있다. 박물관과 개인, 화상畵商 등이 보유하고 있는 이 주조품들의 수와 질에 대한 정확

한 파악은, 현재의 연구 상태로는 이뤄지지 못했다.

13. *Aus meinem Leben*, p.182.

14. Otto Nagel, *Käthe Kollwitz*, p.75.

15. *Briefe der Freundschaft*, p.86.

16. 하랄트 이젠슈타인Harald Isenstein의 연구서 『케테 콜비츠와 에른스트 바를라흐』(코펜하겐, 1967)와 1968년 5월 엘마르 얀센Elmar Jansen이 베를린의 훔볼트 대학 학술지에 기고한 「에른스트 바를라흐의 드레스덴에서의 대학 시절에 관해: 케테 콜비츠와 에른스트 바를라흐의 관계에 대한 소견을 포함해」 p.756 이하에서 다소 언급되고 있다.

17. 베를린 국립미술관에서 1979년 펴낸 '오귀스트 로댕 전시회' 카탈로그 p.52 참조. 케테가 1938년 바를라흐의 죽음 후에 쓴 짧막한 추도사를 엘마르 얀센이 여기서 최초로 공개했다.

18. 〈귀스트로의 천사〉 주형은 바를라흐의 친구들 덕분에 파괴되지 않았다. 1942년 안전상의 이유로 이 작품을 두 번째로 주조해달라는 요청이 들어왔다. 이때 만들어진 주조는 1952년 이래 쾰른의 안토니터 교회에 걸려 있다. 이것으로 본을 뜬 세 번째 주조는 다시 귀스트로의 원래 장소에 설치되었다.

19. Reinhard Piper, *Mein Leben als Verleger*, München, 1964, p.421.

20. Siegmar Holsten, *Das Bild des Künstlers*, Hamburg, 1978, p.78.

21. *Briefe der Freundschaft*, p.109.

22. *Aus meinem Leben*, p.194.

23. *Aus meinem Leben*, p.198.

24. 1945년 2월 연합군의 드레스덴 폭격으로 도시가 파괴된 것에 관해 케테 콜비츠가 어떻게 반응했는지 알 수 있는 자료는 전혀 찾을 수 없다. 아마 전쟁사에서 가장 참혹했던 이 공격에 대해, 고령의 게르하르트 하웁트만은 심장으로부터 다음과 같은 절규를 토해냈다. "나는 삶의 출구에 서서, 이런 일을 겪지 않아도 되는 나의 모든 죽은 정신적 동지들을 부러워하고 있다. 나는 울고 있다. 운다는 말에 거부감을 느끼지 말기를. 페리클레스를 비롯한 고대의 가장 위대한 영웅들은 우는 것을 부끄러워하지 않았다. 나이 83살이 다 됐고 내 유산을 들고 신 앞에 서 있다. 신은 무력하고

마음으로만 울 뿐이다. 신이시여! 지금까지보다도 더 인간을 사랑해주소서. 인간을 더욱 성숙시키고 정화시켜주소서."

인간과 작품

1. 예술에서의 진보 사상의 의미에 대해서는 곰브리치Ernst Gombrich의 『예술과 진보Kunst und Fortschritt』(Köln, 1978) 참조.

2. 프랑스 예술 비평가 플레이네Marcelin Pleynet는 이 상황과 그 결과에 대해 자주 언급하고 있다. 특히 잡지 『도큐망 쉬르Documents Sur』(1978) 1권 5쪽 참조.

3. R. M. Rilke, *Briefe Über Cézanne*(1907); Peter Handke, *Die Lehre der Sainte-Victoire*(1980).

4. 귄터 파이스트Günther Feist가 편집한 『예술과 예술가Kunst und Künstler』 1912/1913년도 판에 실려 있는 논문 「최근의 예술가들Die Jüngsten」 p.176 이하.

1867년	7월 8일, 건축기사 카를 슈미트와 그의 아내 카타리나 슈미트의 다섯 번째 아이로 쾨니히스베르크에서 태어남.
1881년	쾨니히스베르크에서 미술 수업을 받음.
1885~86년	베를린 여자예술학교에서 교육 받음. 슈타우퍼베른의 지도를 받음.
1887년	쾨니히스베르크에 돌아와 미술 공부를 계속.
1888~89년	뮌헨에서 루트비히 헤르테리히의 지도를 받음.
1891년	6월 13일, 어린 시절의 친구 카를 콜비츠와 결혼. 카를 콜비츠 박사가 의료보험조합 소속 의사로 개업하고 있던 베를린 북부 지역으로 이주.
1892년	5월 14일, 아들 한스 태어남.
1893년	2월 26일, 게르하르트 하웁트만의 극 〈직조공들〉 공연을 봄.
1893~97년	〈직조공 봉기〉 작업.
1896년	2월 6일, 아들 페터 태어남.
1898년	3월 29일, 아버지 돌아가심. 〈직조공 봉기〉를 베를린 대전시회에 처음으로 출품.
1899년	베를린 분리파에 참여.
1898~1903년	베를린 여자예술학교에서 강의.
1903~1908년	〈농민전쟁〉 연작 작업.
1904년	파리 체류. 미술 수업.
1906년	독일 가내 공업 전시회를 위한 포스터 제작.
1907년	3월에서 7월까지 이탈리아, 특히 피렌체에 체류.
1908년	〈농민전쟁〉 출품. '역사적 예술을 위한 모임'에 기부. 9월 18일, 일기 쓰기 시작.

1907~1909년	『짐플리시시무스』에 작품을 기고.
1910년	처음으로 조각 작업을 시작.
1913년	케테 콜비츠의 판화 15점으로 구성된 화집 출간됨. 아베나리우스가 서문을 씀.
1914년	10월 22일, 아들 페터가 딕스뮈덴 근교 플랑드르에서 전사함. 10월 28일 파울 카시러의 기획전 '전시' 개최됨. 팸플릿 번호 10번은 콜비츠의 동판화 〈근심〉.
1917년	쉰 살 생일을 기념하여 파울 카시러 주도로 특별전 개최.
1918년	10월 30일, 『전진』에 「리하르트 데멜에게!」 발표.
1919년	1월, 여성으로서는 처음으로 프로이센 예술아카데미의 회원으로 임명됨. 교수 직함을 부여 받음. 오빠 콘라트는 샤를로텐부르크의 공업전문학교에서 사회주의 역사와 이론을 담당하는 교수가 됨. 남편 카를 콜비츠 사민당 소속 시의원이 됨. 케테는 카를 리프크네히트 유족의 간청을 받아들여 살해된 카를 리프크네히트를 그리기로 함.
1919~20년	카를 리프크네히트의 추모 판화 제작.
1920년	고리대금에 항의하는 팸플릿 제작.
1921년	〈러시아를 도우라!〉.
1922~23년	목판화 연작 〈전쟁〉.
1924년	케테 콜비츠의 판화 8점으로 화집 『이별과 죽음』 발간됨. 게르하르트 하웁트만의 서문, 국제노동자 구호기금이 마련한 화집 『기아』에 판화 〈빵〉 실림. 포스터 〈전쟁은 이제 그만!〉 제작.
1925년	2월 16일, 어머니 운명. 〈프롤레타리아〉 연작.

1927년	소련 여행. 모스크바와 카잔에서 콜비츠 전시회 열림.
1928년	베를린 예술아카데미 판화 부문 담당 의장이 됨.
1929년	칠레의 사진 '크라우젠 어머니의 행복에 이르는 도정'을 위한 포스터 제작.
1931년	아들 페터를 위한 추모비 〈부모〉상 완성.
1932년	모스크바와 레닌그라드에서 큰 규모의 케테 콜비츠 전시회가 열림. 10월, 오빠 콘라트 슈미트 죽음.
1933년	2월 15일, 프로이센 예술아카데미 탈퇴.
1934~37년	동판화 연작 〈죽음〉이 차례로 발표됨.
1935년	자신의 묘지 부조 제작.
1936년	당국으로부터 개인적인 전시회를 금한다는 통보를 받음.
1938년	조각 〈죽은 아들과 어머니〉, 〈어머니들의 탑〉.
1940년	7월 19일, 남편 카를 콜비츠 세상을 떠남.
1942년	9월 22일, 손자 페터가 러시아에서 죽음. 유언과도 같은 석판화 〈씨앗들이 짓이겨져서는 안 된다〉 작업.
1943년	8월, 베를린에 있다가 여성 조각가 마르가레테 뵈닝이 있는 노르트하우젠으로 강제 이주 당함. 11월 23일, 바이센부르크가 25번지에 있던 콜비츠 집이 폭격으로 무너짐. 케테 콜비츠의 판화작품 및 인쇄 화집들도 불에 타버림.
1944년	7월, 작센 왕자 에른스트 하인리히의 주선으로 드레스덴 근교 모리츠부르크의 뤼덴호프로 이주.
1945년	4월 22일, 케테 콜비츠 영면. 9월 케테의 유해가 베를린으로 옮겨져 프리드리히 중앙평화공원에 묻힘.

슬픔을 구출하는 예술

이 책을 통해 우리는 예술가 케테 콜비츠(Käthe Kollwitz, 1867~1945)를 만나게 된다. 주로 판화작품에 몰두한 것으로 알려진 콜비츠는 실은 다수의 조각과 회화작품들도 남겼다. 굴곡진 근현대사를 통과한 끝에 오늘날 유럽연합의 일원이 된 도이칠란트Deutschland가 19세기 빌헬름 제국 시절부터 관리해온 전사자추모관(노이에 바헤Neue Wache) 한가운데에 〈피에타〉(1937/1938)가 자리 잡고 있다. 콜비츠의 대표적인 조각품이다. 이 조형물은 온전히 케테 콜비츠의 손끝으로만 탄생한 작품이 아니라는 부분(케테가 남긴 38센티미터짜리 원본을 하랄트 하케Harald Haacke가 1.6미터 크기로 확대해 제작)과 함께, 아들 잃은 어머니의 슬픔만으로는 제2차 세계대전에서 희생당한 모든 이들─유대인과 소수자들까지 포함하여─을 전부 다 대변할 수 없다는 반

케테 콜비츠가 남긴 원본을 바탕으로 하랄트 하케가 확대해 제작한
〈피에타〉. 전사자추모관(노이에 바헤) 한가운데 자리하고 있다.

론이 제기됐다. 동·서독 통일을 계기로 추모관 재정비 작업이 한창이던 당시 조형물 설치를 두고 찬반 논란이 거세게 일어났다. 하지만 당시 독일 통일을 주도했던 수상 헬무트 콜의 발의와 주도로 〈피에타〉는 1993년 지금의 자리에 들어앉게 되고 논란도 점차 수그러들었다. 문명의 파국을 겪고 나서, 일면 식상한 측면이 있는 피에타를 모티프 삼아 그 파국의 주동자 격인 독일에서 '애도 문화'가 보편 형식으로 자리 잡을 수 있게끔 한 결정적 계기는 콜비츠가 제공했다. 콜비츠의 예술 역량이다. 저자인 미술사가 카테리네 크라머(Catherine Krahmer, 1937~)는 케테 콜비츠의 예술 역량이 발전해가는 과정을, 예술가 자신의 개인적 면모와 양차 세계대전기의 사회 변화, 이 두 계기를 씨실과 날실 삼아 촘촘하게 짜서 완성도 높은 텍스트를 전해주고 있다.

콜비츠에게 판화, 조각, 회화를 비롯한 예술 형식의 구분은 중요하지 않다. 독일이 근대화 과정에서 자행한 오류와 파국을 '애도'하는 문화 공간에서 조각작품을 자주 만나게 되는 까닭은 '조형물'이 지닌 '물질성' 때문일 것이다. 콜비츠의 판화작품들은 다른 문화 경관(미술관과 서적들)에서 여전히 영향력을 발휘하고 있다.

실제로 콜비츠가 예술가로 활동하던 시기였던 제2차 세계대전 이전까지는 조형물보다는 인쇄물이 더 중요한 매체였다. 시청각 매체가 주류로 자리 잡은 것은 20세기 후반부터이다. 콜비츠는 판화 예술에 최적의 형식을 부여

할 줄 알았으며, 그 형식미를 통해 사람의 마음을 움직이고자 하였다.

예술작품이 사람들에게 영향력을 지니고자 함은 그 존재 이유 가운데 하나이리라. 그 영향력의 내용 그리고 수용 대상과 방향이 어디로 모아질 것인가 하는 문제는, 예술가가 직면했던 인간 삶의 복잡성에 따라 짜임 관계가 결정된다. 콜비츠는 나치즘이 고조되는 시기를 통째로 살았으며, 아들을 비롯해 사랑하는 사람들을 전장에서 잃었다. 정치적 파국과 죽음이 콜비츠가 직면한 세상이었고, 지적·정서적 극복 대상이었다.

가난과 굶주림은 인간에게 늘 가까이 있었던 고난이라 할 수 있다. 18세기 계몽주의 문화운동 결과 이 '슬픈' 사실이 사회적인 문제로 사람들에게 '의식'되기 시작한 시기가 인류 역사에 등장하였고, 극복 의지도 성숙해갔다. 그런데 나치즘은 이 보편적 슬픔을 인간성을 파괴하는 동력으로 활용했다. 사회적 재화를 훨씬 더 많이 배당 받는 사람들과 분배 과정에서 불이익을 당하는 사람들 사이를 중재할 생각은 하지 않고, 마찬가지로 곤궁한 사람들 사이를 갈라치기하였다. 경제 상황이 어려워져서 '추종자'와 '반대파'를 가를 필요가 절실해졌을 때, '적'과 '동지'라는 개념을 동원하여 벽돌 찍어내듯 정리하기 시작했다. 유태인과 소수자를 가장 뚜렷하게 구분되는 적의 진영으로 몰아넣으면서 아리안족이 더 강해져야 한다는 언어를 구사하여 배고프고 슬픈 사람들을 기만하였다.

이런 역사적 짜임 관계에 삶을 배정 받은 예술가라면, '슬픔'을 구출하는 작품을 생산하지 않을 수 없을 것이다. 콜비츠 자신 개인적으로는 배고픔과 곤궁에서 벗어난 계층에 속했지만, 콜비츠는 예술가로서 이 보편적인 '슬픔'을 외면할 수 없었다. 케테 콜비츠의 작품이 삶의 어두운 면에 기울어진 까닭이다. 독일에서 현실 정치가 야만으로 치닫는 상황을 나이 먹음과 함께 지속적으로 직시해야 했던 이 예술가는, 독일 전 지역에 공습경보가 울리던 시기에 생을 마감한다. 전쟁이 끝날 것이라는 예감조차 불가능했던 시절의 암울함 속에서 삶의 보편 조건이 된 슬픔을 구출하는 방법은 무엇이었을까? 자화상이었다. 콜비츠에게 자화상은 애도의 예술적 계기였다.

애도와 자화상. 많은 예술가들이 자화상을 남겼다. 예술가에게 자화상은 자기연민이나 현실도피가 아니다. 정직하게 자기와 대면하는 자화상 작업 시간은 탈출구가 막힌 현실에서 계속 살아갈 가능성을 찾는 노력이기도 할 것이다.

콜비츠에게는 슬픔을 구출하는 행위였다. 죽음이 예견된 전장으로 둘째 아들을 보낸 어머니는 일상의 번잡함이나 정치적 폭압이 삶을 덮치는 가운데에서도 자원 입대를 허락한 순간을 거듭 생생하게 되새겨야 했을 것이다. (pp.140~141 참조)

콜비츠 부부와 제1차 세계대전에 자원 입대하겠다는 주장을 굽히지 않는 둘째 아들 페터의 대화는 이 책을 읽는 이들에게 특별한 인상을 준다. 콜비츠 부부는 제1차 세계대전의 발발과 그 전개 과정에 대해 나름 내적인 관점을 갖고 있었을 것이다. 둘째 아들 페터는 당시 팽배했던 민족주의 열기에 휩싸인 청년이었다. 18세였다. 하지만 끝내 부부는 아들의 판단을 존중했고, 자신들의 이념을 강압적으로 설파하지 않았다. 그래서 아들을 전장으로 떠나보낸 후, 그 모든 결과를 감수하였다. 케테 콜비츠에게 주어졌던 역사적 공간은 이러하였다.

아주 오래전, 독일로 유학을 떠나기 전 아직 대학원생 신분이었을 당시 친구와 함께 이 책을 번역했다. 독일로 가기 위해 비자를 발급 받으면서 '李順禮'라는 이름의 끝자리 표기를 바꾸었다. 이온서가 홍진 대표는 이름 표기가 달라진 나를 천신만고 끝에 찾아내었고, 케테 콜비츠에 대한 깊은 존경으로 이 책을 부활시켰다. 그와 함께 출간에 힘을 보탠 모든 분들께 감사드린다. 함께 번역을 했던 나의 친구는 이미 애도의 대상이 되었다. 역자로 같이 이름을 올릴 수가 없게 되었다. 케테 콜비츠의 어떤 작품으로 그 친구를 애도할까. 아직 찾지 못했다. 앞으로 계속 찾아볼 생각이다.

인간의 몸속에 심장이 있다면, 인류의 역사 속에 콜비츠가 있다. 그가 펜과 칼로 그은 선들은 인간의 손가락으로 이어진 심장박동 그래프처럼 어김없이 인류의 고통을 지나간다. 그것이야말로 예술이 가진 하나의 형식이자 진정한 형식이다. 이 책의 모든 페이지는 그것을 증명하는 하나의 과정이자 진정한 과정이다. 그의 생애가 예술에 바쳐져 있다는 뜻은 아니다. 단 한 번의 심장박동 속에 한 인간의 전부가 뛰고 있는 것처럼, 한 인간의 고통 속에 인류가 침몰해 있다는 것을 보여주기 위해, 그는 자신을 찾아온 비명과 아우성에게 육체를 주었을 뿐이다. 이 책에는 저녁 식탁 앞으로 천천히 다가오는 인류의 모습이 있다.

_____ 신용목(시인)

케테 콜비츠는, 미술 작업을 포함한 그의 삶 전체는, 우리가 반복해서 들여다보아야 하는 거울이지 않은가. 그것이 비추는 우리의 삶은 외롭고 슬프지. 그리고 아름답다. 잊고 있었으며 되찾아야 할 모습이 어려 있기 때문이다. 케테의 진면목을 가감 없이 드러내준 이 책을 정말로 아꼈다. 절판되었다는 사실을 알았을 때 믿을 수 없었고, 이제야 안심한다. 돌아갈 곳을 돌려받은 기분이다.

_____ 유희경(시인, 위트 앤 시니컬 서점지기)

케테 콜비츠

2023년 10월 7일 초판 1쇄
2024년 11월 28일 재판 1쇄

지은이	옮긴이
카테리네 크라머	이순예

펴낸이	편집·디자인·자료 도움	제작
홍진	진원지, 윤고선, 양돌규	세걸음

펴낸곳	전화	팩스
이온서가	02-6223-2164	02-6008-2164

주소	전자우편
서울시 마포구 잔다리로 110 6F.	welcomebook300@gmail.com

인스타그램
https://www.instagram.com/yionseoga_publishing/

잘못 만들어진 책은 구입하신 서점에서 바꾸어드립니다.
이온서가는 세상에 이롭고 따뜻한 책을 한 권 한 권 충실히 만듭니다.
독자 여러분의 목소리를 언제나 소중히 귀 기울여 듣겠습니다.

ISBN 979-11-981567-2-3 03600 값 25,000원